数字媒体设计

张 莉 彭进香 佘先明 著

清华大学出版社
北京

内 容 简 介

本书主题为"数字媒体设计",全书共分为 8 章,主要内容包括数字媒体概论、文字处理技术、表格处理技术、演示文稿制作技术、图像编辑技术、Flash 动画设计技术、音视频处理技术、虚拟现实技术等,一些实践操作性较强的章节内容以基础知识结合项目解析进行介绍。本书立足于培养初学者对数字媒体的基本应用,帮助初学者学习该领域的基础知识,循序渐进地掌握常用的基本技能,为进一步学习数字媒体技术打下基础。本书以"贴近实践、注重实用"为设计理念,关注专业理论与实践技能的有机结合,通过"做中学、学中做",力求让读者能够学以致用。

本书可作为高等院校数字媒体等专业的教材,也可以作为从事新媒体、广告营销等行业的广大工作人员的参考书。

本书封面贴有清华大学出版社防伪标签,无标签者不得销售。
版权所有,侵权必究。举报: 010-62782989, beiqinquan@tup.tsinghua.edu.cn。

图书在版编目(CIP)数据

数字媒体设计/张莉,彭进香,佘先明著. —北京: 清华大学出版社,2024.1
ISBN 978-7-302-65195-6

Ⅰ. ①数… Ⅱ. ①张… ②彭… ③佘… Ⅲ. ①数字技术—多媒体技术—应用—艺术—设计—高等学校—教材 Ⅳ. ①J06-39

中国国家版本馆 CIP 数据核字(2024)第 034009 号

责任编辑: 桑任松
装帧设计: 李 坤
责任校对: 徐彩虹
责任印制: 杨 艳

出版发行: 清华大学出版社
 网 址: https://www.tup.com.cn, https://www.wqxuetang.com
 地 址: 北京清华大学学研大厦 A 座 邮 编: 100084
 社 总 机: 010-83470000 邮 购: 010-62786544
 投稿与读者服务: 010-62776969, c-service@tup.tsinghua.edu.cn
 质量反馈: 010-62772015, zhiliang@tup.tsinghua.edu.cn
 课件下载: https://www.tup.com.cn, 010-62791865
印 装 者: 三河市天利华印刷装订有限公司
经 销: 全国新华书店
开 本: 185mm×260mm 印 张: 14.5 字 数: 353 千字
版 次: 2024 年 3 月第 1 版 印 次: 2024 年 3 月第 1 次印刷
定 价: 45.00 元

产品编号: 103532-01

前　　言

　　数字媒体是一个快速发展和不断演变的领域，新技术和新趋势不断涌现。随着人工智能、大数据分析和区块链等技术的不断发展，数字媒体技术正朝着个性化、智能化和互动性更强的方向发展。同时，随着信息技术的发展，数字媒体内容的传输和存储将更加快速和便捷。

　　"文化为体，科技为媒"是数字媒体的精髓，数字媒体涵盖了数字内容制作、媒体传播等，随着数字技术的不断进步，数字媒体行业应用的新需求也不断增加。数字媒体技术涉及多个学科领域，如计算机科学、设计、艺术、传媒等，学科交叉性的特点使得数字媒体技术更加综合化和多样化。为了适应技术的快速发展，并促进数字媒体技术相关专业的建设，作者基于党的二十大相关要求，结合自己的专业特长并充分发挥专业领域内的自主创新成果，参考大量国内外最新的研究成果，编写了本书。

　　数字媒体具体涉及的常见技术主要包括办公软件应用技术、图像处理技术、动画设计技术、音视频处理技术和虚拟现实技术等，本书围绕这几个方面讲解了数字媒体技术的有关知识和实践应用，其具体内容包括以下几个方面。

　　第 1 章为数字媒体概论，包括数字媒体的基本概念，数字媒体在媒体和新闻产业、广告和营销、教育和培训及其他领域的应用等。

　　第 2 章介绍文字处理软件 Word，包括 Word 2016 的特点和功能、Word 2016 的基本操作(包括文字编辑与段落处理、页面设置、绘制插图、表格处理等)、用 Word 2016 制作个人简历等。

　　第 3 章介绍表格处理软件 Excel，包括 Excel 2016 的特点和功能、Excel 2016 的基本操作(包括工作簿和工作表的操作、数据处理的基本操作、单元格的操作等)、Excel 数据分析与处理(包括数据排序和筛选、数据分类汇总、建立数据透视表等)、公司损益表的具体制作方法等。

　　第 4 章介绍演示文稿制作软件 PowerPoint，包括 PowerPoint 2016 的功能特点、PowerPoint 2016 的基本操作(包括制作演示文稿、编辑演示文稿等)、PowerPoint 动画设计、PowerPoint 音视频编辑、PowerPoint 放映设置等。

　　第 5 章介绍图像编辑技术，包括 Photoshop CS6 的安装与功能介绍、Photoshop CS6 的常用图像处理技术(包括修改图像尺寸和分辨率、图像裁剪、图像选择和修复、图层的应用、图像调色)、制作汽车宣传海报等。

　　第 6 章介绍 Flash 动画设计，包括 Flash CS6 的工作界面和基本功能、Flash CS6 的工具画图，以及逐帧动画、补间动画、引导层动画的制作方法等。

　　第 7 章介绍音视频技术，包括音视频的基础知识、会声会影 2020 的工作界面与特点，以及制作海边风景短视频和图书宣传视频的实践操作方法等。

　　第 8 章介绍虚拟现实技术，包括虚拟现实技术的现状、虚拟现实的基本特征、增强现

实的特点与应用、虚拟现实的系统组成与分类、虚拟现实的关键技术(包括动态环境建模技术、实时三维图形生成技术、立体显示和传感器技术)、虚拟现实全景技术等。

 本书由张莉、彭进香、佘先明撰写，作者团队拥有丰富的数字媒体技术专业领域的研究经验，在整合自身教学与研究成果的基础上，也参考了国内外有关领域的文献著作，在此对有关著作文献的作者表示感谢！

 由于作者水平有限，同时由于技术的更新发展，书中难免有疏漏和不足之处，恳请广大读者批评指正。

<div style="text-align: right;">作 者</div>

目 录

第1章 数字媒体概论 1
1.1 数字媒体的基本概念 2
1.1.1 数字媒体的定义与特点 3
1.1.2 数字媒体的种类 4
1.1.3 数字媒体类设备 5
1.2 数字媒体的应用 7
1.2.1 媒体和新闻领域 7
1.2.2 广告和营销 10
1.2.3 教育和培训 11
1.2.4 其他领域的应用 14
小结 16

第2章 文字处理软件 Word 17
2.1 Word 2016 概述 18
2.1.1 Word 2016 的特点和功能 18
2.1.2 Word 2016 的工作界面 18
2.2 Word 2016 的基本操作 21
2.2.1 文字编辑与文段处理 21
2.2.2 页面设置 26
2.2.3 插入图片对象 29
2.2.4 表格处理 34
2.2.5 文档修订 43
2.3 个人简历制作 45
小结 53

第3章 表格处理软件 Excel 55
3.1 Excel 2016 概述 56
3.1.1 Excel 2016 的特点和功能 56
3.1.2 Excel 2016 的工作界面 57
3.2 Excel 2016 的基本操作 58
3.2.1 工作簿的操作 58
3.2.2 工作表的操作 61
3.2.3 数据处理的基本操作 64
3.2.4 单元格的操作 68

	3.2.5 工作表的格式与美化	69
3.3	Excel 数据分析与处理	70
	3.3.1 数据排序	71
	3.3.2 数据筛选	72
	3.3.3 数据分类汇总	77
	3.3.4 建立数据透视表	78
	3.3.5 合并计算	80
3.4	公司损益表的制作	82
小结		90

第 4 章 演示文稿制作软件 PowerPoint ... 91

4.1	PowerPoint 2016 概述	92
	4.1.1 PowerPoint 2016 的功能特点	92
	4.1.2 PowerPoint 2016 的工作界面	93
4.2	PowerPoint 2016 的基本操作	94
	4.2.1 制作演示文稿	94
	4.2.2 编辑演示文稿	95
4.3	PowerPoint 动画设计	108
	4.3.1 动画效果设计	108
	4.3.2 制作"品牌定位"动画幻灯片	111
4.4	PowerPoint 音视频编辑	118
	4.4.1 如何插入音频和视频	118
	4.4.2 制作风景宣传短片	121
4.5	PowerPoint 放映设置	125
	4.5.1 幻灯片的放映方式	125
	4.5.2 放映幻灯片	128
小结		130

第 5 章 图像编辑技术 ... 131

5.1	Adobe Photoshop CS6 的安装与功能介绍	132
	5.1.1 Adobe Photoshop CS6 的安装	132
	5.1.2 Adobe Photoshop CS6 的功能介绍	132
5.2	Photoshop CS6 的常用图像处理技术	137
	5.2.1 修改图像尺寸和分辨率	137
	5.2.2 图像裁剪	138
	5.2.3 图像修复	139
	5.2.4 图像选择	143
	5.2.5 图层的应用	149

 5.2.6 图像调色...153

 5.3 制作汽车宣传海报...156

 小结..162

第 6 章 Flash 动画设计...163

 6.1 Flash CS6 简介...164

 6.1.1 Flash CS6 的工作界面...164

 6.1.2 Flash CS6 的基本功能...166

 6.2 Flash CS6 的工具画图...167

 6.3 简单动画的制作...171

 6.3.1 逐帧动画的制作...171

 6.3.2 补间动画的制作...173

 6.4 制作引导层动画...175

 6.4.1 引导层动画的制作步骤...175

 6.4.2 引导层动画的制作实例...176

 小结..179

第 7 章 音视频处理技术...181

 7.1 音视频基础知识...182

 7.1.1 音频基础知识...182

 7.1.2 视频基础知识...183

 7.2 会声会影 2020...184

 7.2.1 会声会影 2020 的工作界面..184

 7.2.2 会声会影 2020 的特点..185

 7.3 制作海边风景短视频...185

 7.4 制作图书宣传视频...189

 小结..201

第 8 章 虚拟现实技术...203

 8.1 虚拟现实概述...204

 8.1.1 虚拟现实技术的现状及展望...204

 8.1.2 虚拟现实的基本特征...205

 8.2 增强现实的特点与应用...206

 8.2.1 增强现实的特点...206

 8.2.2 增强现实的应用...207

 8.3 虚拟现实系统与分类...209

 8.3.1 虚拟现实的系统组成...209

 8.3.2 虚拟现实的分类...210

8.4 虚拟现实的关键技术 .. 214
8.4.1 动态环境建模技术 .. 214
8.4.2 实时三维图形生成技术 .. 215
8.4.3 立体显示和传感器技术 .. 216
8.4.4 系统集成技术 .. 217
8.5 虚拟现实全景技术 .. 218
8.5.1 全景图的分类 .. 218
8.5.2 虚拟现实全景图的制作步骤 219
8.5.3 虚拟现实全景图像拼接 .. 220
小结 .. 222

参考文献 .. 223

第 1 章 数字媒体概论

　　数字媒体已经成为现代社会中不可或缺的一部分,它的产生和发展源于计算机技术、数字化技术和网络技术的进步。随着科技的不断进步,数字媒体将继续发展,并为人们带来更多便利和创新的体验。

　　数字媒体涵盖了多种类型的内容,包括文字、音频、图像、图形、动画、视频等多媒体元素。数字媒体技术是通过现代计算和通信手段,综合处理文字、声音、图形、图像、视频等信息,使抽象的信息变得可感知、可管理和可交互的一种技术。

1.1 数字媒体的基本概念

数字媒体的发展经历了多个阶段，随着科技的不断进步和社会的变革，数字媒体在各个方面都得到了显著的发展。数字媒体的发展主要分为几个阶段，并体现了不同的特征。

1. 初期阶段

数字媒体的起源可以追溯到 20 世纪 80 年代末至 90 年代初。在这个阶段，数字媒体技术刚刚起步，主要以计算机技术为主，数字内容相对较少，互动性有限。传统媒体仍然占据主导地位。

2. 互联网时代

进入 21 世纪初，互联网的普及和发展推动了数字媒体的快速增长。互联网成为信息传播和交流的重要平台，网站、电子邮件和即时通信等为数字媒体的展示、传播提供了有效途径。同时，网络技术的发展促进了数字媒体的全球化传播和共享。

3. 移动互联网时代

随着智能手机和移动设备的普及，数字媒体进入了移动互联网时代。人们可以随时随地通过移动设备访问数字内容，移动互联网的发展推动了移动应用、移动游戏和移动广告的蓬勃发展。

4. 多媒体时代

随着计算机和网络技术的不断进步，数字媒体逐渐实现多媒体的融合。文字、音频、图像、动画、视频等多种媒体元素相互交织，创造了更加丰富多样的媒体内容。

5. 社交媒体和云计算

社交媒体的兴起进一步增强了数字媒体的互动性和用户参与度。用户可以在社交媒体上分享、评论和交流媒体内容，使得数字媒体更具社交化特点。同时，云计算技术为数字媒体的存储和处理提供了更强大的支持，使得大规模媒体数据的管理和传输更加高效。

6. 人工智能和增强现实

近年来，人工智能技术和增强现实(Augmented Reality，AR)技术的快速发展为数字媒体带来新的机遇。人工智能在内容推荐、个性化定制、数据分析等方面发挥着重要作用。AR 技术使得数字内容能够与现实世界融合，提供更加丰富的用户体验。

7. 虚拟现实和混合现实

虚拟现实(Virtual Reality，VR)技术和混合现实(Mixed Reality，MR)技术的发展为数字媒体带来了全新的交互和体验方式。通过 VR 头戴式设备，用户可以沉浸式地体验数字内容，而 MR 技术可以将数字内容与现实环境相结合，为用户提供更加丰富和交互性强的体验，如图 1-1 所示。

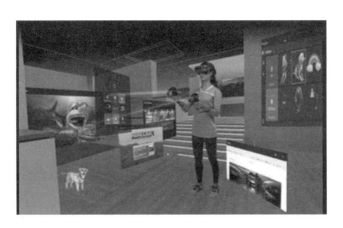

图 1-1 VR 技术场景

总之,数字媒体在其发展历程中,随着数字技术的不断创新和进步,为人们提供了更加丰富多样的信息和娱乐体验,对现代社会产生着深远的影响。

1.1.1 数字媒体的定义与特点

1. 数字媒体的定义

数字媒体是指通过数字技术处理、存储、传输和展示信息的一种媒体形式。它融合了计算机技术、数字化技术、图像处理技术、音频处理技术、视频编解码技术、网络技术等多种技术,使得人们能够以数字形式创建、编辑、传播和消费多媒体内容。

2. 数字媒体的特点

与传统媒体相比,数字媒体具有许多特点,随着技术的发展,数字媒体在现代社会中的应用越来越广泛。整体来说,数字媒体的特点包括以下几个方面。

1) 数字化

数字媒体是通过将传统的模拟信号转换为数字信号来实现的。例如,声音、图像、视频等传统形式的媒体都可以通过采样和编码转换为数字媒体,使其能够在计算机系统中进行处理和存储。

2) 多媒体元素

数字媒体是由多种媒体元素组成的,包括文字、音频、视频等。这些元素可以独立存在,也可以相互结合形成丰富的媒体内容。

3) 互动性

数字媒体较传统媒体更具有互动性。传统媒体通常是单向的信息传递,观众只能被动接受内容;而数字媒体可以让用户更主动地参与,例如在社交媒体上进行互动、评论,或者通过搜索引擎查找特定信息。

4) 可复制性

数字媒体的可复制性更强。数字内容可以轻松地进行复制、传播和分享,而像印刷物和录像带等传统媒体复制和分发的成本较高。

5) 可编辑性

数字媒体允许用户对其内容进行灵活编辑和修改,使得内容的更新更加容易。

6) 网络传输

数字化技术使得数字媒体可以通过网络进行传输。通过数字化技术和网络传输，数字媒体可以在全球范围内实现传播和共享。

7) 时效性

数字媒体可以实现实时传输和即时更新，使得信息的传播速度更快，信息可以在第一时间得到传播。

8) 个性化定制

可以根据用户的兴趣和喜好进行个性化数字媒体定制，为不同用户提供不同的内容和体验。

9) 数据化反馈

可以收集用户行为数据和反馈信息，通过数据分析和挖掘为媒体内容和广告提供更精准的定向推送。

基于数字媒体的上述特点，数字媒体在各个领域中被广泛应用，庞大的用户需求也不断推动着数字媒体技术的进步和创新。

1.1.2 数字媒体的种类

数字媒体的种类主要包括感觉媒体、表示媒体、传输媒体、表现媒体和存储媒体五大类，如图1-2所示。

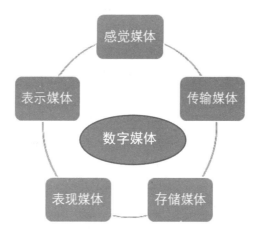

图1-2 数字媒体分为五类

1. 感觉媒体

感觉媒体是指通过数字技术传输和呈现的与人的感觉直接相关的媒体内容。这包括视觉媒体(如文字、图像和视频等)和听觉媒体(如音频等)。感觉媒体是数字媒体中最常见和基本的形式，它们通过传感器和设备传输到用户的视觉和听觉系统中，给人带来视听感受和体验。

2. 表示媒体

表示媒体是指通过数字技术表示信息或传达信息的媒体。有文字和符号等形式，它们可以用于传递各种文字信息、符号信息、编码信息等。文字是最传统也是最重要的表示媒

体，数字技术使得文字可以数字化形式存储和传输。符号是用于表示特定意义或信息的图形、图标或标记，如图1-3所示。在数字媒体中，符号被广泛用于用户界面设计、应用图标设计、网页标识设计、社交媒体图标设计等。符号的设计和应用需要考虑识别度和易懂性，以便用户快速理解所代表的信息。除文字和符号外，常见的表示媒体还包括二维码、条形码等。

3. 传输媒体

传输媒体是指用于传输数字媒体内容的媒体形式，包括各种传输通道和网络，如有线网络(如光纤、网线)、无线网络(如Wi-Fi、蓝牙系统)、移动通信网络(如4G、5G)等。传输媒体使得数字媒体信息能够在不同设备之间进行传递。

4. 表现媒体

表现媒体是指通过数字技术将媒体内容表现出来的媒体，包括各种表现设备和工具，如计算机显示器、投影仪、音响系统等。表现媒体使得数字媒体内容能够在屏幕、音箱等设备上呈现给用户。图1-4所示为投影仪。

图1-3 各种媒体的表示符号

图1-4 投影仪

5. 存储媒体

存储媒体是指用于存储数字媒体内容的媒体，包括各种存储设备和介质，如硬盘、固态硬盘、光盘、U盘、云存储等。存储媒体使得数字媒体内容能够长期保存和方便地获取。图1-5为移动硬盘和U盘。

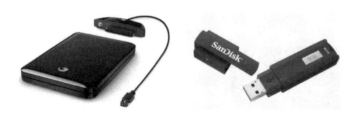

图1-5 移动硬盘和U盘

1.1.3 数字媒体类设备

数字媒体类设备是用于创作、传输、呈现和使用数字媒体内容的各种设备。从计算机、移动设备到专业的媒体创作工具，都属于数字媒体类设备，具体如下。

1. 个人计算机

个人计算机包括台式机和笔记本电脑,是最常见的数字媒体设备。个人计算机可以用于创作和编辑文字、图像、音频和视频等数字媒体内容,也可以用于浏览网页、观看在线视频等。

2. 智能手机和平板电脑

智能手机和平板电脑是移动设备,它们具有较强的计算和多媒体功能。用户可以通过智能手机和平板电脑进行拍照、录音、观看视频、编辑数字媒体等活动。

3. 数码相机和摄像机

数码相机和摄像机用于拍摄照片和录制视频,是数字媒体内容的重要来源之一。它们提供了高质量的图像和视频采集功能,可以用于个人创作、媒体采访、广告拍摄等。

4. 音频设备

音频设备包括音乐播放器、录音设备等。音乐播放器可以播放数字音频文件;录音设备用于录制音频内容。

5. 电视和机顶盒

电视和机顶盒是用于观看数字视频内容的设备。它们可以连接到互联网,用户通过流媒体服务观看在线视频。

6. 游戏机

游戏机是专门用于游戏娱乐的设备,它们可进行高性能的图形和音频处理,为用户提供丰富多样的游戏体验。

7. VR 和 AR 设备

VR 设备是用于体验虚拟现实内容的设备,包括头戴式显示器和手柄等。AR 设备是用于体验增强现实内容的设备,如 AR 眼镜和 AR 显示器等。图 1-6 所示分别是 VR 头戴式显示器和 AR 眼镜。

图 1-6　VR 头戴式显示器和 AR 眼镜

8. 媒体创作工具

专业的媒体创作工具包括图像处理软件(如 Adobe Photoshop)、音频编辑软件(如 Adobe

Audition)、动画制作软件(如 Flash 软件)、视频编辑软件(如 Adobe Premiere Pro)等,它们用于对数字媒体进行创作、编辑和后期处理。

数字媒体设备和数字媒体编辑工具在数字化时代发挥着重要作用,它们使得数字媒体内容可以更加方便和高效地创作、传输、表现和消费,丰富了人们的娱乐和信息获取体验。

1.2 数字媒体的应用

数字媒体在现代社会中有广泛的应用,主要包括媒体和新闻领域、广告和营销领域、教育和培训领域,以及其他领域的应用等。

1.2.1 媒体和新闻领域

数字媒体在新闻报道、时事评论、娱乐资讯等方面得到广泛应用。在线新闻网站、数字杂志和电子报纸、社交媒体平台等是人们获取新闻和媒体内容的主要来源。数字媒体在媒体和新闻领域中的具体应用包括以下几个方面。

1. 在线新闻网站

数字媒体使得传统媒体机构能够在互联网上建立在线新闻网站,实现新闻内容的数字化呈现。这些网站为读者提供了实时的新闻报道和时事评论,用户可以在任何时间、任何地点获取新闻信息。国内著名的新闻网站有环球网、中国新闻网等,图 1-7 所示为中国新闻网首页。

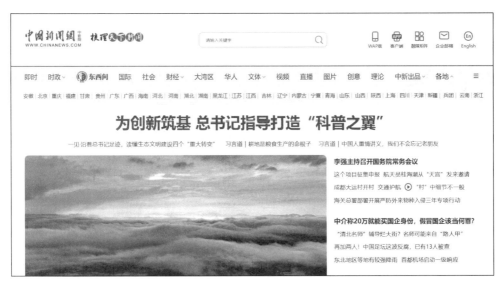

图 1-7 中国新闻网首页

2. 数字杂志和电子报纸

数字媒体使得传统印刷媒体转向数字化出版。数字杂志是指以电子形式呈现的杂志内容。数字杂志通常包含文章、图片等,但它们以电子文档的形式存在,读者可以通过互联网或特定的移动应用程序进行访问。数字杂志通常会加入一些交互元素,例如视频、音频、

链接和动画等，以提升阅读体验和吸引读者。图1-8所示为《财新周刊》数字杂志网。

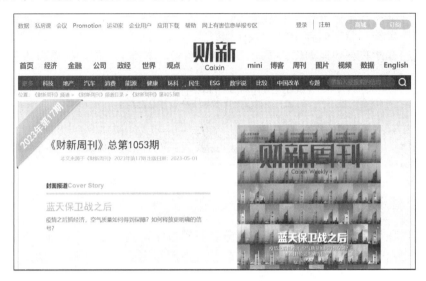

图1-8 《财新周刊》数字杂志网

电子报纸是传统印刷报纸的数字版本，类似于数字杂志。电子报纸也以电子文档形式存在，读者可以通过在线平台或移动应用程序浏览。电子报纸保留了传统报纸的版面设计和内容，同时加入了数字化的功能，例如可搜索的文字、多媒体内容，进行在线评论等。

总之，数字杂志和电子报纸为读者提供了与纸质媒体类似的阅读体验，同时增加了交互性和多媒体元素的应用。

3. 社交媒体平台

社交媒体平台已成为新闻内容传播的重要渠道。新闻机构和记者可以通过社交媒体发布新闻、分享报道链接等，借助社交网络的传播效应将新闻扩散至更广泛的受众。国内常用的社交媒体平台有微信、QQ、新浪微博、豆瓣、知乎等。知乎主页如图1-9所示。

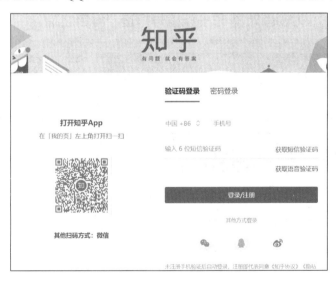

图1-9 知乎主页

4. 用户参与和互动

数字媒体提供了更多用户参与和互动的机会。用户可以通过评论、分享和点赞等方式参与到新闻话题中，与记者和其他用户进行互动。例如，在数字媒体平台上，读者可以通过评论和反馈功能，向媒体机构和记者提供意见、看法和建议，这使得读者可以参与到新闻话题中，与媒体进行交流和互动。又如，媒体机构鼓励读者参与到新闻报道中，用户通过提交图片、视频、报道等生成内容，为新闻故事提供更多的视角和信息来源。

5. 数据可视化和图表展示

数字媒体为新闻报道提供了更多数据可视化和图表展示的方式。通过图表、地图、动画等形式，复杂的数据和信息可以更直观地传达给读者，使得读者更容易理解和解读信息。例如，在经济报道中，通过折线图、柱状图等形式展示经济指标的变化趋势；在疫情报道中，通过地图和曲线图可直观展示疫情数据的分布和增长情况。

6. 多媒体报道

数字媒体在媒体和新闻产业的应用中，多媒体报道是一种重要的内容呈现方式。通过多媒体报道，媒体机构可以结合文字、图片、音频、视频等多种媒体形式，以更丰富、更立体的方式展现新闻故事。

(1) 图片报道：通过精心拍摄的照片，媒体可以传达丰富的信息和情感。图片报道在新闻网站和社交媒体上很常见，特别适合表现一些画面感强烈的新闻事件。

(2) 音频报道：音频报道通常以广播或播客的形式呈现。通过音频报道，媒体机构可以进行深度采访、讨论和评论，读者可以通过听取节目内容了解新闻背后的故事和观点。

(3) 视频报道：更直观地展现新闻事件，使得读者能够更加深入地了解事件的现场和细节。视频报道可以在新闻网站、社交媒体和移动应用等平台上进行发布。

7. 即时新闻更新

数字媒体使得新闻报道可以实时更新。无论是在在线新闻网站还是社交媒体平台，新闻机构能够及时发布最新的新闻内容，提供更快速的新闻更新。

8. 移动新闻应用

移动应用为用户提供了方便的新闻获取方式。用户可以通过新闻类移动应用软件随时获取最新的新闻内容，增加了新闻消费的便利性。常见移动应用新闻客户端有凤凰新闻、今日头条、网易新闻、澎湃新闻等。图1-10所示为澎湃新闻客户端。

9. 新闻直播

数字媒体为新闻直播提供了更多可能。通过实时直播技术，新闻机构可以将重要事件和现场报道实时传递给受众。例如，在实时报道过程中，在重大事件、突发新闻和紧急情况下，新闻机构可以通过直播快速地将信息传递给观众，帮助观众第一时间了解最新情况。

总体而言，数字媒体在媒体和新闻产业的应用推动了新闻报道的多样化和实时性，为用户提供了更丰富的新闻内容和交互体验。它改变了新闻传播的方式，使新闻更加便捷、多样和普及化。同时，数字媒体也带来了新的挑战，如信息真实性的分辨和可信度的把控，

以及如何与读者进行有效的互动和沟通等。

图 1-10　澎湃新闻客户端页面

1.2.2　广告和营销

数字媒体成为广告和营销的主要渠道。通过互联网和社交媒体，企业可以向目标受众传递品牌信息。数字媒体在广告和营销方面的具体应用如下。

1. 在线广告投放

企业可在互联网上发布在线广告，通过广告网络、搜索引擎、社交媒体等平台向潜在客户推送广告。这种广告投放方式可以精准定位目标受众，提高广告传播的效果和转化率。

2. 社交媒体营销

企业可以通过社交媒体平台进行品牌推广和营销活动。企业可与客户直接通过社交媒体互动，建立品牌形象，从而提高用户忠诚度，同时也能利用社交媒体的广告投放功能，推送有针对性的广告内容。

3. 短视频营销

随着移动互联网和社交媒体的普及，各类短视频平台快速兴起，短视频平台的用户数急剧增长，因此企业可以借助大流量平台，通过制作和发布宣传视频、广告视频等，来吸引广大用户观看和分享。

4. 电子邮件营销

电子邮件营销是指用户可以通过电子邮件向客户发送营销信息和促销活动。电子邮件营销可以实现个性化的沟通，提高用户参与度。

5. 搜索引擎营销

用户可以通过付费广告在搜索引擎中推广自身的产品和服务,吸引潜在客户单击链接访问网站。

6. 虚拟现实和增强现实营销

数字媒体的虚拟现实(VR)和增强现实(AR)技术为企业提供了全新的营销和推广方式。这些技术允许企业将虚拟世界与现实世界相结合,为用户创造更加身临其境的体验,提供更加个性化和吸引人的内容,从而增强品牌影响力、提高用户参与度。

数字媒体在广告和营销方面的应用,为企业提供了更多的创意和可能性,同时也能够更好地衡量广告效果和营销成效。然而,数字媒体广告也需要注意广告投放的适度,避免过度骚扰用户,造成用户的不满和广告屏蔽。有效的数字媒体广告和营销策略需要结合目标受众的需求,提供有价值的内容和服务,实现品牌与用户之间的良性互动和连接。

1.2.3 教育和培训

数字媒体技术为教育和培训提供了更丰富、更灵活、更个性化的学习体验,同时为教师提供了更多教学资源和工具。数字媒体在教育和培训方面的具体应用如下。

1. 在线教学平台

数字媒体技术实现了在线教学平台,教育机构和学校可以通过网络提供在线课程,或者通过集成各类教学资源的教学系统平台实现无纸化教学,实现教育资源的共享和全球教学,学生可以根据自己的时间和地点进行线上自由学习。国内目前在线教育平台较多,如中国大学MOOC(慕课)平台及各高校自己的在线教育平台等。

在线教学平台的具体应用体现在以下几个方面。

(1) 线上课程:在线教学平台为学生提供丰富多样的线上课程。这些课程可以涵盖各个学科和领域,包括语言、科学、数学、编程、经济等。学生可以根据自己的兴趣和需求,选择适合自己的课程进行学习。

(2) 自主学习:在线教学平台允许学生自主学习。学生可以根据自己的学习进度和时间安排,自主选择学习的内容和学习的节奏,提高学习的灵活性和效率。

(3) 互动学习:在线教学平台支持学生之间和学生与教师之间的互动。学生可以通过在线讨论、群组活动、问题解答等方式,与其他学生和教师进行互动,提高学习效果。

(4) 多媒体教学:在线教学平台通过多媒体技术,为学生提供丰富的学习资源,如教学视频、教学演示、图文资料等。多媒体教学能够增强课程的生动性和吸引力。

(5) 在线测验和评估:在线教学平台支持在线测验和评估,教师可以随时了解学生的学习情况,及时进行学习成绩和进展的评估,帮助学生改进学习方法。

(6) 个性化学习:在线教学平台允许根据学生的学习兴趣和水平,进行个性化的学习推荐和学习路径安排,提供更贴近学生需求的学习资源。

2. 远程教学

数字媒体技术为远程教学提供了便利,学生无须亲临学校,只需要通过互联网连接教学资源,即可实现远程学习,如图1-11所示。在新型冠状病毒疫情严重时,学校无法实现

线下教学，因此全国大部分学校均采用远程线上教学，通过线上教学平台，学生不仅能够听老师讲课，师生之间也能方便地互动，虽然没有线下教学的氛围，但线上教学基本也类似于把线下教学的场景搬到了线上，实现了异地远程教学。

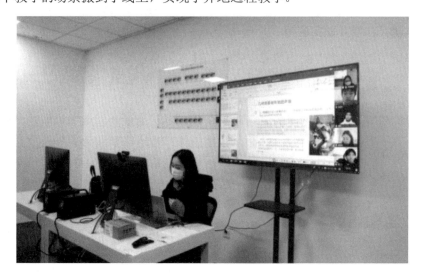

图 1-11　远程教学

3. 教学视频

教师可以录制和分享教学视频，学生可以通过观看教学视频，反复学习和复习课程内容，在自由学习的同时也能提高学习效率。目前，很多教材配套微视频学习资源，学生通过下载或者扫描二维码，就能观看录制好的微视频教学内容，实现随时随地利用碎片化时间学习。

4. 互动学习

数字媒体技术为学生提供了更多互动学习的机会，通过在线讨论、学习游戏、虚拟实验等，学生可以更积极地参与学习过程，增强学习效果。

5. 虚拟现实学习

虚拟现实技术通过将学生沉浸到虚拟的三维环境中，创造出逼真的学习环境，使学习者能够身临其境地进行学习和实践，从而提高学习效果和参与度。虚拟现实学习在教育和培训方面的具体应用有以下体现。

(1) 虚拟实验：虚拟现实技术允许学生在虚拟实验室中进行各种实验，例如化学实验、物理实验等。虚拟实验不仅可以提供安全的学习环境，还可以帮助学生更好地理解实验原理和过程。图 1-12 所示为在虚拟环境下进行实验。

(2) 虚拟场景学习：虚拟现实技术可以模拟真实场景，如历史场景、自然环境、文化遗址等。学生可以通过虚拟现实学习，深入了解历史事件和文化背景，增强学习体验。

(3) 虚拟实地考察：虚拟现实技术使学生能够进行虚拟实地考察，如探索宇宙、探访国外名胜等。虚拟实地考察能够拓展学习的范围，提供更多的学习机会。

(4) 虚拟训练：虚拟现实技术广泛应用于职业培训领域。例如，飞行员可以通过虚拟飞行模拟器进行飞行训练，医学生可以通过虚拟手术模拟器进行手术训练，提高培训效果和

安全性。

图 1-12 虚拟环境实验

(5) 语言学习：虚拟现实学习可以创造出沉浸式的语言学习环境。学生可以在虚拟现实场景中进行语言交流，提高语言表达和理解能力。

(6) 虚拟图书馆和博物馆：虚拟现实技术可以建立虚拟图书馆和博物馆，为学生提供在线阅览图书和观看展览的条件，拓展学习资源。

总之，虚拟现实学习为学生带来了更加生动、直观、体验性的学习方式。学生可以通过虚拟现实技术与学习内容进行互动，加深对知识的理解和记忆。

6. 个性化学习

数字媒体技术可为个性化学习提供支持。个性化学习是指根据每个学生的学习兴趣、学习水平、学习风格和学习进度等个体差异，量身定制教学内容和学习路径，以满足学生的个性化学习需求。个性化学习为学生提供了更贴近他们自身需求和学习进度的学习体验。

7. 在线评估和反馈

通过数字媒体技术，教育机构和教师可以利用在线平台对学生的学习进行实时评估和反馈，帮助学生及时了解自己的学习进度和水平，以及改进学习方法。具体包括以下几个方面。

(1) 在线测验：教师可通过数字媒体技术对学生进行在线测验。学生可以通过在线平台进行作答，教师可以即时获得学生的测验成绩和答题情况，及时发现学生的学习问题。

(2) 自动化评估：在线平台可以使用自动化评估工具对学生的作业、测验和项目进行评估。这样，教师可以更快地对学生的学习表现进行评估和反馈。

(3) 学习分析：数字媒体技术可以收集学生在在线平台上的学习数据，如学习时间、学习进度、学习行为等。教师可以通过学习分析工具了解学生的学习情况，发现学生的学习需求。

(4) 个性化反馈：教师可通过在线平台为每个学生提供个性化的学习反馈。教师可以根据学生的学习情况，给予他们针对性的建议和指导。

(5) 实时互动：在线平台可以实现实时互动。学生可以在学习过程中向教师提问，教师可以随时回答学生的问题，及时解决学生的疑惑。

(6) 学习进展监控：数字媒体技术可以帮助教师监控学生的学习进展。教师可以了解学生是否按时提交作业、完成任务，及时跟进学生的学习情况。

8. 教学辅助工具

数字媒体技术为教师提供了丰富的教学辅助工具，如教学演示软件、虚拟白板、在线测验等，帮助教师提高教学效率和质量。

(1) 教学演示软件：教师可以利用教学演示软件创建图文并茂的幻灯片或演示文稿，用于讲解课程内容。这些演示可以包含文字、图片、图表、视频等多种媒体元素，使课程更加生动和直观。

(2) 虚拟白板：虚拟白板是一种交互式的数字媒体工具，教师可以在电子屏幕上进行书写、绘图、标注等操作，类似于传统的黑板或白板。虚拟白板可以用于解释概念、演示过程、解答问题等，帮助学生更好地理解教学内容。

(3) 在线测验：教师可以通过数字媒体技术在在线教学平台上创建测验和作业，并且实时收集学生的答案和成绩。这样，教师可以更方便地对学生的学习情况进行跟踪和评估。

总体来说，数字媒体在教育和培训方面的应用为学生和教师带来了许多优势，如拓展学习空间、提供丰富和个性化学习资源、增加学习乐趣等。然而，数字媒体在教育中的应用也需要注意学习内容的质量和教学效果的评估，保障学生的学习效果和学习体验。有效的数字媒体教育需要结合教育目标和学生需求，充分利用数字媒体技术的优势，为学生提供更优质、更灵活、更具有互动性的学习环境。

1.2.4　其他领域的应用

除了前面介绍的几个领域的应用，数字媒体技术还在娱乐和游戏、健康和医疗等领域有广泛的应用。

1. 娱乐和游戏

数字媒体为娱乐和游戏行业带来了巨大的变化，为用户提供了丰富多样的娱乐体验和游戏玩法。数字媒体在娱乐和游戏方面的一些具体应用如下。

(1) 虚拟现实游戏：通过虚拟现实技术，玩家可以穿戴虚拟现实头戴设备，进入虚拟游戏世界，全身心地沉浸在游戏体验中。虚拟现实游戏提供了更加逼真、身临其境的游戏体验。

(2) 增强现实游戏：增强现实技术将虚拟元素与现实环境结合，使玩家在现实世界中进行游戏互动。这样的游戏体验让玩家更容易融入游戏情境，增加了游戏的趣味性和刺激性。

(3) 电子竞技：数字媒体技术推动了电子竞技的发展。通过在线直播和观看比赛视频，观众可以在全球范围内观看电子竞技比赛，增加了电竞的影响力和受众。

(4) 互动娱乐：通过数字媒体技术，玩家可在游戏中进行实时互动。多人在线游戏使得玩家可以在虚拟世界中与其他玩家进行交流、合作或对抗。

(5) 视听娱乐：数字媒体技术为娱乐产业带来了丰富的视听娱乐内容，包括在线视频、音乐、电影等。用户可以通过在线平台观看视频、听音乐，满足各种娱乐需求。

数字媒体的应用使娱乐和游戏产业变得更加多样化、创新化，并且为用户提供了更具吸引力和互动性的娱乐体验。随着技术的不断进步，数字媒体在娱乐和游戏领域的应用将

继续拓展和深化。

2. 健康和医疗

数字媒体在健康和医疗领域有许多创新的应用，如健康跟踪应用、医学图像处理、远程医疗等，它为医疗保健提供了更多便利，改善了患者的体验，以下是数字媒体在健康和医疗方面的一些具体应用。

(1) 虚拟手术和模拟训练：虚拟现实技术被用于医生的虚拟手术和模拟训练，它提供更真实的手术体验和培训环境。这可以帮助医生熟练掌握手术技巧，提高手术效率和安全性。

(2) 医疗数据可视化：数字媒体技术用于将医学影像数据转化为可视化的图像，如CT(计算机断层扫描)、MRI(磁共振成像)等。这样的可视化工具使医生能够更清晰地观察和诊断患者的病情，有助于提高诊断准确性。

(3) 远程医疗和远程监护：数字媒体技术使远程医疗和远程监护成为可能，医生可以通过视频通话对患者进行远程会诊和监护。这样可以解决地域上的医疗资源不平衡问题，同时也可提供更便捷的医疗服务。

(4) 健康监测：数字媒体技术结合智能穿戴设备，帮助人们监测健康数据，如心率、步数、睡眠质量等，这样的健康监测工具可以帮助人们了解自己的健康状况。

(5) 健康教育和医学知识传播：数字媒体技术为健康教育提供了新的途径。通过在线健康知识平台、医疗App等，人们可以获取健康信息和医学知识，提高健康意识。

(6) 医疗互联网和在线诊疗：数字媒体技术推动了医疗互联网的发展。患者可通过在线诊疗平台向医生进行线上问诊，获取医疗建议和处方。

(7) 心理健康辅助：数字媒体技术被用于心理健康辅助，如心理疏导App、在线心理咨询等。这些工具可以帮助人们应对心理压力和焦虑，促进心理健康。

数字媒体技术在健康和医疗领域的应用，提高了医疗服务的效率和质量，改善了患者的医疗体验。

3. 社交媒体和通信

数字媒体为人们提供了便捷的社交和交流方式，以下是数字媒体在社交媒体和通信方面的一些具体应用。

(1) 社交平台与分享：数字媒体技术推动了社交平台的发展，如微博、微信、视频号等。可通过用户这些社交平台创建个人资料，与朋友、家人和同事进行在线互动，分享照片、视频、状态等内容。

(2) 视频通话：数字媒体技术使得视频通话变得普遍和便捷，用户可以通过微信、QQ等进行面对面的视频交流。

(3) 虚拟社交：虚拟现实技术和增强现实技术使人们能够在虚拟空间中与其他人进行互动和交流，获得沉浸式的社交体验。

(4) 社交网络游戏：社交网络游戏结合了游戏和社交互动的特点，使得玩家可以在游戏中与其他玩家交流、合作和竞争。

数字媒体在社交媒体和通信方面的应用，让人们能够方便地保持联系、分享生活和信息，扩展社交圈子，同时也为企业和品牌提供了更广泛的宣传和推广渠道。

4. 艺术和创意

数字媒体在艺术和创意领域有许多创新的应用，为艺术家和创作者提供了更多表现方式和创作工具。数字媒体在艺术和创意方面的具体应用如下。

(1) 数字绘画和插画：数字媒体技术为绘画和插画提供了数字化的工具和画布。数字绘画软件允许艺术家使用数位笔和绘画板进行创作，同时还提供了丰富的画笔、颜色和材质效果，实现更多样化的创意表现。

(2) 三维建模和动画：用户可通过相关软件进行三维建模和动画创作。三维建模软件可以用于创建虚拟场景、角色和物体，而动画软件则可以用于制作动画短片和特效。

(3) 虚拟现实艺术：虚拟现实技术使得艺术家可以在虚拟空间中创作艺术作品。虚拟现实艺术创作可以带来更加沉浸式的体验，观众可以在虚拟空间中与作品进行互动。

(4) 数字艺术展览：数字媒体技术为艺术家提供了在线数字艺术展览平台，艺术家可以在虚拟空间中展示自己的作品，观众可以通过网络远程参观。

(5) 数字影视后期制作：数字媒体技术在影视后期制作中发挥着重要作用，包括特效制作、色彩校正、图像合成等。

数字媒体在艺术和创意方面的应用为艺术家和创作者带来了更多表现手段并扩展了创意的边界。同时，数字媒体的应用也促进了艺术与科技的融合，推动了数字艺术和数字文化的发展。

小　　结

本章主要从数字媒体的发展、数字媒体的定义与特点、数字媒体的种类、数字媒体类设备相关方面进行了有关概念的介绍，然后对数字媒体在媒体和新闻产业、广告和营销、教育和培训，以及其他领域的应用进行了具体讲解。数字媒体的发展为人们提供了更加丰富多样的信息展示和交流方式，推动了教育、娱乐、医疗、社交等领域的进步和创新。随着科技的不断发展，数字媒体将继续演进，并为人们的生活和工作带来更多便利和新的可能性。

第 2 章 文字处理软件 Word

　　Word、Excel 和 PowerPoint 是 Microsoft Office 套件中最常见、最受欢迎的办公软件。它们分别用于文字处理、电子表格和演示文稿制作，广泛应用于各个领域。用户能够通过 Word、Excel 高效地处理文字和数据，提升工作效率，PowerPoint 为信息展示和沟通提供了便捷的解决方案。从本章开始到第 4 章将对办公应用软件 Word、Excel 和 PowerPoint 的实际应用进行讲解。本章在 Windows 10 环境下讲解 Word 2016 的常用功能。

2.1　Word 2016 概述

Word 是一款功能强大的文字处理软件，用于创建和编辑文档。用户可以使用 Word 编写各种文本内容，包括文章、报告、简历等，它提供丰富的文字处理工具，还支持插入图片、表格、图表和其他多媒体内容，使文档内容更加丰富和具有吸引力。Word 2016 有功能强大、界面人性化、使用便捷等特点，是一个被普遍应用并深受广大用户推崇的经典版本。

2.1.1　Word 2016 的特点和功能

Microsoft Word 2016 是在 2015 年发布的，它是 Microsoft Word 的第 16 个主要版本。Word 2016 在前一版本 Word 2013 的基础上进行了一系列更新和改进，为用户提供更加高效和强大的文字处理功能。

Word 2016 的一些主要特点和功能如下。

1) 界面优化

Word 2016 采用了类似于 Word 2013 的以面板和标签页为架构的界面，但进行了一些细微的改进，使其更加直观和易于使用。

2) 实时协作

Word 2016 引入了实时协作功能，允许多个用户同时编辑同一个文档，实时查看其他用户的更改。

3) 云存储支持

Word 2016 集成了云存储服务，如 OneDrive(个人云存储空间)和 SharePoint(资源共享站点)，用户可以方便地在不同设备上访问和同步文档。

4) 新的文档模板

Word 2016 增加了新的预设文档模板，使用户可以更快速地开始创建各种类型的文档，如简历、报告、传单等。

5) 智能查找和自动补全

Word 2016 加强了搜索功能，并且在输入时能够自动补全词汇和短语，提高文档编辑的效率。

6) 插图工具

Word 2016 提供了更多的插图工具和选项，使用户能够更方便地插入和编辑图片、图表等元素。

7) 引用和参考工具

Word 2016 改进了引用和参考工具，使用户能够更轻松地插入脚注、尾注、参考文献等。

8) 增强的批注功能

Word 2016 增加了更多批注和修订功能，方便用户进行文档审阅和合作编辑。

2.1.2　Word 2016 的工作界面

启动 Word 2016 后，打开如图 2-1 所示的模板列表，其中包括"空白文档"和各种类型

的文档模板。

图 2-1　Word 2016 的模板列表

选择"空白文档"后,系统会自动创建一个名为"文档1"的空白文档,其工作界面如图 2-2 所示。

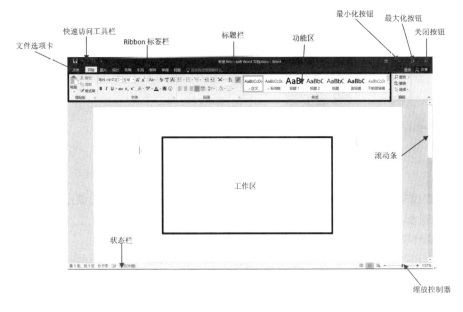

图 2-2　Word 2016 的工作界面

Word 2016 工作界面的主要组件和功能如下。

(1) 标题栏：位于 Word 窗口的顶部，用来标注文档的标题名称。标题栏还包含快速访问工具栏，以及最小化、最大化/还原和关闭按钮。

(2) 快速访问工具栏：位于标题栏的左侧，包含常用的快捷按钮，例如 (保存)、 (撤销键入)和 (重复键入)等。

(3) (最小化)按钮、 (最大化/还原)按钮和 (关闭)按钮：位于标题栏的右侧。单击"最小化"按钮将最小化程序窗口；单击"最大化/还原"按钮将使程序窗口尺寸增加并占满整个屏幕，如果窗口已经最大化了，单击此按钮将使程序窗口不再填满整个屏幕。

(4) 标签栏(也称功能区标签栏)：这是 Word 2016 最显著的特征之一。它位于 Word 窗口的顶部，并包含了一系列功能标签，每个标签都代表了一个特定的任务区域(一般称为选项卡，为了与对话框中的选项卡区分，可称其为功能中的选项卡)，如"开始""插入""设计""布局""引用""邮件""审阅"和"视图"等。

(5) 选项组和选项：功能区中每个选项卡下面是一些选项组，包含与该任务区域相关的各种按钮和工具选项。

(6) "文件"按钮：在标签栏的最左侧，有一个名为"文件"的按钮。单击该按钮会打开"文件"菜单，其中包含一系列文件操作选项，如"新建""打开""保存""打印""导出"等，如图 2-3 所示。

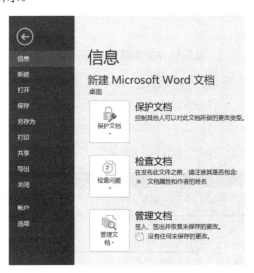

图 2-3　"文件"菜单

(7) 缩放控制器：位于 Word 窗口的右下角，允许用户调整文档的显示大小比例，用户可通过单击鼠标左键拖曳滑块或单击左右两侧的"+""-"号进行缩放，也可以按住 Ctrl 键，上下滚动鼠标滚轮进行缩放。

(8) 状态栏：位于 Word 窗口的底部，显示有关文档和编辑状态的信息，如当前页码、总页数、字数统计、拼写检查和页面视图等。

(9) 滚动条：位于 Word 窗口的右侧，通过拖动滚动条可查看文档中未显示的内容。

Word 2016 的界面设计旨在提高用户的使用效率和易用性。通过标签栏的组织，用户可

以快速访问和切换不同任务区域的功能,并且所有的操作按钮都集中在标签栏下方的功能区内,使得相关功能和选项更易于找到和使用。

2.2 Word 2016 的基本操作

Word 2016 具有强大的文字编辑功能,它的基本操作包括文字编辑与文段处理、页面设置、绘制插图、表格处理、文档修订等,本节将对这些基本操作进行讲解。

2.2.1 文字编辑与文段处理

1. 创建文档

创建新文档的方法一般包括以下三种。

(1) 选择"文件"|"新建"命令,在列表中选择"空白文档",即可创建新文档。

(2) 单击快速访问工具栏中的右侧下拉按钮(见图 2-4),在弹出的下拉菜单中选择"新建"命令,将在快速访问工具栏中添加一个"新建空白文档"按钮 。单击快速访问工具栏中的"新建空白文档"按钮 即可创建新文档。

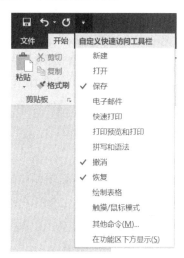

图 2-4　自定义快速访问工具栏

(3) 使用快捷键 Ctrl+N。

2. 输入文字

要在文档中输入文字,首先利用鼠标或键盘上的方向键将插入符置于相应的位置,然后即可从键盘输入文字。此外,用户还可以在文档中插入被遗漏的文字、删除或修改输入错误的文字等。

在文档中,将插入符移动到指定的位置后,按 Backspace 键可删除插入符左侧的字符,按 Delete 键可删除插入符右侧的字符。在不选中一句话、一行、一段或整个文档的情况下,用 Backspace 键和 Delete 键只能一个一个地删除文字。

在 Word 中,按 Insert 键,用户可以切换插入状态与改写状态。如果首先选中需要改写

的文本，则输入新的文本后，原有内容会自动地被替换。

3. 选定文本

在 Word 2016 中，选中文字的方法有以下几种。

(1) 将鼠标的"I"形指针置于要选定的文本之前，然后按下鼠标左键，向右或向下拖动鼠标到要选择的文本末端，然后松开鼠标左键即可将文字选中。

(2) 将光标定位在文档选择行左侧的空白区域(光标呈形状)，然后向上或向下拖动鼠标进行选择，此时可选定若干连续行。

(3) 将光标置于要选定的文本的合适位置，按住 Shift 键，然后按键盘的方向键，即可从上下左右四个方向对文本进行选择。

(4) 将光标置于要选定的文本之前，然后将鼠标移动到要选定文本的末端后，按住 Shift 键，按一下鼠标左键即可选定文本区域。

4. 文本的复制、粘贴和剪切

(1) 文本的复制：选中文本后，一般使用快捷键 Ctrl+C，或在功能区的"开始"选项卡的"剪贴板"选项组中单击"复制"按钮，或者也可以按一下鼠标右键(即右击)，在弹出的快捷菜单中选择"复制"命令。

(2) 文本的粘贴：复制文本后，将光标移至需要粘贴文本的位置，然后使用快捷键 Ctrl+V，或在功能区的"开始"选项卡的"剪贴板"选项组中单击"粘贴"按钮，或者也可以按下鼠标右键，在弹出的快捷菜单中选择"粘贴选项"中的一种命令即可。

(3) 文本的剪切：选中文本后，一般使用快捷键 Ctrl+X，或在功能区的"开始"选项卡的"剪贴板"选项组中单击"剪切"按钮，或者也可以按一下鼠标右键，在弹出的快捷菜单中选择"剪切"命令。

5. 文段格式化

文字的格式化设置，一般是指对文字的字体、字号、字形、颜色等的设置。所有的操作均在"开始"选项卡的"字体"选项组中完成，如图 2-5 所示。

图 2-5 "字体"选项组

在 Word 2016 的字体高级设置中，用户可以对文本字符间距(包括缩放、间距、位置)等进行调整。在功能区的"开始"选项卡下单击"字体"选项组中右侧的下三角按钮，弹出"字体"对话框。选择"高级"选项卡，在"字符间距"选项组中进行设置，如图 2-6 所示。

如果要对段落格式进行设置，应在功能区的"开始"选项卡的"段落"选项组中设置，如图 2-7 所示。

段落格式化包括对齐方式、缩进方式、编号、行距、多级列表、底纹、边框等，用户可根据需要选择对段落进行设置。在段落设置时，应先选择要修改的段落，然后再对其进行设置。

图 2-6 "字体"对话框

例如,用户需对一段文字添加项目符号,可先选定相关文段,然后单击"段落"选项组中的"项目符号"按钮,或单击"项目符号"按钮右侧的三角形下拉按钮,如图 2-8 所示,用户可以选择其中一种项目符号或定义新项目符号。

图 2-7 "段落"选项组

图 2-8 "项目符号"下拉列表

6. 分栏设置

分栏主要是将正文的某一页或某篇文档分成具有相同栏宽或不同栏宽的多个栏。

在 Word 2016 中,用户可以采用默认的分栏样式,或者打开"分栏"对话框进行个性化设置,具体操作方法如下。

(1) 选中要进行分栏的文本。若要对整个文档进行分栏,则将光标置于文段中的任意位置即可。

(2) 在功能区的"布局"选项卡的"页面设置"选项组中单击"分栏"按钮,在弹出的下拉菜单中可直接选择"一栏""两栏""三栏""偏左"或"偏右"命令(见图 2-9),执行操作后,即可将所选文本分栏。

(3) 如果默认分栏方式下提供的选项不能满足要求,可在如图 2-9 所示的菜单中选择"更多分栏"命令,打开"分栏"对话框,如图 2-10 所示,在对话框中可以自己设定栏数、栏的宽度和间距等。

图 2-9　选择分栏样式　　　　　　　　图 2-10　"分栏"对话框

"分栏"对话框中各选项的含义如下。

- "预设"选项组:有"一栏""两栏""三栏""偏左"和"偏右"五种格式可供选择。
- "栏数"微调框:当栏数大于 3 时,可以在"栏数"微调框中输入要分割的栏数。
- "宽度和间距"选项组:可自定义栏的宽度和栏之间的间距。
- "栏宽相等"复选框:选中"栏宽相等"复选框,可将所有的栏设置为等宽栏。
- "分隔线"复选框:如果要在各栏之间加入分隔线,使各栏之间的界限更加明显,则选中"分隔线"复选框。
- "应用于"下拉列表框:在"应用于"下拉列表框中可以选择"插入点之后"(对文档中所选的文字内容应用分栏设置)或"整篇文档"(对文档全部内容应用分栏设置)。

设置完成后,单击"确定"按钮,文档即可按照设定的参数进行分栏。

7. 查找和替换

查找功能可以快速搜索指定字词或词组,也可以使用通配符查找文档的内容,但不能查找或替换浮动对象、艺术字、水印和图形对象等。

要在文档中查找并替换一般文字内容时,可以使用下面的步骤。

(1) 在功能区的"开始"选项卡的"编辑"选项组中单击"替换"按钮,或按 Ctrl+H 快捷键,打开"查找和替换"对话框,如图 2-11 所示。可以在"查找内容"下拉列表框中输入要搜索的文字。

(2) 在"替换为"下拉列表框中输入替换文字,然后用户可以逐一单击"替换"按钮进

行逐一替换，也可以直接单击"全部替换"按钮将所有需要替换的内容进行一次性替换。

如果要查看选择的每个符合搜索条件的词句，不要单击"全部替换"按钮，而是单击"替换"按钮；如果想自动替换文档中符合搜索条件的所有词句，可以单击"全部替换"按钮。

图 2-11　"查找和替换"对话框

8. 自动更正

单击 Word 2016 窗口左上方的"文件"按钮，在弹出的下拉菜单中选择"选项"命令，在弹出的"Word 选项"对话框左侧的列表框中选择"校对"选项，然后在右边单击"自动更正选项"按钮，打开"自动更正"对话框，选择"自动更正"选项卡，根据需要可以设置各选项的功能，如图 2-12 所示。

图 2-12　设置"自动更正"功能选项

各选项的功能介绍如下。
- 显示"自动更正选项"按钮：选中此复选框，可以自动显示"自动更正选项"按钮。
- 更正前两个字母连续大写：选中此复选框，可以自动更正第二个大写字母为小写字母。
- 句首字母大写：选中此复选框，可以将每句的第一个英文字母设置为大写。

- 表格单元格的首字母大写：选中此复选框，可以自动将在表格中输入单词的第一个字母大写，例如 office 自动更改为 Office。
- 英文日期第一个字母大写：选中此复选框，可以自动将英文日期的首字母大写。例如，将单词 tuesday 自动更正为 Tuesday。
- 更正意外使用大写锁定键产生的大小写错误：选中此复选框，如果在 Caps Lock 键打开的情况下键入了单词，那么 Word 会自动更改键入单词的大小写，并同时关闭 Caps Lock 键。例如，可将 WORD 自动更正为 Word。
- 键入时自动替换：选中此复选框，可以自动替换键入的内容。

2.2.2 页面设置

本小节主要讲解页面的页眉、页脚和页码的设置及页面纸张的设置。

页眉和页脚分别位于文档页面的顶部和底部，用户可以将首页的页眉或页脚设置成与其他页不同的形式，也可以对奇数页和偶数页设置不同的页眉和页脚。在页眉和页脚中还可以插入域，如在页眉和页脚中插入时间、页码，就是插入了一个提供时间和页码信息的域。当域的内容被更新时，页眉、页脚中的相关内容就会发生变化。

1. 创建页眉和页脚

在功能区的"插入"选项卡的"页眉和页脚"选项组中，单击"页眉"或"页脚"按钮，在弹出的下拉列表中选择一种页眉或页脚样式，或选择"编辑页眉"和"编辑页脚"命令，Word 将进入页眉和页脚编辑状态，并显示"页眉和页脚工具"|"设计"选项卡，如图 2-13 所示。用户直接在页眉或页脚区输入相应的内容即可，编辑完毕，再单击该选项卡中的"关闭页眉和页脚"按钮。

图 2-13 "页眉和页脚工具"|"设计"选项卡

如果要插入日期和时间、图片等内容，可在功能区的"插入"选项卡中单击"日期和时间"或"图片"等按钮，然后进行相关设置即可。

在编辑文档的过程中，要在页眉和页脚之间进行转换，可在功能区的"页眉和页脚工具"|"设计"选项卡的"导航"选项组中单击"转至页脚"或"转至页眉"按钮。

2. 插入页码

页码也是页眉或页脚中的元素，多页文档通常都会插入页码。由于页码通常都被放在页眉区或页脚区，因此只要在文档中设置页码，实际上就是在文档中加入了页眉或页脚。Word 可以自动而迅速地编排和更新页码。用户设置页码之后，Word 可以在后续的所有页上自动添加页码。

设置页码的步骤如下。

(1) 单击要设置页码的文档或节。

(2) 在功能区的"插入"选项卡的"页眉和页脚"选项组中单击"页码"按钮，从弹出的下拉菜单中选择一种页码类型，如"页面顶端"选项。在弹出的列表中选择一种页码样式，如"普通数字 1"样式，如图 2-14 所示。操作完毕，即可在文档中插入页码。

图 2-14　插入页码

若要设置页码的格式，可在功能区的"插入"选项卡的"页眉和页脚"选项组中单击"页码"按钮，在弹出的下拉菜单中选择"设置页码格式"命令，打开"页码格式"对话框，如图 2-15 所示。"页码格式"对话框中各选项的含义如下。

- "编号格式"：在"编号格式"下拉列表框中选择一种页码格式。
- "包含章节号"：若选中"包含章节号"复选框，表示在页码格式中包含章节号。
- "页码编号"：如果文档被分成了若干节，可做

图 2-15　"页码格式"对话框

以下选择。
- "续前节":选中此单选按钮可以给将所有节的页码设置成彼此连续的页码。
- "起始页码":选中此单选按钮可以在后面的微调框中重新设置起始页码。

3. 设置页面纸张

1) 纸张的规格

设置纸张规格的方法如下。

(1) 在功能区的"布局"选项卡的"页面设置"选项组中单击"纸张大小"按钮,在弹出的下拉菜单中选择文档所使用的纸张大小,如图2-16所示。

(2) 要进行更精确的设置,可在功能区的"布局"选项卡的"页面设置"选项组中单击"纸张大小"按钮,在弹出的下拉菜单中选择"其他纸张大小"命令,弹出"页面设置"对话框,如图2-17所示。

图2-16 设置纸张大小　　　　图2-17 "页面设置"对话框

(3) 切换到"纸张"选项卡,如果要自定义纸张的大小,在"宽度"和"高度"微调框中分别指定纸张的宽度值和高度值。

(4) 在"应用于"下拉列表框中选择页面设置的应用范围,然后单击"确定"按钮即可。

2) 纸张的方向

默认情况下,Word 2016创建的文档是纵向排列的。要想改变纸张方向,可以在功能区的"布局"选项卡的"页面设置"选项组中,单击"纸张方向"按钮,在弹出的下拉菜单中可以选择"纵向"和"横向"两种方式,如图2-18所示。

图2-18 设置纸张方向

2.2.3 插入图片对象

在 Word 2016 文档中可以绘制插图,包括图片、形状、SmartArt、图表和屏幕截图等。

1. 插入图片

在功能区的"插入"选项卡的"插图"选项组中单击"图片"按钮,弹出"插入图片"对话框,这时用户可以从本机上选择一张需要的图片插入文档中。

2. 插入形状

在功能区的"插入"选项卡的"插图"选项组中单击"形状"按钮,在弹出的下拉列表中包含了多种形状工具,如图 2-19 所示,通过使用这些工具,可以在文档中绘制出各种各样的图形,具体的操作步骤如下。

图 2-19 "形状"按钮下拉列表

(1) 在单击"形状"按钮弹出的下拉列表中选择一种形状。

(2) 选择一种形状后,鼠标指针会变成十形状,在需要插入图形的位置上按住鼠标左键并拖动,直至对图形的大小满意后松开鼠标,即可完成图形绘制,如图 2-20 所示。

绘制完成一个图形后,该图形呈选定状态,其四周的各个小圆圈称为顶点,鼠标置于顶点上时会呈现双箭头形状,这时按住鼠标左键并拖曳,可以改变自选图形的形状和大小。

图 2-20 绘制的图形

在绘制图形时应注意以下几点。

- 在绘图时按住 Shift 键：画直线时可画出水平、竖直直线及与水平成 15°、30°、45°、60°、75°、90°的直线；画圆时可画出标准的圆形；画矩形时可画出正方形。
- 拖动对象时按住 Shift 键：对象只能沿水平和竖直方向移动。
- 选择图形对象时按住 Shift 键：可同时选中多个图形对象。
- 拖动图形对象时按住 Ctrl 键：可以复制出一个相同的对象，相当于执行了复制和粘贴操作。

3. 插入 SmartArt 图形

插入 SmartArt 图形的方法和步骤如下。

(1) 在功能区的"插入"选项卡的"插图"选项组中单击 SmartArt 按钮，打开"选择 SmartArt 图形"对话框，如图 2-21 所示。

图 2-21 "选择 SmartArt 图形"对话框

(2) 在左侧列表框中选择一种类型，在中间的列表框中选择一种布局结构图，单击"确定"按钮，即可在文档中插入选择的 SmartArt 图形，如图 2-22 所示。用户可以在图中"文本"字样处单击鼠标左键，然后输入文本；也可以单击该图左侧的箭头按钮，在弹出的文本窗格中输入文本，如图 2-23 所示。

图 2-22 插入的 SmartArt 图形

图 2-23　单击左侧箭头按钮

在文档中插入 SmartArt 图形后，如果需要设置 SmartArt 图形的样式，方法如下。

(1) 选择 SmartArt 图形，此时会自动打开"SmartArt 工具"，可选择下面的"设计"或"格式"选项卡，如图 2-24 和图 2-25 所示。

图 2-24　"SmartArt 工具" | "设计"选项卡

图 2-25　"SmartArt 工具" | "格式"选项卡

(2) 在"SmartArt 工具" | "设计"选项卡中，用户可以对 SmartArt 图形的版式、颜色、SmartArt 样式等进行修改。

(3) 在"SmartArt 工具" | "格式"选项卡中，用户可以对 SmartArt 图形的形状样式、艺术字样式、排列及大小等进行设置。

4．插入图表

插入图表的方法如下。

(1) 在功能区的"插入"选项卡的"插图"选项组中单击"图表"按钮，弹出"插入图表"对话框，如图 2-26 所示。

(2) 用户根据需要，可以从左边的列表框中选择图表类型，从右侧的列表中选择一种图形形状，然后单击"确定"按钮，结果如图 2-27 所示。

(3) 用户可以单击"图表标题"(见图 2-27)进行标题修改，然后在打开的 Excel 表中输入相应的数据后，关闭 Excel 表，即可在文档中生成如图 2-28 所示的图表。

插入图表完成后，在功能区的"图表工具"下面的"设计"和"格式"选项卡中，用户也可以对图表样式、数据和图表类型，及形状样式、艺术字样式和排列等进行更改，如图 2-29、图 2-30 所示。

图 2-26 "插入图表"对话框

图 2-27 插入图表

图 2-28 编辑数据后的图表

图 2-29 "图表工具"|"设计"选项卡

图 2-30 "图表工具"|"格式"选项卡

5. 屏幕截图

插入屏幕截图的方法如下。

(1) 在功能区的"插入"选项卡的"插图"选项组中单击"屏幕截图"按钮,如图 2-31 所示。

图 2-31 单击"屏幕截图"按钮

(2) 在单击"屏幕截图"按钮弹出的下拉列表(或菜单)中可以选择"可用的视窗"或"屏幕剪辑",如果在"可用的视窗"中没有合适的截图,可以选择"屏幕剪辑"命令,然后鼠标指针变为十形时,将鼠标移到适合的位置,按住鼠标左键拖曳至适当位置,即可完成屏幕截图的插入。

2.2.4 表格处理

1. 创建表格

创建表格的方法如下。

(1) 在功能区的"插入"选项卡的"表格"选项组中单击"表格"按钮,弹出如图 2-32 所示的下拉列表。

(2) 用户可在此下拉列表(或菜单)中选择"插入表格""绘制表格""文本转换成表格""Excel 电子表格""快速表格"等命令,如选择"插入表格"命令,则弹出"插入表格"对话框,用户可在"列数"和"行数"微调数值框中输入相应的数据,并可对其他参数进行设置,如图 2-33 所示。

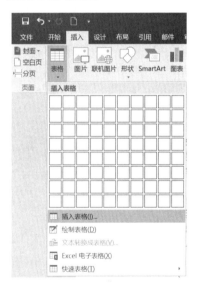
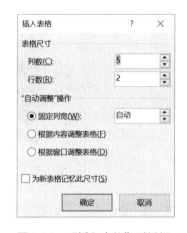

图 2-32 单击"表格"按钮　　　　图 2-33 "插入表格"对话框

(3) 设置完成后,单击"确定"按钮,即可完成表格的插入。

在选择"快速表格"命令时,用户可以直接选择系统提供的一些表格模板,便于快速插入表格,如图 2-34 所示。

2. 编辑行和列

插入表格后,在功能区的"表格工具"下面的"设计"和"布局"选项卡中可对表格进行各种设置,如图 2-35、图 2-36 所示。

(1) 在"表格工具"|"设计"选项卡中,用户可以对表格的"表格样式"和"边框"等进行设置。

(2) 在"表格工具"|"布局"选项卡的"行和列"选项组中,单击"在上方插入""在

下方插入""在左侧插入"或"在右侧插入"命令按钮时,可以在相应的位置插入一行或一列;单击"删除"按钮时,弹出如图 2-37 所示的下拉列表,用户可选择删除行和列等。删除行和列也可以通过单击鼠标右键(即右击),在弹出的快捷菜单中选择"剪切"或"删除行"(或"删除列")命令,或者直接使用快捷键 Ctrl+X,即可删除行或列。

图 2-34 "快速表格"中的模板列表

图 2-35 "表格工具"|"设计"选项卡

图 2-36 "表格工具"|"布局"选项卡

(3) 选中表格的行或列后，右击并在弹出的快捷菜单中选择"插入"命令，在子菜单中选择相应的命令，即可插入行或列，如图 2-38 所示。

图 2-37 "删除"按钮下拉列表

图 2-38 利用快捷菜单插入行或列

3. 合并和拆分单元格

1) 合并单元格

合并单元格的方法如下。

(1) 选择需要合并的两个或以上相邻的单元格，在功能区的"表格工具"|"布局"选项卡的"合并"选项组中单击"合并单元格"按钮，即可将选定的多个单元格合并为一个。

(2) 选择需要合并的两个或两个以上相邻的单元格，右击并在弹出的快捷菜单中选择"合并单元格"命令即可完成。

2) 拆分单元格

拆分单元格的操作步骤如下。

(1) 将光标置于要拆分的单元格内。

(2) 在"表格工具"|"布局"选项卡的"合并"选项组中单击"拆分单元格"按钮，弹出"拆分单元格"对话框，如图 2-39 所示，在"列数"和"行数"微调框中输入相应的数据，并单击"确定"按钮，即可完成拆分。

图 2-39 "拆分单元格"对话框

4. 设置表格格式

1) 设置表格内容的对齐方式

设置表格内容对齐方式的方法：选择需要调整的单元格，在功能区的"开始"选项卡的"段落"选项组中可以单击"左对齐""居中""右对齐"等按钮进行调整。

2) 设置表格边框

设置表格边框主要是对表格的内外边框线进行格式设置，包括有无边线、粗细、颜色等。设置表格边框样式的方法如下。

(1) 选择要设置边框的表格或单元格，然后自动打开"表格工具"，包括"设计"和"布局"两个选项卡。

(2) 在功能区选择"表格工具"|"设计"选项卡，单击"边框"选项组右下角箭头按钮，打开"边框和底纹"对话框，如图 2-40 所示，在该对话框中选择"边框"选项卡，在"设置"选项组中有 5 个选项，分别是"无""方框""全部""虚框"和"自定义"选

项，它们可以用来设置表格四周的边框。在"底纹"选项卡中，用户可以根据需要设置底纹，设置完成后单击"确定"按钮。

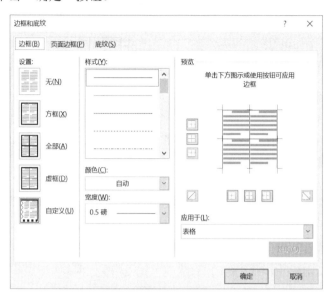

图 2-40 "边框和底纹"对话框

3) 设置表格样式和底纹

(1) 在功能区的"表格工具"|"设计"选项卡中，用户可以通过"表格样式"选项组设置表格的样式和底纹，单击"表格样式"选项组中的"其他"按钮，打开表格样式列表，如图 2-41 所示。

图 2-41 表格样式列表

选择其中一个样式，即可将无任何样式的表格设置成如图2-42所示的效果。

产品	1月	2月	3月	4月
A	34	37	43	51
B	26	54	38	47

图2-42 设置表格样式后的效果

(2) 在功能区的"表格工具"|"设计"选项卡的"表格样式"选项组中单击"底纹"按钮，在弹出的下拉列表中选择一种颜色，就能给整个表格添加上一个底色；或者也可以在"边框和底纹"对话框中选择"底纹"选项卡来设置表格底纹，具体方法如下。

① 选择要设置底纹的表格或单元格。

② 在功能区的"表格工具"|"设计"选项卡中单击"边框"选项组右下角箭头按钮 (用于启动对话框)，打开"边框和底纹"对话框，在该对话框中选择"底纹"选项卡，如图2-43所示。

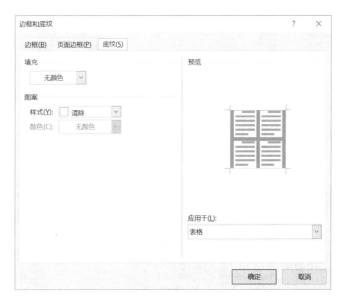

图2-43 "边框和底纹"对话框的"底纹"选项卡

③ 在"填充"下拉列表框中选择底纹颜色，如果选择"无颜色"则无底纹颜色。

④ 在"图案"选项组中可以选择图案的"样式"和"颜色"，在"应用于"下拉列表框中包含"文字""段落""单元格"和"表格"4个选项。

- "文字"：选择此选项，设置仅应用于所选的文字。
- "段落"：选择此选项，设置仅应用于所选的段落。
- "单元格"：选择此选项，设置仅用于选择的单元格，可以是一个单元格，也可以是一行或一列。
- "表格"：选择此选项，设置应用于整个表格。

5. 文本和表格之间的转换

在Word中，文本和表格之间可以互相转换，具体方法如下。

1) 将文本转换成表格

在 Word 2016 中，可以将用段落标记、逗号、空格或其他特定字符隔开的文本转化为表格，具体的操作步骤如下。

(1) 在文档中有如图 2-44 所示的文字，选中全部文字。

(2) 在功能区的"插入"选项卡的"表格"选项组中单击"表格"按钮，在弹出的下拉列表(或菜单)中选择"文本转换成表格"命令，如图 2-45 所示。

图 2-44　选择要转换为表格的文本　　　　图 2-45　选择"文本转换成表格"命令

(3) 弹出"将文字转换成表格"对话框，在"列数"微调数值框中输入转换后表格的列数，而"行数"微调数值框不可用，此时行数由选择内容中所含分隔符数和选定的行数决定。如果指定的列数大于所选内容的实际需要时，多余的单元格将成为空单元格。在这里将"列数"设置为 5，如图 2-46 所示。

图 2-46　设置"列数"为 5

(4) 在"'自动调整'操作"选项组中，默认设置为"固定列宽"，用户可在其右侧的微调框中指定表格的列宽或选择"自动"，由 Word 2016 根据所选内容的情况自定义列宽。

(5) 在"文字分隔位置"选项组中，选择一种分隔符，用分隔符隔开的各部分内容分别成为相邻的各个单元格的内容，文字分隔符有以下几种。

- 段落标记：选中此单选按钮时，把选中的段落转换成表格，每个段落成为一个单元格的内容。
- 逗号：选中此单选按钮时，用逗号隔开的各部分内容成为各个单元格的内容。
- 空格：选中此单选按钮时，用空格隔开的各部分内容成为各个单元格的内容。在这里选中该单选按钮，因为上面需要转为表格的文字之间是用空格隔开的。
- 制表符：选中此单选按钮时，用制表符隔开的各部分内容作为各个单元格的内容。
- 其他字符：选中此单选按钮时，可在对应的方框中输入其他的半角字符作为文字分隔符。用输入的文字分隔符隔开的各部分内容作为各个单元格的内容。

(6) 设置完成后单击"确定"按钮，结果如图 2-47 所示。

产品	1月	2月	3月	4月
A	34	37	43	51
B	26	54	38	47

图 2-47　将文本转换成表格后的效果

2) 将表格转换成文本

如果要将表格中的内容转换为普通的文本段落，并将各单元格中的内容转换后用段落标记、逗号、制表符或用户指定的特定字符隔开，可采用以下方法。

(1) 选中要转换为文本段落的若干行单元格，或将光标放置在要转换的表格中。

(2) 在功能区的"表格工具"|"布局"选项卡的"数据"选项组中单击"转换为文本"按钮，打开"表格转换成文本"对话框，如图 2-48 所示。

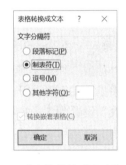

图 2-48　"表格转换成文本"对话框

(3) 在"文字分隔符"选项组中，选择要作为文字分隔符的选项。

- "段落标记"：选中此单选按钮时，将把每个单元格的内容转换成一个文本段落。
- "制表符"：选中此单选按钮时，将把每个单元格的内容转换后用制表符分隔，每行单元格的内容成为一个文本段落。
- "逗号"：选中此单选按钮时，将把每个单元格的内容转换后用逗号分隔，每行单元格的内容成为一个文本段落。
- "其他字符"：选中此单选按钮时，可在对应的方框中键入用作分隔符的半角字符。每个单元格的内容转换后，用输入的文字分隔符隔开，每行单元格的内容成为一个文本段落。

(4) 如果我们选择"制表符"选项，然后单击"确定"按钮，结果如图 2-49 所示。

产品 → 1月 → 2月 → 3月 → 4月↵
A → 34 → 37 → 43 → 51↵
B → 26 → 54 → 38 → 47↵

图 2-49　将表格转换为文本后的效果

6. 表格中数据的排序与计算

在 Word 2016 的表格中，用户可以依照某列对表格进行排序，对数值型数据还可以按大小顺序进行排序；用户也可以利用表格的计算功能，对表格中的数据执行一些简单的计算，如求和、求平均值、求最大值等。

1) 表格中的数据排序

用户可以按照递增或递减的顺序把表格的内容按笔画、数字、拼音及日期进行排序。因为排序会使数据表产生变化，为了避免破坏原数据表，排序一般使用备份数据表进行。

表格中的数据排序的方法如下。

(1) 假如我们有如表 2-1 所示的数据表，在任意单元格中单击。

表 2-1　产品销售数据表

产品	1月	2月	3月	4月
A	34	37	43	51
B	26	54	38	47
C	18	29	35	67
D	59	54	67	48

(2) 在功能区的"表格工具"|"布局"选项卡的"数据"选项组中单击"排序"按钮，打开"排序"对话框，如图 2-50 所示。

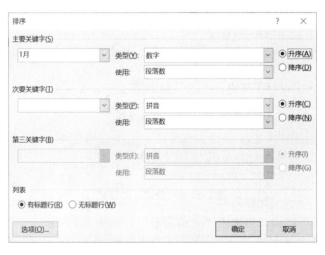

图 2-50　打开"排序"对话框

(3) 在"主要关键字"下拉列表框中选择一种排序依据，如果我们想以 1 月销售数据从低到高排序，则将"主要关键字"设为"1月"，"类型"设为"数字"，选中"升序"单

选按钮。

(4) 设置完成后单击"确定"按钮，排序后的结果如表 2-2 所示。

如果用户想要以多个排序依据进行排序，可以继续在"次要关键字"和"第三关键字"的选项中设置排序依据，并设置相应的"类型"等。

表 2-2 排序后的结果

产品	1月	2月	3月	4月
C	18	29	35	67
B	26	54	38	47
A	34	37	43	51
D	59	54	67	48

2) 表格中的数据计算

用户可以对 Word 表格中的数据进行多种运算，假如用户需要对表 2-3 所示销售数据进行总销售量和平均销量的计算，具体方法如下。

表 2-3 计算总销售量和平均销量

产品	1月	2月	3月	4月	总销售量	平均销量
A	34	37	43	51		
B	26	54	38	47		
C	18	29	35	67		
D	59	54	67	48		

(1) 将光标置于产品 A 的"总销售量"单元格中。

(2) 在功能区的"表格工具"|"布局"选项卡的"数据"选项组中单击"公式"按钮，打开"公式"对话框，在"公式"文本框中会有求和公式为默认公式，如图 2-51 所示。

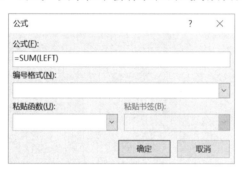

图 2-51 "公式"对话框

(3) 单击"确定"按钮，会求出"总销售量"，如表 2-4 所示。

如果所选单元格位于数字列底部，Word 会建议用"=SUM(ABOVE)"公式，即对该插入符上方各单元格中的数值求和。若不想用 Word 建议的公式，可以进行以下操作。

● 删除"公式"框中除等号(=)以外的内容，输入自己的数据和运算公式。如果将插入符置入产品 A 的"平均销量"单元格中(即 G2 单元格)，然后输入"=F2/4"，

结果如表 2-5 所示。

表 2-4 求出产品 A 的总销售量

产品	1月	2月	3月	4月	总销售量	平均销量
A	34	37	43	51	165	
B	26	54	38	47		
C	18	29	35	67		
D	59	54	67	48		

表 2-5 求出产品 A 的平均销量

产品	1月	2月	3月	4月	总销售量	平均销量
A	34	37	43	51	165	41.25
B	26	54	38	47		
C	18	29	35	67		
D	59	54	67	48		

- 从"粘贴函数"列表中选择一个函数，并在圆括号内输入要运算的参数值。

然后利用同样的方法求出其他产品的总销售量和平均销量，如表 2-6 所示。

表 2-6 求出所有产品的总销售量和平均销量

产品	1月	2月	3月	4月	总销售量	平均销量
A	34	37	43	51	165	41.25
B	26	54	38	47	165	41.25
C	18	29	35	67	149	37.25
D	59	54	67	48	228	57

2.2.5 文档修订

Word 的文档修订功能会将用户在编辑状态下对文档的删除、修改、插入等每一个修改内容详细地在文档旁边展示出来。在 Word 2016 中，关于文档修订功能的介绍如下。

1. 修订文档

打开要修订的文档，在功能区的"审阅"选项卡的"修订"选项组中单击"修订"按钮，如图 2-52 所示，这时就进入文档的修订状态，一旦对文档内容进行更改就会标记为修订。如果用户想停止"修订"功能，只要再次单击"修订"按钮即可。

2. 添加批注

在 Word 中，批注和修订是两种不同的方式，用于在文档中进行审阅和添加注释信息，它们的使用场景和表现形式确实有所不同。批注是一种在文档页面的空白处添加注释信息的方式。通常，它用于提供对文本内容的解释、补充信息或提出问题，而不直接修改文本内容。批注会用带颜色的方框或气泡括起来，并附带标识该批注的作者信息。

图 2-52　在修订状态下修改文档

添加批注的具体操作步骤如下。

(1) 选中要添加批注的文本。

(2) 在功能区的"审阅"选项卡的"批注"选项组中单击"新建批注"按钮,然后在批注框中输入批注文本即可,如图 2-53 所示。

图 2-53　添加批注效果

3. 删除批注

删除批注的步骤如下。

(1) 将光标移至要删除批注的文本框中。

(2) 在功能区的"审阅"选项卡的"批注"选项组中单击"删除"按钮,即可删除指定的批注。

4. 审阅修订文档

一般来说,审阅修订文档的具体操作步骤如下。

(1) 在功能区的"审阅"选项卡的"修订"选项组中单击"修订"按钮,将文档更改为修订状态,文档中会显示用户在操作中所做的所有修改。单击"审阅"选项卡中"更改"组中的"上一条"或"下一条"按钮,即可定位到文档中的上一条或下一条修订或批注。

(2) 在功能区的"审阅"选项卡的"更改"选项组中单击"接受"或"拒绝"按钮,可

以选择接受或拒绝当前对文档的修订。

(3) 如果文档中存在批注信息，可以在"批注"组中单击"删除"按钮将其删除。

(4) 重复上述步骤，直到处理完文档中的所有的批注和修改。

(5) 如果用户想要拒绝或接受所有的修订，可在功能区的"审阅"选项卡的"更改"选项组中单击"拒绝"(或"接受")按钮下面的下拉按钮，在弹出的下拉菜单中选择"拒绝所有修订"或"接受所有修订"命令，即可一次性审阅文档的所有修订。

2.3 个人简历制作

本小节主要以个人简历的制作案例来讲解 Word 2016 的实际应用。通过本案例的练习，不仅能够学习到有关 Word 2016 的基本操作，而且还可以掌握一些制作技巧，使用户对 Word 2016 有一个更直观、更具体的认识。

个人简历制作的具体步骤如下。

(1) 启动 Word 2016，系统将自动新建一个空白文档。

(2) 在文档中输入个人简历的有关信息，如图 2-54 所示。

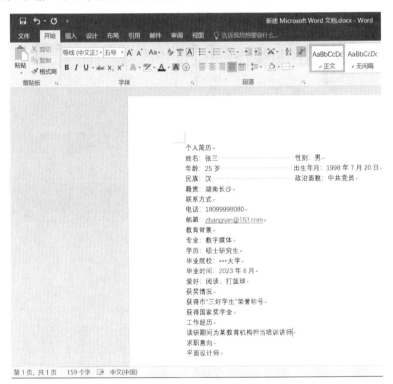

图 2-54 在 Word 文档中输入个人简历相关信息

(3) 根据简历中现有的内容进行分类，将姓名、性别、年龄、出生年月、政治面貌、民族、籍贯分为一类；将电话和邮箱分为一类；将教育背景分为一类；将求职意向分为一类……整理划分段落之后的简历如图 2-55 所示。

(4) 选中所有文本，将字体设置为"黑体"，字号为"五号"，如图 2-56 所示。

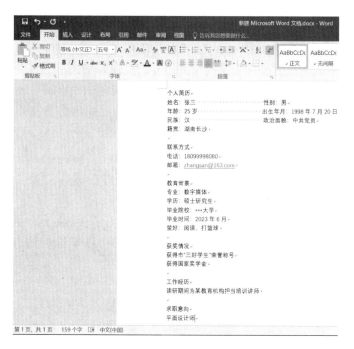

图 2-55　分类后的个人简历

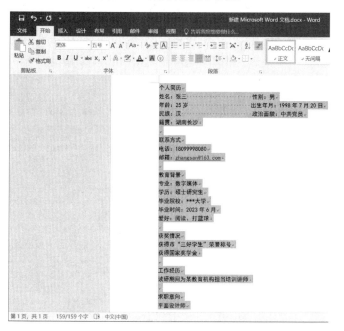

图 2-56　设置所有文字的字体字号

> **注意：** 在输入文字和划分段落时，通常会需要换行，换行一般使用 Enter 键进行操作，但在本例的制作中，应用的是 Shift+Enter 组合键。这种换行的换行符显示为 ↓，而直接使用回车键的换行符显示为 ↵。这两种换行方式的区别在于，直接使用 Enter 键换行时，上一行和下一行之间并没有连带关系，可以认为是并列关系；而使用 Shift+Enter 组合键换行时，其上一行和下一行之间存在一定的连带关系。

(5) 在功能区的"插入"选项卡的"表格"选项组中单击"表格"按钮下面的下拉按钮，在弹出的下拉列表(或菜单)中选择"插入表格"命令，如图 2-57 所示。

(6) 在弹出的"插入表格"对话框中，将"表格尺寸"选项组中的"列数"和"行数"分别设置为 2 和 14，设置完成后单击"确定"按钮，如图 2-58 所示。

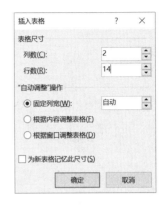

图 2-57　插入表格　　　　　　　　　图 2-58　设置"列数"和"行数"

(7) 添加完表格后，将文字内容添加到表格中，完成后的效果如图 2-59 所示。

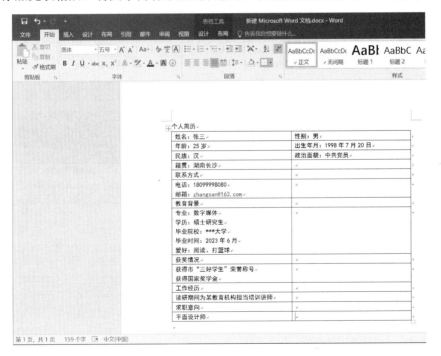

图 2-59　添加完内容的表格

(8) 选择文本"个人简历"，将字体设置为"方正粗黑宋简体"，字号设置为"三号"，然后单击"居中对齐"按钮，将选择的文本居中对齐，如图 2-60 所示。

(9) 选择表格对象，在功能区的"开始"选项卡的"段落"选项组中单击"居中"按钮

，将表格对象居中对齐，如图 2-61 所示。

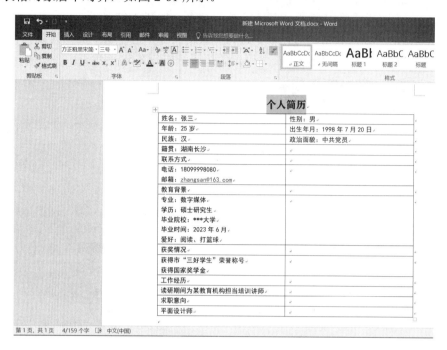

图 2-60　设置"个人简历"字体样式

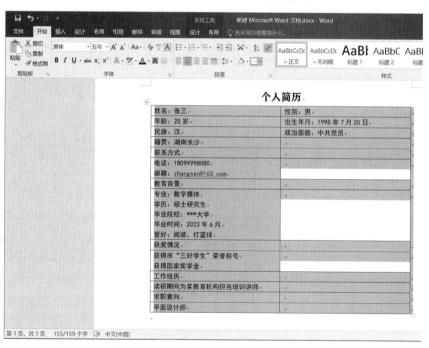

图 2-61　将表格居中对齐

（10）在简历中选择第一个单元格，在功能区的"表格工具"|"布局"选项卡的"合并"选项组中单击"拆分单元格"按钮，如图 2-62 所示。

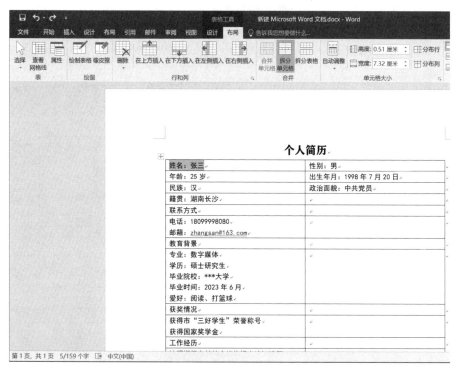

图 2-62 单击"拆分单元格"按钮

(11) 弹出"拆分单元格"对话框,在该对话框中,将"列数"和"行数"分别设置为 2 和 1,如图 2-63 所示,设置完成后单击"确定"按钮。

(12) 全部使用同样的方法对其他单元格进行拆分和合并,然后整体调整简历内容的格式,完成后的效果如图 2-64 所示。

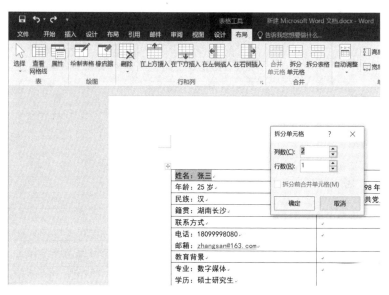

图 2-63 拆分单元格

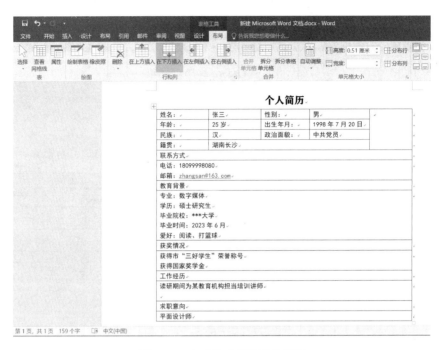

图 2-64　完成格式调整后的简历

(13) 在简历中选择如图 2-65 所示的单元格对象，在功能区的"开始"选项卡的"段落"选项组中单击 ≡ (居中)按钮，将选择的对象居中对齐。

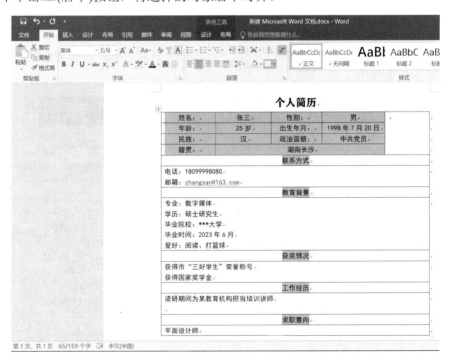

图 2-65　设置居中后的效果

(14) 选择表格对象，在功能区的"表格工具"|"设计"选项卡的"边框"选项组中单击"边框"按钮下面的下拉按钮，在弹出的下拉菜单中选择"边框和底纹"命令，如图 2-66

所示。

图 2-66 选择"边框和底纹"命令

(15) 在弹出的"边框和底纹"对话框中选择"边框"选项卡,在"样式"列表框中选择一种样式,在"宽度"下拉列表框中选择 1.5 磅,设置完成后单击"确定"按钮,如图 2-67 所示。

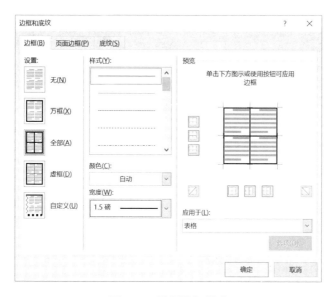

图 2-67 设置边框样式

(16) 在简历中选择如图 2-68 所示的需要添加底色的单元格,在功能区的"表格工具" |"设计"选项卡的"边框"选项组中单击"边框"按钮下面的下拉按钮,在弹出的下拉菜单中选择"边框和底纹"命令。

数字媒体设计

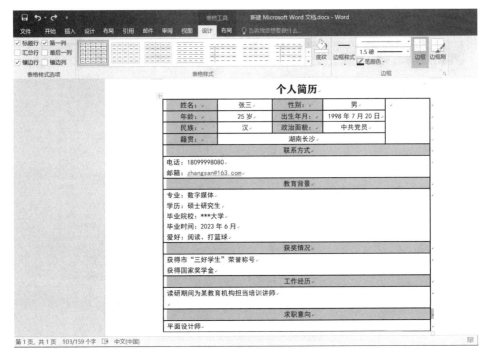

图 2-68 选择要添加底色的单元格

(17) 在弹出的"边框和底纹"对话框中选择"底纹"选项卡,在"填充"下拉列表框中选择"其他颜色"选项,弹出"颜色"对话框,选择"自定义"选项卡,并将"红色""绿色""蓝色"分别设置为 180、220 和 250,如图 2-69 所示,设置完成后单击"确定"按钮。

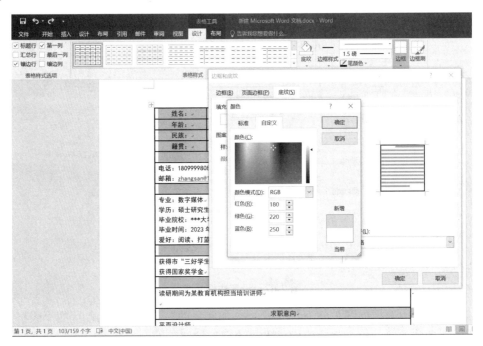

图 2-69 设置底纹颜色

(18) 按上述步骤制作完成的个人简历效果如图 2-70 所示。

个人简历

姓名：	张三	性别：	男
年龄：	25 岁	出生年月：	1998 年 7 月 20 日
民族：	汉	政治面貌：	中共党员
籍贯：		湖南长沙	
联系方式			
电话：18099998080 邮箱：zhangsan@163.com			
教育背景			
专业：数字媒体 学历：硕士研究生 毕业院校：***大学 毕业时间：2023 年 6 月 爱好：阅读、打篮球			
获奖情况			
获得市"三好学生"荣誉称号 获得国家奖学金			
工作经历			
读研期间为某教育机构担当培训讲师			
求职意向			
平面设计师			

图 2-70 制作完成的个人简历

本例是以一个相对简单的操作案例进行讲解的，用到了对文字和表格及其相关样式的处理方法。用户在实际应用中，可以根据自身情况进行其他信息的扩充和个人喜好的调整，方法与此类似。

小　　结

Word 2016 作为一款文字处理软件，在文字编辑、文段处理、页面设置、绘制插图、表格处理和文档修订等方面提供了丰富的功能和灵活的操作，适用于个人和企业的各种文档需求。本章主要介绍了 Word 2016 的功能特点、Word 2016 的常用基本操作，在讲解基本操作的过程中，结合了实际应用的操作，最后通过讲解个人简历的制作案例，进一步实践并展示了 Word 2016 中对文字和表格及其相关样式的处理方法。通过对本章内容的学习，读者可以较为全面地掌握 Word 2016 的各项常用功能和操作技巧。

第 3 章

表格处理软件 Excel

　　Excel 是一款电子表格软件,适用于处理数字数据、进行数学计算和数据分析。用户可以在 Excel 中创建表格,并使用各种函数和公式进行数据计算、建模和分析。Excel 还具有强大的图表功能,可以将数据可视化展示,帮助用户更好地理解数据和相关趋势。

3.1　Excel 2016 概述

Excel 2016 是微软公司出品的 Office 2016 系列办公软件中的一个组件，具有强大的图表制作功能，可以制作电子表格、完成复杂的数据运算及进行数据的统计和分析等。

3.1.1　Excel 2016 的特点和功能

Excel 2016 的功能广泛且灵活，它在数据处理、计算、图表创建和数据分析等方面对比之前版本都有较大的改进和增强。Excel 2016 的一些主要特点和功能如下。

1) 电子表格功能

Excel 2016 是一款功能强大的电子表格应用程序，用户可以在 Excel 中创建和管理复杂的表格，将数据组织成行和列的形式。

2) 公式和函数

Excel 2016 提供了丰富的数学、统计、逻辑函数，用户可以使用这些函数进行各种复杂的数据计算和分析。

3) 图表绘制

Excel 2016 允许用户使用图表工具绘制各种类型的图表，如折线图、柱状图、饼图等，以可视化方式展示数据和趋势。

4) 数据筛选和排序

Excel 2016 提供了强大的数据筛选和排序功能，使用户可以快速找到所需信息，方便进行数据分析和报表制作。

5) 数据透视表

Excel 2016 引入了更加强大和灵活的数据透视表功能，用户可以通过简单拖曳字段来分析大量数据，实现数据透视和汇总。

6) 实时协作

Excel 2016 支持实时协作功能，允许多个用户同时编辑同一工作簿，实时查看其他用户的更改。

7) 云存储支持

Excel 2016 集成了云存储服务，如 OneDrive 和 SharePoint，用户可以方便地在不同设备上访问和同步工作簿。

8) 增强的条件格式化

Excel 2016 增加了更多的条件格式化选项，使用户能够根据特定条件对数据进行可视性格式化。

9) 错误检查

Excel 2016 改进了错误检查功能，可帮助用户及时发现和纠正数据输入错误，提高数据的准确性。

10) 保护和共享

Excel 2016 允许用户设置工作簿和工作表的保护，以防止未经授权的更改，同时支持共

享工作簿和协作编辑。

Excel 2016 的这些功能，使其成为处理数据和数字计算的强大工具。无论是商业应用、教育还是个人应用，Excel 2016 都是一款非常有用的软件，能够帮助用户轻松完成各种数据处理、分析和报表制作任务。

3.1.2 Excel 2016 的工作界面

1. Excel 2016 界面介绍

启动 Excel 2016 后，将打开如图 3-1 所示的工作界面，主要包括标题栏、选项卡、名称框、列号、行号、工作表标签、编辑窗口等。

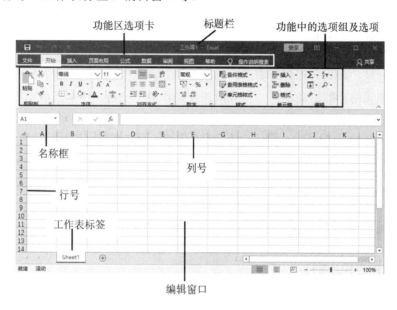

图 3-1　Excel 2016 的工作界面

（1）标题栏：位于 Excel 窗口的顶部，标题栏包含了工作簿的名称以及最小化、最大化和关闭窗口的按钮。

（2）"文件"按钮和功能区选项卡：它是 Excel 2016 的主要命令集中区，位于标题栏下方，具体包括"开始""插入""页面布局""公式""数据""审阅""视图""帮助"等，每个选项卡都包含相关的命令和功能按钮。

（3）选项组及选项：功能区中每个选项卡下面是一些选项组，包含与该任务区域相关的各种按钮和工具选项。

（4）名称框：位于公式栏左侧，显示当前选中单元格或区域的名称。用户可以通过名称框快速导航和选择不同的区域。

（5）列号和行号：位于工作表的上方和左侧，用于显示列和行的标头，方便用户识别数据的位置和内容。

（6）工作表标签：位于工作表的下方，用于切换不同的工作表。用户可以通过单击工作表标签来切换当前显示的工作表。

（7）编辑窗口：即用户编辑工作表和数据的区域。它包含了工作表和各种数据，用户可

以使用丰富的功能和工具进行数据处理、计算和分析，可以输入数据、进行公式计算、创建图表、进行数据筛选和排序等操作。编辑窗口是用户与 Excel 中数据交互的主要区域，使得用户能够灵活地操作数据并完成各种任务。

Excel 2016 的界面设计旨在简化用户体验，提供更直观和易于使用的工具，使用户能够更快速地进行数据输入和计算。通过功能区和标签组的组织，用户可以方便地找到所需的功能和命令，同时快速访问常用的工具，提高工作效率。

2. Excel 的几个重要概念

在 Excel 中有几个常用的重要名词，其相关概念如下。

(1) Excel 工作簿：即 Excel 文件，或称活页夹，其扩展名为".xls"或".xlsx"。

(2) 工作表：一张由行和列组成二维表，Excel 2016 的工作表最多有 1048576 行，16384 列，17179869184 个单元格。

(3) 单元格：工作表中的每个小矩形，由行和列的交叉构成，是工作表的最小单位。

(4) 单元地址：由列号和行号组成，指出某单元在工作表中的位置。

(5) 当前单元格：即活动单元，指当前正在操作的单元格，由黑色线框框住。

3.2　Excel 2016 的基本操作

Excel 2016 的一些基本操作包括对工作簿的操作、工作表的操作、数据处理的基本操作、单元格的操作、工作表的格式与美化等。通过学习和熟练掌握这些基本操作，用户可以更好地使用 Excel 2016 进行数据处理和分析，以提高工作效率。

3.2.1　工作簿的操作

1. 创建工作簿

Excel 2016 启动后，系统将自动建立一个名为"工作簿 1"的空白工作簿，工作簿初始状态包含一张空白工作表 Sheet1，默认为活动工作表。用户后续如果要建立一个新工作簿，可以使用以下方法：

- 单击快速访问工具栏右侧的下拉按钮 ，在弹出的下拉菜单中选择"新建"命令，将其添加到快速访问工具栏中(即在快速访问工具栏中添加了一个"新建"按钮)。单击快速访问工具栏中的"新建"按钮 或按 Ctrl+N 快捷键，可直接建立一个新的工作簿。
- 单击"文件"按钮，在弹出的下拉菜单中选择"新建"命令。在右侧窗格中可新建空白工作簿或其他带有模板格式的工作簿。

(1) 在右侧列表中单击选择"空白工作簿"，可新建一个空白工作簿，如图 3-2 所示。

(2) 在列表框中选择其他所需的模板，单击"创建"按钮，就能新建一个带有模板的工作簿，如图 3-3 所示。

(3) 联机状态下，若用户对右侧列表中的模板都不满意，可以在顶部"搜索联机模板"搜索框内输入关键字，进行其他模板的搜索。

图 3-2 选择空白工作簿

图 3-3 创建带有模板的工作簿

2. 保存工作簿并为其设置密码

可以在保存工作簿文件时为其设置打开或修改密码,以保证数据的安全性。

(1) 单击快速访问工具栏中的"保存"按钮,或者单击"文件"按钮,在弹出的下拉菜单(或选项板)中选择"保存"|"另存为"命令,打开"另存为"对话框。

(2) 依次选择保存位置、保存类型,并输入文件名。

(3) 单击"另存为"对话框右下方的"工具"按钮,从弹出的下拉菜单中选择"常规选项"命令,如图 3-4 所示。

图 3-4　选择"常规选项"命令

(4) 打开"常规选项"对话框后,在相应文本框中输入密码,所输入密码以"*"显示。

(5) 单击"确定"按钮,在随后弹出的"密码确认"对话框中再次输入相同的密码并确定。最后单击"保存"按钮。

如果要取消密码,只需再次进入"常规选项"对话框删除密码即可。

3. 隐藏工作簿

当在 Excel 2016 中同时打开多个工作簿时,可以暂时隐藏其中的一个或几个,需要时再显示出来。基本方法是:首先切换到需要隐藏的工作簿窗口,在功能区的"视图"选项卡的"窗口"选项组中单击"隐藏"按钮,当前工作簿就被隐藏起来。

如果要取消隐藏,在功能区的"视图"选项卡的"窗口"选项组中单击"取消隐藏"按钮,在打开的"取消隐藏"对话框中选择需要取消隐藏的工作簿名称,再单击"确定"按钮即可。

4. 保护工作簿

当不希望他人对工作簿的结构或窗口进行改变时,可以设置工作簿保护,具体方法如下。

(1) 打开需要保护的工作簿文档。

(2) 在功能区的"审阅"选项卡的"更改"选项组中,单击"保护工作簿"按钮,打开"保护结构和窗口"对话框,如图 3-5 所示。

图 3-5　"保护结构和窗口"对话框

(3) 按照需要选择下列设置。
- "结构"复选框：选中此复选框将阻止他人对工作簿的结构进行修改，包括查看已隐藏的工作表，移动、删除、隐藏工作表或更改工作表的表名，插入新工作表，将工作表移动或复制到另一工作簿中等。
- "窗口"复选框：选中此复选框将阻止他人修改工作簿窗口的大小和位置，包括移动窗口、调整窗口大小或关闭窗口等。

(4) 如果要防止他人取消工作簿保护，可以在"密码(可选)"文本框中输入密码，单击"确定"按钮，在随后弹出的对话框中再次输入相同的密码确认。

如果取消对工作簿的保护，只需再次在功能区的"审阅"选项卡的"更改"选项组中，单击"保护工作簿"按钮，如果设置了密码，则在弹出的对话框中输入密码即可。

3.2.2 工作表的操作

工作表是在工作簿中进行数据输入和图表制作的基本操作界面，每一个工作簿最多可以包含 255 个不同类型的工作表。要想在某个工作表中进行操作，需要单击要使用的工作表标签来激活它。选中的工作表标签为白色，而没有激活的工作表标签为灰色。工作表的常见操作如下。

1. 插入新的工作表

选择要插入工作表的位置，右击要在其前插入工作表的标签，从弹出的快捷菜单中选择"插入"命令，从弹出的对话框中选择"工作表"选项，单击"确定"按钮即可。

2. 删除工作表

选择要被删除的工作表，右击工作表标签，然后从弹出的快捷菜单中选择"删除"命令即可。

3. 重命名工作表

双击欲重命名的工作表标签或右击工作表标签，从弹出的快捷菜单中选择"重命名"命令，然后输入新的名字，按 Enter 键或移开鼠标单击即可。

4. 移动工作表

(1) 单击选定工作表标签，按住鼠标左键拖动到所需的位置即可。在拖动过程中，屏幕上会出现一个黑色的三角，指示工作表要插入的位置。

(2) 选定要移动的工作表并右击，在弹出的快捷菜单中选择"移动或复制"命令，或在功能区的"开始"选项卡的"单元格"选项组中单击"格式"按钮，在弹出的下拉菜单中选择"移动或复制工作表"命令，弹出"移动或复制工作表"对话框，在对话框中选择目的工作簿和工作表的插入位置。单击"确定"按钮即可完成不同工作簿间工作表的移动，若选中"建立副本"复选框，则实现复制操作。

5. 复制工作表

选定要复制的工作表标签，按下 Ctrl 键，同时按住鼠标左键拖动到所需的位置即可。在拖动过程中，屏幕上会出现一个黑色的三角形，指示工作表要插入的位置，在黑色的三

角形右侧出现一个"+"表示复制工作表。或利用前面移动工作表的方法,在"移动或复制工作表"对话框中选中"建立副本"复选框,也可复制工作表。

6. 设置工作表标签的颜色

右击要改变颜色的工作表标签,在弹出的快捷菜单中选择"工作表标签颜色"命令,从随后显示的颜色列表中选择一种颜色即可。

7. 工作表的保护

为了防止他人对单元格的格式或内容进行修改,可以设定工作表保护。

默认情况下,当工作表被保护后,该工作表中的所有单元格都会被锁定,他人不能对锁定的单元格进行任何更改。例如,不能在锁定的单元格中插入、修改、删除数据或者设置数据格式。

在很多时候,可以允许部分单元格被修改,这时需要在保护工作表之前,对允许在其中更改或输入数据的区域解除锁定。

1) 保护整个工作表

保护整个工作表的方法和步骤如下。

(1) 打开工作簿,选择需要设置保护的工作表。

(2) 在功能区的"审阅"选项卡的"更改"选项组中,单击"保护工作表"按钮,打开如图 3-6 所示的"保护工作表"对话框。

图 3-6 "保护工作表"对话框

(3) 在"允许此工作表的所有用户进行"列表框中,选择允许他人能够更改的项目。此处保持默认前两项被选中而不做其他更改。

(4) 在"取消工作表保护时使用的密码"文本框中输入密码,该密码用于设置者取消保护。

(5) 单击"确定"按钮,重复确认密码后完成设置。此时,在被保护工作表的任意一个单元格中试图输入数据或更改格式时,均会出现如图 3-7 所示的提示信息。

图 3-7　提示信息对话框

2) 取消工作表的保护

(1) 选择已设置保护的工作表,在功能区的"审阅"选项卡的"更改"选项组中,单击"撤销工作表保护"按钮,打开"撤销工作表保护"对话框。

(2) 在"密码"文本框中输入设置保护时使用的密码,单击"确定"按钮。

3) 解除对部分工作表区域的保护

保护工作表后,默认情况下所有单元格都将无法被编辑。但在实际工作中,有些单元格中的原始数据还是允许输入和编辑的,为了能够更改这些特定的单元格,可以在保护工作表之前先取消对这些单元格的锁定。

(1) 选择要设置保护的工作表。

(2) 如果工作表已被保护,则需要先在功能区的"审阅"选项卡的"更改"选项组中,单击"撤销工作表保护"按钮。

(3) 在工作表中选择要解除锁定的单元格区域。

(4) 在功能区的"开始"选项卡的"单元格"选项组中,单击"格式"按钮,从弹出的下拉菜单中选择"设置单元格格式"命令,打开"设置单元格格式"对话框。

(5) 切换到"保护"选项卡,取消选中"锁定"复选框,如图 3-8 所示。单击"确定"按钮,当前选定的单元格区域将会被排除在保护范围之外。

(6) 设置隐藏公式:如果不希望别人看到公式或函数的构成,可以设置隐藏公式。在工作表中选择需要隐藏的公式所在的单元格区域。

(7) 再次打开"设置单元格格式"对话框,在"保护"选项卡中保持"锁定"复选框被选中的同时再选中"隐藏"复选框后,单击"确定"按钮,此时,公式不但不能修改,还不能被看到。

(8) 在 Excel 2016 功能区的"审阅"选项卡的"更改"选项组中,单击"保护工作表"按钮,打开"保护工作表"对话框。

(9) 输入保护密码,在"允许此工作表的所有用户进行"列表框中,设定允许他人能够更改的项目后,单击"确定"按钮。

此时,在取消锁定的单元格中就可以输入数据了。

图 3-8 取消选中"锁定"复选框

3.2.3　数据处理的基本操作

Excel 是一款强大的数据处理工具,它提供了许多数据处理方法,可以帮助用户有效地处理数据。基本的数据处理操作包括数据输入、数据填充及数据复制和粘贴等。

1．数据输入

在 Excel 中,用户可以在工作表的单元格中输入数据,可以直接单击单元格并输入文本、数字、日期等信息。

(1) 文本的输入:将数字作为文本输入,可在前面加上单引号,也可先输入一个等号,再在数字前后加上双引号。

(2) 数值的输入:数值是用来计算的数据。在输入分数时,要先输入 0 和空格。输入的数值自动右对齐。

(3) 日期和时间、批注等的输入:日期格式为 YYYY-MM-DD,可在年月日之间用 "/" 或 "-" 连接。如果用户同时输入日期与时间,则输入日期后输入空格再输入时间。

2．数据填充

Excel 具有自动填充功能,用户可以根据输入的模式或序列快速填充连续的数据。在 Excel 2016 中,可以通过以下 4 种方法实现自动填充数据。

1) 自动重复列中已输入的项目

(1) 在一个单元格中输入数据,然后将鼠标指针移动到单元格的右下角,会出现一个黑色的 "+" 号,这就是填充柄。

(2) 单击并拖动填充柄,可以自动重复填充相邻列或行中的已输入项目。

2) 使用填充命令填充相邻单元格

(1) 输入数据并选中该单元格。

(2) 在"经典菜单"中找到"编辑"菜单中的"填充"命令，或在功能区的"开始"选项卡中，找到"编辑"选项组。

(3) 单击"填充"按钮，在弹出的下拉菜单中选择"向下"或"向右"命令，Excel 会自动填充相邻的单元格。

3) 使用填充柄填充数据

(1) 输入数据并选中该单元格。

(2) 将鼠标指针移动到单元格的右下角，出现黑色的"+"号填充柄。

(3) 单击并拖动填充柄，可以自动填充相邻单元格，Excel 会根据填充的规律继续填充数据。

4) 使用自定义序列填充数据

(1) 在一个或多个单元格中输入开始的数据序列，如 1、2、3 或周一、周二、周三等。

(2) 选中包含已输入数据序列的单元格。

(3) 在"经典菜单"中找到"编辑"菜单中的"填充"命令，或在功能区的"开始"选项卡中，找到"编辑"选项组。

(4) 单击"填充"按钮，在弹出的下拉菜单中选择"序列"命令，在弹出的"序列"对话框中选择"等差序列""等比序列""日期"或"自动填充"等，然后单击"确定"按钮，如图 3-9 所示。

图 3-9 "序列"对话框

(5) Excel 会根据已输入的数据序列自动填充相邻单元格。

用户使用自动填充功能可以节省大量时间，尤其在处理大量数据时非常有用。根据不同的填充需求，用户可以选择其中一种方法来快速填充数据。

3. 数据复制和粘贴

Excel 支持复制单元格、行、列或整个工作表中的数据，并将其粘贴到其他单元格或工作表中。

4. 排序和筛选

在 Excel 中，用户可对数据进行排序和筛选，按照升序或降序排列数据，并根据条件筛

选出所需的数据。操作方法为选中需要排序的数据所在列的第一个单元格，然后在功能区的"开始"选项卡的"编辑"选项组中单击"排序和筛选"按钮，在弹出的下拉菜单中选择相应的需要执行的命令即可，如图3-10所示。

5. 公式计算

Excel 的强大功能之一是公式计算。公式是一种数据形式，它可以像数值、文字及日期一样存放在表格中，使用公式有助于分析工作表中的数据。用户可以使用公式对数据进行各种数学运算、统计计算和逻辑判断。

图 3-10　单击"排序和筛选"按钮

1) 公式的表达形式

公式是由常量、变量、运算符、函数、单元格引用位置及名字等组成的。公式必须以等号"="开头，系统将"="后面的字符串识别为公式，举例如下。

- =100+3*22：常量运算。
- =A3*25+B4：引用单元格地址。
- =SQRT(A5+C6)：使用函数。

2) 公式中的运算符

运算符用来对公式中的各元素进行运算操作。Excel 的运算符包括算术运算符、比较运算符、文本运算符和引用运算符 4 种类型。

(1) 算术运算符：算术运算符用来完成基本的数学运算，如加法、减法和乘法。算术运算符有+(加)、-(减)、*(乘)、/(除)、%(百分比)、^(乘方)。

(2) 比较运算符：比较运算符用来对两个数值进行比较，产生的结果为逻辑值 True(真)或 False(假)。比较运算符有=(等于)、>(大于)、<(小于)、>=(大于等于)、<=(小于等于)、<>(不等于)。

(3) 文本运算符：文本运算符"&"用来将一个或多个文本连接成为一个组合文本。例如"Offi" & "ce"的结果为"Office"。

(4) 引用运算符：引用运算符用来将单元格区域合并运算。引用运算符为":"(冒号)，也叫区域运算符，生成对两个引用之间所有单元格的引用，例如，SUM(B1:D5)。

联合运算符","(逗号)，表示将多个引用合并为一个引用，例如，SUM(B5,B15,D5, D15)。

交集运算符" "(空格)，表示引用两个表格区域交叉(重叠)部分单元格中的数值。

3) 运算符的运算顺序

如果公式中同时用到了多个运算符，Excel 将按下面的顺序进行运算。

(1) 如果公式中包含了相同优先级的运算符，例如公式中同时包含了乘法和除法运算符，Excel 将从左到右进行计算。

(2) 如果要修改计算的顺序，应把公式中需要首先计算的部分括在圆括号内。

(3) 公式中运算符的顺序从高到低依次为：(冒号)、,(逗号)、 (空格)、负号(如-1)、%(百分比)、^(乘幂)、*和/(乘和除)、+和-(加和减)、&(连接符)和比较运算符。

4) 输入公式

在 Excel 中可以创建许多种公式，其中既有进行简单代数运算的公式，也有分析复杂数学模型的公式。输入公式的方法包括直接输入和利用公式选项板。

直接输入的方法如下。

(1) 选定需要输入公式的单元格。

(2) 在所选的单元格中输入等号"="，如果在功能区的"公式"选项卡的"函数库"选项组中单击"插入函数"按钮 ，这时将自动插入一个等号。

(3) 输入公式内容。如果计算中用到单元格中的数据，可用鼠标单击所需引用的单元格，如果输入错误，在未输入新的运算符之前，可再单击正确的单元格；也可使用手工方法引用单元格，即在光标处输入单元格的名称。

(4) 公式输入完后，按 Enter 键，Excel 自动计算并将计算结果显示在单元格中，公式内容显示在编辑栏中。

(5) 按 Ctrl+`(位于数字键左端)组合键，可使单元格在显示公式内容与公式结果之间进行切换。

输入的公式中如果含有函数，公式选项板将有助于输入函数。在公式中输入函数时，公式选项板将显示函数的名称、各个参数、函数功能和参数的描述、函数的当前结果和整个公式的结果。

6. 数据透视表

数据透视表是 Excel 中的一种高级数据分析工具，可以用于汇总、分析和展示大量数据。

7. 图表绘制

Excel 提供丰富的图表类型，用户可以通过简单的操作将数据转换为各种图表，如折线图、柱状图、饼图等，以可视化方式展示数据和趋势。

8. 条件格式化

用户可以根据特定条件对数据进行格式化，例如设置单元格的颜色、字体、边框等，以便于快速识别和分析数据。

9. 数据的有效性输入设置

用户可以预先设置某单元格中允许输入的数据类型及输入数据的有效范围，还可以设置有效输入数据的提示信息和输入错误时的提示信息。具体的操作步骤如下。

(1) 选定输入数据的区域。

(2) 在功能区的"数据"选项卡的"数据工具"选项组中，单击"数据验证"按钮 ，弹出"数据验证"对话框，如图 3-11 所示。在"设置"选项卡的"验证条件"选项组的"允许"下拉列表框中选择允许输入的数据类型，如"小数"，在"数据"下拉列表框中选择合适的范围。

(3) 若要设置有效输入数据提示信息，则可切换到"输入信息"选项卡，设置提示信息，若要设置出错警告，可切换到"出错警告"选项卡，填写输入错误数值后的提示信息。

(4) 设置完成后，单击"确定"按钮。

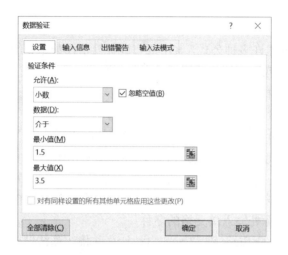

图 3-11 "数据验证"对话框

10. 公式的绝对引用和相对引用

在编写公式时,用户可以使用绝对引用和相对引用,以确保公式在复制或填充时的正确性。

11. 数据导入和导出

Excel 可以导入外部数据源,如文本文件、数据库等,也可以将数据导出为其他格式,方便数据的共享和交换。

以上这些基本操作使 Excel 成为一个非常实用和强大的数据处理工具。通过运用这些功能,用户可以高效地进行数据的录入、整理、计算和分析,帮助实现各种工作和学习上的数据处理需求。

3.2.4 单元格的操作

单元格的操作包括以下几种。

1. 选择单元格

如果要选择一个单元格,直接单击相应的单元格即可。若选择一行或一列单元格,则将鼠标指针移到相应行或列对应的数字或字母处,单击即可。若选择多行或多列单元格,则将鼠标指针移到相应行或列对应的数字或字母处,然后拖动到适当的位置松开即可。

2. 清除单元格

选择要清除的单元格,按 Delete 键或右击并在弹出的快捷菜单中选择"清除内容"命令即可。

3. 修改单元格内容

双击需要修改内容的单元格,然后输入新的内容,按 Enter 键即可。

4. 插入单元格

首先在要插入单元格的地方选择单元格,然后在所选区域内右击,在弹出的快捷菜单

中选择"插入"命令，从弹出的"插入"对话框中选择要插入的方式。

5. 删除单元格

首先选中所要删除的单元格，然后在所选区域内右击，在弹出的快捷菜单中选择"删除"命令，从弹出的"删除"对话框中选择要删除的方式。

3.2.5 工作表的格式与美化

用户在工作表中输入数据时，都以默认的格式显示，为了使工作表更加美观并具有个性，可以对工作表进行格式调整与美化。

1. 基本格式设置

Excel 有一个"设置单元格格式"的对话框，用于设置单元格格式。选定需要格式化数字所在的单元格或单元格区域后，在功能区的"开始"选项卡中单击"数字"选项组右下角的对话框启动按钮，弹出"设置单元格格式"对话框，或者右击并在弹出的快捷菜单中选择"设置单元格格式"命令，同样会弹出"设置单元格格式"对话框，如图 3-12 所示。该对话框包含 6 个选项卡，可以根据需要选择相应的选项卡进行设置，设置完成后，单击"确定"按钮。

图 3-12 "设置单元格格式"对话框

2. 样式的使用

选择要设置的单元格或区域，在功能区的"开始"选项卡的"样式"选项组中单击"条件格式""套用表格格式"或"单元格样式"按钮，从弹出的下拉菜单中选择自己需要的样式，然后单击"确定"按钮即可。

3. 图形与图表

在实际工作中，有时需要将数据以各种统计图表的形式显示，使数据更加直观易懂，便于分析。图表会随着工作表中数据源的变化而变化。在 Excel 中，除了将数据以各种图表的形式显示外，还可以插入或绘制各种图片、图形，使工作表能够集数据、文字、图片于一体。

Excel 中的图表有两种：一种是嵌入式图表，它和创建图表的数据源放在同一个工作表中；另外一种是独立图表，它是一个独立的图表工作表。

创建图表的步骤如下。

(1) 选择要创建图表的数据区域。

(2) 在功能区的"插入"选项卡中单击"图表"选项组右下角的对话框启动按钮 (提示为"查看所有图表")，从弹出的"插入图表"对话框中选择图表，如图 3-13 所示。

图 3-13 "插入图表"对话框

(3) 选择需要的图表类型后，单击"确定"按钮。

另外，在 Excel 里还可以插入迷你图，插入迷你图的方法与插入图表的方法类似，在功能区的"插入"选项卡的"迷你图"选项组中单击相应按钮(如"折线图""柱状图"或"盈亏")即可，这里不再重复。

3.3 Excel 数据分析与处理

本节主要具体讲解 Excel 中如何处理数据排序、数据筛选、数据分类汇总，及如何建立数据透视表，以及如何进行合并计算。

3.3.1 数据排序

很多时候，用户需要按照某种指定的要求对数据表中的数据进行顺序排列，这时用户可以通过"数据"选项卡中"排序与筛选"功能组的排序命令或快捷菜单中的排序命令进行操作。

1. 简单数据排序

只以某一列数据为排序依据进行的排序称为简单排序。例如，打开 Score.xlsx(随本书附带)工作簿，选择 Sheet1 工作表，我们要以"成绩 A"为关键字，以递增方式排序。操作步骤为：将光标放置在"成绩 A"的任何单元格内，单击"数据"选项卡下"排序和筛选"组的升序命令按钮 ↓，即可完成排序，排序结果如图 3-14 所示。

学号	姓名	性别	专业	成绩A	成绩B	成绩C	成绩D
20231601	曾小军	男	数字媒体	67	76	85	91
20231602	李北大	男	数字媒体	68	89	75	81
20231603	徐晶晶	女	数字媒体	69	92	73	79
20231604	苏三强	男	数字媒体	72	89	71	60
20231605	齐晓晓	女	数字媒体	75	88	67	82
20231606	侯达文	男	数字媒体	76	62	78	87
20231607	王清华	女	数字媒体	78	73	80	92
20231608	张国庆	男	数字媒体	79	88	79	89
20231609	孙晓红	女	数字媒体	80	80	64	86
20231610	李小飞	女	数字媒体	80	83	74	93
20231611	齐飞扬	男	数字媒体	82	90	81	83
20231612	张桂华	女	数字媒体	83	89	82	94
20231613	孙玉敏	女	数字媒体	85	78	68	92
20231614	徐宏伟	男	数字媒体	86	81	72	85
20231615	孙艺文	女	数字媒体	87	82	79	88
20231616	李娜梅	女	数字媒体	88	85	72	86
20231617	张明辉	男	数字媒体	89	84	62	79
20231618	王小红	女	数字媒体	89	91	86	80
20231619	王玉刚	男	数字媒体	91	95	70	72
20231620	孙谨言	女	数字媒体	92	82	82	97
20231621	温洪波	男	数字媒体	92	85	88	90
20231622	蔡薇薇	女	数字媒体	93	69	56	88
20231623	许飞扬	男	数字媒体	95	77	87	75
20231624	杜天斌	男	数字媒体	96	80	76	92

图 3-14　数据排序结果一

2. 复杂数据排序

有些情况下，简单排序不能满足要求，用户需要按照多个排序依据进行排序，可采用自定义排序。例如，对 Score.xlsx 工作簿中 Sheet2 工作表中的数据按总成绩降序排序，总成绩相同的按成绩 D 降序排序。

操作方法如下。

(1) 将光标放在数据区域的任意一个单元格中。

(2) 在功能区的"数据"选项卡的"排序和筛选"选项组中单击"排序"按钮，或在数据单元格中右击并在弹出的快捷菜单中选择"排序"|"自定义排序"命令，打开"排序"对话框，如图 3-15 所示。

(3) 分别在"主要关键字""排序依据""次序"下拉列表框中选择"总成绩""数值""降序"。然后单击"添加条件"按钮，在"次要关键字"中依次选择"成绩 D""数值""降序"，单击"确定"按钮。此刻，已经按要求完成排序操作，结果如图 3-16 所示。同理，可以继续添加排序条件，直到符合用户的所有排序要求。

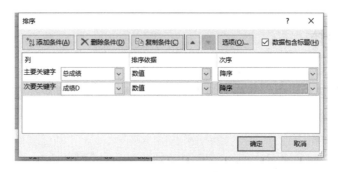

图 3-15 "排序"对话框

学号	姓名	性别	专业	成绩A	成绩B	成绩C	成绩D	总成绩
20231612	张桂华	女	数字媒体	95	89	82	94	360
20231620	孙谨言	女	数字媒体	92	82	82	97	353
20231601	曾小军	男	数字媒体	96	76	85	91	348
20231608	张国庆	男	数字媒体	91	88	79	89	347
20231615	孙艺文	女	数字媒体	93	82	79	88	342
20231602	李北大	男	数字媒体	92	89	75	81	337
20231621	温洪波	男	数字媒体	72	85	88	90	335
20231607	王清华	女	数字媒体	88	73	80	92	333
20231618	王小红	女	数字媒体	75	91	86	80	332
20231603	徐晶晶	女	数字媒体	87	92	73	79	331
20231610	李小飞	女	数字媒体	80	83	74	93	330
20231611	齐飞扬	男	数字媒体	76	90	81	83	330
20231613	孙玉敏	女	数字媒体	89	78	68	92	327
20231614	徐宏伟	男	数字媒体	89	81	72	85	327
20231619	王玉刚	男	数字媒体	86	95	70	72	323
20231623	许飞扬	男	数字媒体	83	77	87	75	322
20231616	李娜梅	女	数字媒体	78	85	72	86	321
20231624	杜天斌	男	数字媒体	68	80	76	92	316
20231605	齐晓晓	女	数字媒体	79	88	67	82	316
20231609	孙晓红	女	数字媒体	85	80	64	86	315
20231606	侯达文	男	数字媒体	82	62	78	87	309
20231622	蔡薇薇	女	数字媒体	80	69	56	88	293
20231617	张明辉	男	数字媒体	67	84	62	79	292
20231604	苏三强	男	数字媒体	69	89	71	60	289

图 3-16 数据排序结果二

3.3.2 数据筛选

数据筛选就是指将工作表中符合要求的数据显示出来,其他不符合要求的数据,系统会隐藏起来。这样可以快速寻找和使用工作表中用户所需的数据。Excel 数据筛选功能包括自动筛选、自定义筛选及高级筛选 3 种方式,以下是对 3 种筛选方式的具体讲解。

1. 自动筛选

打开 Score.xlsx 工作簿,选择 Sheet1 工作表,使用"自动筛选"功能筛选出男生的成绩。操作方法如下。

(1) 将光标放在数据区域的任意一个单元格中。

(2) 在功能区的"数据"选项卡的"排序和筛选"选项组中单击"筛选"按钮,此刻表头的各数据列标记(字段名)右侧均显示一个下三角按钮,如图 3-17 所示。

(3) 单击"性别"右侧的按钮,系统弹出如图 3-18 所示的对话框。

(4) 取消选中"全选"复选框,选中"男"复选框,然后单击"确定"按钮,其筛选结果如图 3-19 所示。

学号	姓名	性别	专业	成绩A	成绩B	成绩C	成绩D
20231601	曾小军	男	数字媒体	96	76	85	91
20231602	李北大	男	数字媒体	92	89	75	81
20231603	徐晶晶	女	数字媒体	87	92	73	79
20231604	苏三强	男	数字媒体	69	89	71	60
20231605	齐晓晓	女	数字媒体	79	88	67	82
20231606	侯达文	男	数字媒体	82	62	78	87
20231607	王清华	女	数字媒体	88	73	80	92
20231608	张国庆	男	数字媒体	91	88	79	89
20231609	孙晓红	女	数字媒体	85	80	64	86
20231610	李小飞	女	数字媒体	80	83	74	93
20231611	齐飞扬	男	数字媒体	76	90	81	83
20231612	张桂华	女	数字媒体	95	89	82	94
20231613	孙玉敏	女	数字媒体	89	78	68	92
20231614	徐宏伟	男	数字媒体	89	81	72	85
20231615	孙艺文	女	数字媒体	93	82	79	88
20231616	李娜梅	女	数字媒体	78	85	72	86
20231617	张明辉	男	数字媒体	67	84	62	79
20231618	王小红	女	数字媒体	75	91	86	80
20231619	王玉刚	男	数字媒体	86	95	70	72
20231620	孙谨言	女	数字媒体	92	82	82	97
20231621	温洪波	男	数字媒体	72	85	88	90
20231622	蔡薇薇	女	数字媒体	80	69	56	88
20231623	许飞扬	男	数字媒体	83	77	87	75
20231624	杜天斌	男	数字媒体	68	80	76	92

图 3-17 单击"筛选"按钮后的数据表界面

图 3-18 单击"性别"右侧按钮后的对话框

	A	B	C	D	E	F	G	H
1	学号	姓名	性别	专业	成绩A	成绩B	成绩C	成绩D
2	20231601	曾小军	男	数字媒体	96	76	85	91
3	20231602	李北大	男	数字媒体	92	89	75	81
5	20231604	苏三强	男	数字媒体	69	89	71	60
7	20231606	侯达文	男	数字媒体	82	62	78	87
9	20231608	张国庆	男	数字媒体	91	88	79	89
12	20231611	齐飞扬	男	数字媒体	76	90	81	83
15	20231614	徐宏伟	男	数字媒体	89	81	72	85
18	20231617	张明辉	男	数字媒体	67	84	62	79
20	20231619	王玉刚	男	数字媒体	86	95	70	72
22	20231621	温洪波	男	数字媒体	72	85	88	90
24	20231623	许飞扬	男	数字媒体	83	77	87	75
25	20231624	杜天斌	男	数字媒体	68	80	76	92

图 3-19 筛选出男生的成绩

此刻，所有女生的成绩记录全部自动隐藏，若要将隐藏的女生的成绩数据显示出来，在如图 3-18 所示的对话框中选中"全选"复选框，即可恢复显示全部记录。

2. 自定义筛选

在实际应用中，有些筛选的条件值不是表中已有的数据，所以需要在打开对话框后，由用户提供相应的信息后再筛选。

(1) 假如我们要将 Sheet2 表中"总成绩"前 5 名的学生筛选出来，具体的操作步骤如下。

将光标放在数据区域的任意一个单元格中，在功能区的"数据"选项卡的"排序与筛选"选项组中单击"筛选"按钮后，单击"总成绩"右侧的下拉按钮，在弹出的下拉列表中选择"数字筛选"选项，如图 3-20 所示，在"数字筛选"子列表(或子菜单)中选择"前 10 项"选项(或命令)，系统弹出如图 3-21 所示的对话框，在对话框中选择"最大""5""项"即可。

图 3-20　数字筛选

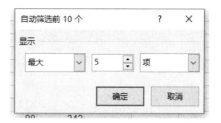

图 3-21　"自动筛选前 10 个"对话框

(2) 假如我们要在 Sheet2 表中选择"成绩 A"大于等于 80 且小于 90 的学生。操作方法如下。

将光标放在数据区域的任意一个单元格中，在功能区的"数据"选项卡的"排序和筛选"选项组中单击"筛选"按钮后，单击"成绩 A"右侧的下拉按钮，在弹出的下拉列表中选择"数字筛选"选项，在子列表中选择"自定义筛选"选项，或选择"介于"选项，系统弹出如图 3-22 所示的对话框，分别选择"大于或等于""80""与""小于""90"，然后单击"确定"按钮，结果如图 3-23 所示。

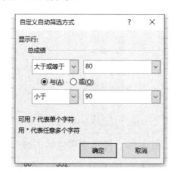

图 3-22　"自定义自动筛选方式"对话框

	A	B	C	D	E	F	G	H	I
1	学号	姓名	性别	专业	成绩A	成绩B	成绩C	成绩D	总成绩
4	20231603	徐晶晶	女	数字媒体	87	92	73	79	331
7	20231606	侯达文	男	数字媒体	82	62	78	87	309
8	20231607	王清华	女	数字媒体	88	73	80	92	333
10	20231609	孙晓红	女	数字媒体	85	80	64	86	315
11	20231610	李小飞	男	数字媒体	80	83	74	93	330
14	20231613	孙玉敏	女	数字媒体	89	78	68	92	327
15	20231614	徐宏伟	男	数字媒体	89	81	72	85	327
20	20231619	王玉刚	男	数字媒体	86	95	70	72	323
23	20231622	蔡薇薇	女	数字媒体	80	69	56	88	293
24	20231623	许飞扬	男	数字媒体	83	77	87	75	322

图 3-23　筛选出"成绩 A"大于等于 80 且小于 90 的学生

此外，用户还可以将背景颜色、字体颜色、字体字号等作为筛选条件，例如，可以将"成绩 C"中红色的成绩(不及格)筛选出来。只要选择"按颜色筛选"或"按字体颜色筛选"即可。

3. 高级筛选

通过构建复杂条件可以实现高级筛选。用于高级筛选的复杂条件中可以像在公式中那样使用下列运算符比较两个值：等号(=)、大于号(>)、小于号(<)、大于等于号(>=)、小于等于号(<=)、不等号(<>)。

1) 建立筛选条件

高级筛选要先建立一个筛选条件区域：在表格上方新建若干空白行，这是要输入"筛选条件"的地方。在条件区域中输入"筛选条件"，格式要求如下。

(1) "筛选条件"的位置就是对应标题的上方。

(2) "筛选条件"由"对应的标题"+"条件数据"构成。

在 Sheet3 工作表中，如要以"学号"和"总成绩"为条件筛选，"筛选条件"的形式如图 3-24 所示。

	A	B	C	D	E	F	G	H	I
1				学号		总成绩			
2				>20231610		>330			
3									
4	学号	姓名	性别	专业	成绩A	成绩B	成绩C	成绩D	总成绩
5	20231601	曾小军	男	数字媒体	96	76	85	91	348
6	20231602	李北大	男	数字媒体	92	89	75	81	337
7	20231603	徐晶晶	女	数字媒体	87	92	73	79	331
8	20231604	苏三强	男	数字媒体	69	89	71	60	289
9	20231605	齐晓晓	女	数字媒体	79	88	67	82	316
10	20231606	侯达文	男	数字媒体	82	62	78	87	309
11	20231607	王清华	女	数字媒体	88	73	80	92	333

图 3-24　筛选样式

多个条件的"与""或"关系用以下方式实现：

- "与"关系的条件必须出现在同一行，如图 3-24 所示的筛选条件的排列形式。
- "或"关系的条件必须不在同一行，如图 3-25 所示。

2) 高级筛选的操作

根据上面设置的筛选条件"学号>20231610"与"总成绩>330"，来讲解高级筛选。

(1) 按上面的介绍方法建立筛选条件。

(2) 单击工作表中的任意单元格(注意：不要选中条件区域的单元格)，在功能区的"数据"选项卡的"排序和筛选"选项组中单击"高级"按钮。弹出"高级筛选"对话框，如

图 3-26 所示。这时"列表区域"已经设置好了,而工作表中被选中的区域被闪动的虚线框包围。

图 3-25 "或"关系的筛选形式

(3) 单击"条件区域"右侧的按钮(这时"高级筛选"对话框会折叠起来),在工作表中用鼠标选定条件区域,如图 3-27 所示,单击"高级筛选"对话框右侧的按钮或按 Enter 键确认。

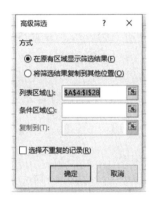

图 3-26 "高级筛选"对话框

图 3-27 设置条件区域

(4) 返回到"高级筛选"对话框,单击"确定"按钮,结果如图 3-28 所示。

图 3-28 高级筛选后的结果

4. 取消筛选

要取消筛选,恢复筛选前的数据,如果是用高级筛选得出的结果,直接在功能区的"数据"选项卡中的"排序和筛选"选项组中单击"清除"按钮即可;如果是用自动筛选得出的结果,在"排序和筛选"选项组中单击"清除"按钮后,显示所有筛选之前的数据,但保留所有列标志中的"自动筛选"按钮,此时,再单击"排序和筛选"选项组中的"筛选"按钮即可恢复数据原样。

3.3.3 数据分类汇总

数据分类汇总是对数据表中的数据进行分类，在分类的基础上对数据进行汇总。分类汇总是对数据进行分析和统计时常用的工具。使用分类汇总时，用户不需要创建公式，系统会自动创建公式，对数据表中的字段进行求和、求平均和求最大值等函数计算，分类汇总的计算结果，将分级显示出来。这种显示方式可以将一些暂时不需要的数据隐藏起来，便于快速查看各类型数据的汇总和标题。

数据分类汇总包括以下两种操作。

(1) 分类：将相同数据的记录分类集中。

(2) 汇总：对每个类别的指定数据进行计算，如求和、求平均值等。

在汇总之前，首先要将分类数据排序。打开"总成绩"工作表，我们对"班级"进行分类汇总的具体步骤如下。

(1) 在功能区的"数据"选项卡的"分级显示"选项组中单击"分类汇总"按钮，弹出"分类汇总"对话框。

(2) 在此对话框的"分类字段"下拉列表框中选择"班级"选项，为数据分类设置一个依据，这样与"班级"相同的数据都会分在一起。在"汇总方式"下拉列表框中选择"最大值"选项，这是选择汇总的计算方式，还可以选择求平均值、计数、求和等；在"选定汇总项"列表框中选择参与汇总计算的数据列，可以选择多个数据列进行计算，这里选择"总成绩"选项，如图 3-29 所示。

图 3-29 "分类汇总"对话框

"分类汇总"对话框中其他选项的含义如下。

- 替换当前分类汇总：如果此前做过分类汇总的操作，此时取消选中该复选框，则原来的汇总结果还会保留。
- 每组数据分页：如选中此复选框，在打印时，每类汇总数据为单独一页。
- 汇总结果显示在数据下方：如选中此复选框，汇总计算的结果将放置在每个分类的下面。
- 全部删除：若要取消分类汇总，则单击此按钮。

(3) 单击"确定"按钮,完成分类汇总操作,结果如图 3-30 所示。

	学号	姓名	班级	语文	数学	英语	平均成绩	总成绩
			总成绩表					
			1班 最大值					297
	20230003	徐晶晶	3班	100	104	104	103	308
			3班 最大值					308
	20230004	苏三强	2班	86	98	96	93	280
			2班 最大值					280
	20230005	齐晓晓	5班	99	94	87	93	280
			5班 最大值					280
	20230006	侯达文	1班	78	95	106	90	269
			1班 最大值					269
	20230007	王清华	2班	89	94	92	88	265
			2班 最大值					265
	20230008	张国庆	3班	97	92	86	92	275
			3班 最大值					275
	20230009	孙晓红	4班	86	78	97	87	261
			4班 最大值					261
	20230010	李小飞	5班	75	103	86	88	264
	20230011	齐飞扬	5班	87	89	103	93	279
			5班 最大值					279
	20230012	张桂华	4班	77	73	107	96	257
			4班 最大值					257
	20230013	孙玉敏	5班	88	98	85	90	271
	20230014	徐宏伟	5班	92	100	78	90	270
			5班 最大值					271
	20230015	孙艺文	4班	90	107	89	95	286
			4班 最大值					286
	20230016	李娜梅	3班	91	96	90	92	277
			3班 最大值					277
	20230017	张明峰	5班	86	95	100	94	281
			5班 最大值					281
	20230018	王小红	2班	103	98	97	99	298
	20230019	王玉刚	2班	85	102	95	94	282
			2班 最大值					298
	20230020	孙谨言	3班	79	89	96	88	264
			3班 最大值					264
			总计最大值					308

图 3-30 分类汇总结果

从如图 3-30 所示的分类汇总表可以看到,左侧有一些 ➕ 、 ➖ 、 1 2 3 按钮,这些按钮的功能如下。

➖ :单击工作表树的 ➖ (减)按钮隐藏该部分的数据记录,只留下该部分的汇总信息,此时 ➖ (减号)变成 ➕ (加号);而单击 ➕ (加)按钮时,即可将隐藏的数据记录信息显示出来。

1 2 3 :层次按钮,分别代表 3 个层次的显示效果。

- 单击 1 按钮,只显示全部数据的汇总结果,即总计。
- 单击 2 按钮,只显示每组数据的汇总结果,即小计。
- 单击 3 按钮,显示全部数据及全部汇总结果,即初始显示效果。

3.3.4 建立数据透视表

1. 创建数据透视表的方法

数据透视表是一种可以从源数据列表中快速提取并汇总大量数据的交互式表格。若要创建数据透视表,必须先创建其源数据。数据透视表是根据源数据列表生成的,源数据列表中每一列都成为汇总多行信息的数据透视表字段,列名称为数据透视表的字段名。

创建数据透视表的操作步骤如下。

(1) 打开"手机销售数据.xlsx"(随书附带)文件。

(2) 在功能区的"插入"选项卡的"表格"选项组中单击"数据透视表"按钮。

(3) 打开"创建数据透视表"对话框,如图 3-31 所示。在"选择一个表或区域"单选按钮下面的"表/区域"文本框中已经设置好了表格区域。如果没有设置好,或设置有误,可以对其进行修改。单击文本框右侧的 (折叠)按钮,这时"创建数据透视表"对话框会折叠起来,利用鼠标选定区域,按 Enter 键确认,返回到"创建数据透视表"对话框。

图 3-31 "创建数据透视表"对话框

(4) 在"选择放置数据透视表的位置"选项组中选中"现有工作表"单选按钮,并设置位置,单击"确定"按钮,如图 3-32 所示。

(5) 在 Excel 窗口右侧弹出"数据透视表字段"列表任务窗格,拖动"柜台"到"行"区域,拖动"型号"到"列"区域。拖动"总销售额"到"值"区域,如图 3-33 所示。

图 3-32 选中"现有工作表"单选按钮并设置位置　　图 3-33 "数据透视表字段"列表任务窗格

(6) 关闭"数据透视表字段"列表任务窗格，在工作表中查看创建的透视表，如图3-34所示。

求和项:总销售额（元）	列标签									
行标签	Iphone 5s	iphone 6	TCL P620M	vivo X5	华为Mate7	华为P8	魅族MX4	努比亚	三星GALAXY S6	总计
柜台1	267652	628940	45435	261706	299900	265932	193512	176960	669680	2809717
柜台2	271040	725700	31455	237424	323892	358560	164925	156736	663592	2933324
总计	538692	1354640	76890	499130	623792	624492	358437	333696	1333272	5743041

图3-34 创建的透视表

2. 对数据透视表进行更新和维护

选中数据透视表中的任意单元格，功能区将会出现"数据透视表工具"的"选项"和"设计"两个选项卡，在"选项"选项卡下可以对数据透视表进行多项操作。在"设计"选项卡下可以设置数据透视表的样式及布局。

1) 刷新数据透视表

在创建数据透视表之后，如果对数据源中的数据进行了更改，那么需要在"数据透视表工具"|"选项"选项卡的"数据"选项组中单击"刷新"按钮，所做的更改才能反映到数据透视表中。

2) 更改数据源

如果在源数据区域中添加了新的行或列，则可以通过"更改数据源"命令，将这些行列包含到数据透视表中。具体方法如下。

(1) 选中数据透视表中的任意单元格，在功能区的"数据透视表工具"|"选项"选项卡的"数据"选项组中单击"更改数据源"。

(2) 在弹出的"更改数据透视表数据源"对话框中，重新选择数据源区域，以包含新增的行列数据，然后单击"确定"按钮。

3. 设置数据透视表的格式

可以像对普通表格那样，对数据透视表进行格式设置，因为它就是一个表格，还可以通过"数据透视表工具"|"设计"选项卡为数据透视表快速指定预置样式。

4. 删除数据透视表

单击数据透视表的任意位置，在功能区的"数据透视表工具"|"选项"选项卡下的"操作"选项组中单击"选择"下拉按钮，从弹出的下拉列表(或菜单)中选择"整个数据透视表"命令，然后按Delete键，即可删除数据透视表。

3.3.5 合并计算

1. 合并计算的概念

合并计算是指可以通过合并计算的方法来汇总一个或多个源区中的数据。Excel提供了两种合并计算数据的方法。一是通过位置，即如果我们的源区域有相同位置的数据汇总。二是通过分类，即当我们的源区域没有相同的布局时，则采用分类方式进行汇总。

要想合并计算数据，首先必须为汇总信息定义一个目的区，用来显示摘录的信息。此目标区域可位于与源数据相同的工作表上，或在另一个工作表上或工作簿内。其次，需要选择要合并计算的数据源。此数据源可以来自单个工作表、多个工作表或多重工作簿。

(1) 通过位置来合并计算数据：在所有源区域中的数据被相同地排列，也就是说，想从每一个源区域中合并计算的数值，必须在被选定源区域的相同的相对位置上。这种方式非常适用于处理日常相同表格的合并工作，例如总公司将各分公司的报表合并生成一个全公司的报表。

(2) 通过分类来合并计算数据：当多重来源区域包含相似的数据却以不同方式排列时，此命令可使用标记，依不同分类进行数据的合并计算，也就是说，当选定的格式的表格具有不同的内容时，可以根据这些表格的分类来分别进行合并工作。例如，某公司共有两个分公司，它们分别销售不同的产品，总公司要得到完整的销售报表时，就必须使用"分类"来合并计算数据。

2. 合并计算示例

打开 Score.xlsx 工作簿中的 Sheet4 工作表，如图 3-35 所示，如果我们要合并计算同一门课程的总人数与总课时，具体的操作步骤如下。

	A	B	C	D	E	F	G	H
1	课程名称	人数	课时			课程名称	人数	课时
2	C语言程序设计	45	36					
3	C语言程序设计	50	40					
4	C语言程序设计	42	32					
5	C语言程序设计	46	51					
6	C语言程序设计	48	38					
7	数字逻辑	51	36					
8	数字逻辑	50	40					
9	数字逻辑	52	31					
10	数字逻辑	55	33					
11	离散数学	60	45					
12	离散数学	63	44					
13	离散数学	59	41					
14	离散数学	55	48					
15	大学英语	55	66					
16	大学英语	53	69					
17	大学英语	51	62					
18	大学英语	52	63					
19	大学英语	50	67					
20	大学英语	54	60					
21	线性代数	43	80					
22	线性代数	44	85					
23	线性代数	45	83					
24	线性代数	42	80					
25	线性代数	46	82					

图 3-35　课程安排工作表

(1) 选中空白区域的任何一个单元格，这里选中空白表的课程名称处(注意：插入点不能在将被合并计算的数据区域内)，在功能区的"数据"选项卡的"数据工具"选项组中单击"合并计算"按钮，弹出"合并计算"对话框，如图 3-36 所示。

其中，"函数"下拉列表中有求和、计数、平均值、最大值、最小值等 11 种，常用的为求和、求平均值等。

(2) 这里我们在"函数"下拉列表框中选择"求和"。"引用位置"指需要求和的数据源位置，用户可以直接在文本框中输入引用的数据区域，也可以单击文本框中右边的折叠按钮，到某一张表的合适位置选择数据，之后回到"合并计算"对话框，单击"添加"按钮，这里的选择位置如图 3-36 所示。

需要注意，在"引用位置"文本框中被输入或被选定的数据区域以列表形式出现，若选择错误或不当，可以在"所有引用位置"列表框选中某个区域的前提下，单击"删除"

按钮,将其从区域列表中删除。

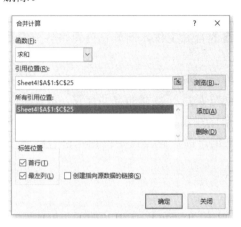

图 3-36 "合并计算"对话框

(3) 在"标签位置"选项组中选中"首行"和"最左列"复选框。"标签位置"即标题行的位置,一般情况下,在首行输入标题,在最左列输入说明。

(4) 单击"确定"按钮,合并计算后的新表出现在空白表格内,结果如图 3-37 所示。

	A	B	C	D	E	F	G	H
1	课程名称	人数	课时			课程名称	人数	课时
2	C语言程序设计	45	36			C语言程序	231	197
3	C语言程序设计	50	40			数字逻辑	208	140
4	C语言程序设计	42	32			离散数学	237	178
5	C语言程序设计	46	51			大学英语	315	387
6	C语言程序设计	48	38			线性代数	220	410
7	数字逻辑	51	36					
8	数字逻辑	50	40					
9	数字逻辑	52	31					
10	数字逻辑	55	33					
11	离散数学	60	45					
12	离散数学	63	44					
13	离散数学	59	41					
14	离散数学	55	48					
15	大学英语	55	66					
16	大学英语	53	69					
17	大学英语	51	62					
18	大学英语	52	63					
19	大学英语	50	67					
20	大学英语	54	60					
21	线性代数	43	80					
22	线性代数	44	85					
23	线性代数	45	83					
24	线性代数	42	80					
25	线性代数	46	82					

图 3-37 合并计算结果

3.4 公司损益表的制作

本小节通过讲解公司损益表的制作,并通过折线图进行展示,让读者系统练习 Excel 2016 的实际应用。公司损益表制作的具体步骤如下。

(1) 创建一个新的工作簿,选择第一行单元格,在功能区的"开始"选项卡的"单元格"选项组中单击"格式"按钮(下面有下拉箭头),在弹出的下拉菜单中选择"行高"命令,将第 1 行单元格的行高设为 35,第 5、12 行单元格的行高设为 25,将第 2~4 行、第 6~11

行、第 13～14 行单元格的行高设为 20。

(2) 在功能区的"开始"选项卡的"单元格"选项组中单击"格式"按钮，在弹出的下拉菜单中选择"列宽"命令，将 B 列的列宽设为 20，将 C～G 列的列宽设为 15，如图 3-38 所示。

图 3-38　设置表格的行高和列宽

(3) 选择 B1:G1、B2:B3、B5:G5、B12:G12、C2:F2 单元格区域，在功能区的"开始"选项卡的"对齐方式"选项组中单击"合并后居中"按钮，结果如图 3-39 所示。

图 3-39　合并单元格

(4) 在 B1:G1 单元格中输入"公司损益表",将字体设为"黑体",将字号设为 20,如图 3-40 所示。

图 3-40　输入表标题并设置字体

(5) 在其他的单元格中输入相应的文字,并将字体设置为"黑体",将字号设为 12,如图 3-41 所示。

图 3-41　输入表格其他文字

(6) 在 B5:G5、B12:G12 单元格中分别输入文字"成本支出"和"损益",将字体设为"黑体",字号设为 16,如图 3-42 所示。

(7) 在其他单元格中输入相关的数据,如图 3-43 所示。

(8) 在 C11 单元格中输入"=SUM(C6:C10)",按 Enter 键,如图 3-44 所示。

(9) 选择 C11 单元格,将鼠标置于该单元格的右下角,当鼠标变为✚时,按住鼠标左键拖动至 G11 单元格,如图 3-45 所示。

(10) 在 C13 单元格中输入"=C4-C11",并向右自动填充到 G13 单元格,如图 3-46 所示。

图 3-42　在 B5:G5 和 B12:G12 单元格中输入文字

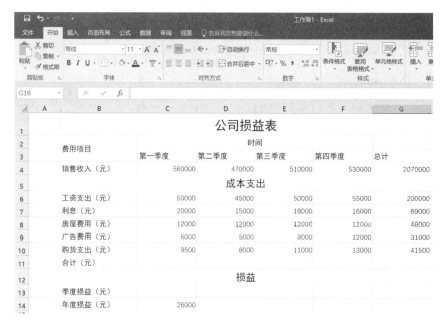

图 3-43　输入数据

(11) 在 D14 单元格中输入"=D13+C14",按 Enter 键,并向右自动填充到 G14 单元格,如图 3-47 所示。

(12) 选择 B1:G14 单元格区域,将"对齐方式"设为"居中对齐",将"填充颜色"设为"蓝色,个性色 5,淡色 60%",如图 3-48 所示。

(13) 选择 B2:G14 单元格区域,在功能区的"开始"选项卡的"字体"选项组中单击边框图标旁边的下拉按钮,在弹出的下拉菜单中选择"其他边框"命令,在弹出的"设置单元格格式"对话框中选择"边框"选项卡,然后在"预置"选项组中分别选择"外边框"

和"内部",单击"确定"按钮,结果如图 3-49 所示。

图 3-44 在 C11 单元格中输入公式

图 3-45 自动填充公式

图 3-46 在 C13 单元格中输入公式并填充公式

	A	B	C	D	E	F	G
1		公司损益表					
2		费用项目		时间			
3			第一季度	第二季度	第三季度	第四季度	总计
4		销售收入（元）	560000	470000	510000	530000	2070000
5		成本支出					
6		工资支出（元）	50000	45000	50000	55000	200000
7		利息（元）	20000	15000	18000	16000	69000
8		房屋费用（元）	12000	12000	12000	12000	48000
9		广告费用（元）	6000	5000	8000	12000	31000
10		购货支出（元）	9500	8000	11000	13000	41500
11		合计（元）	97500	85000	99000	108000	389500
12		损益					
13		季度损益（元）	462500	385000	411000	422000	1680500
14		年度损益（元）	26000	411000	822000	1244000	2924500

图 3-47　在 D14 单元格中输入公式并填充公式

图 3-48　设置对齐方式并填充颜色

图 3-49　设置边框

(14) 在功能区的"插入"选项卡的"图表"选项组中单击"插入折线"按钮，在弹出的下拉列表中选择"二维折线图"组中的第一个"折线图"。

(15) 创建图表后，将图表名称改为"损益折线图"，选中图表，在功能区的"图表工具"|"设计"选项卡的"数据"选项组中单击"选择数据"按钮，在弹出的"选择数据源"对话框中单击"图表数据区域"文本框右侧的 (折叠)按钮。然后选择B4:F4单元格中的内容，然后单击 (展开)按钮，如图3-50所示。

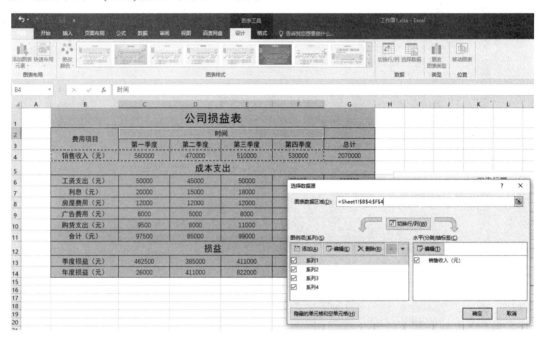

图 3-50　选择 B4:F4 单元格

(16) 在"图例项"列表中选择"系列1"，单击"编辑"按钮，在弹出的"编辑数据系列"对话框中设置"系列名称"为"销售收入"；再设置"系列值"，先单击 (折叠)按钮，再选择C4:F4单元格区域中的数据，选择完成后单击 (展开)按钮，如图3-51所示，单击"确定"按钮。

(17) 在"图例项"列表中选择"系列2"，单击"编辑"按钮，在弹出的"编辑数据系列"对话框中设置"系列名称"为"合计"；再设置"系列值"，先单击 (折叠)按钮，再选择C11:F11单元格区域中的数据，选择完成后单击 (展开)按钮，如图3-52所示，单击"确定"按钮。

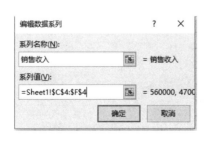

图 3-51　添加"销售收入"

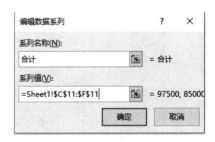

图 3-52　添加"合计"

(18) 在"图例项"列表中选择"系列 3",单击"编辑"按钮,在弹出的"编辑数据系列"对话框中设置"系列名称"为"季度损益";再设置"系列值",先单击(折叠)按钮,再选择 C13:F13 单元格区域中的数据,选择完成后单击(展开)按钮,如图 3-53 所示,然后单击"确定"按钮。

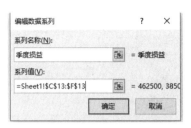

图 3-53　添加"季度损益"

(19) 在"图例项"列表中选择"系列 4",单击"删除"按钮。
(20) 在"水平(分类)轴标签"列表下单击"编辑"按钮。在弹出的"轴标签"对话框中单击(折叠)按钮,选择工作表中的 C3:F3 单元格中的数据,如图 3-54 所示。

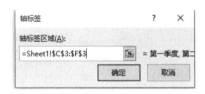

图 3-54　设置轴标签

(21) 单击(展开)按钮,单击"确定"按钮,返回到"选择数据源"对话框,结果如图 3-55 所示。

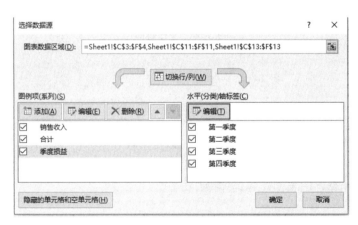

图 3-55　返回"选择数据源"对话框

(22) 在"选择数据源"对话框中单击"确定"按钮,选择创建的折线图,在功能区的"图表工具"|"设计"选项卡的"图表布局"选项组中单击"快速布局"按钮,在弹出的下拉列表中选择"布局 5"选项,如图 3-56 所示。

(23) 在场景中,对折线图的图表标题和坐标轴标题进行更改,完成后的效果如图 3-57 所示。

图 3-56 选择"布局 5"选项

图 3-57 更改标题

小　　结

Excel 2016 作为一款功能丰富的电子表格软件,提供了多种基本操作和高级功能,使用户能够更轻松地处理数据、制作报表和图表,以及进行数据分析等。本章主要讲解了 Excel 的基本功能和有关操作技巧,然后以制作公司损益表为实例,讲解了 Excel 数据表格的创建、样式调整、公式计算、图表创建等具体操作方法。

第4章 演示文稿制作软件 PowerPoint

PowerPoint 是一款用于创建演示文稿的软件。用户可以制作幻灯片，将文字、图像、音频、视频等元素组合在一起，以图形化和交互式的方式展示信息。PowerPoint 提供多种幻灯片布局和过渡效果，使演示文稿更具吸引力和专业性。它广泛用于学术演讲、企业报告、培训课程制作等工作中。

4.1 PowerPoint 2016 概述

PowerPoint 2016 是一款灵活、多用途的工具，能够满足许多不同领域的演示和展示需求。它的易用性和丰富的功能，使得用户可以创造出视觉吸引力强、内容丰富的演示文稿。本节主要对 PowerPoint 的功能特点和窗口界面进行介绍。

4.1.1 PowerPoint 2016 的功能特点

1. 主要特点

PowerPoint 2016 为用户提供了丰富的功能和工具，其功能特点主要包括以下几个方面。

1) 用户界面

PowerPoint 2016 采用直观的用户界面，类似于其他 Office 2016 应用程序，如 Word 和 Excel。它有一个顶部的功能区(Ribbon)，包含多个选项卡，每个选项卡上有不同的功能按钮和命令，便于用户快速访问所需的功能。

2) 幻灯片视图

PowerPoint 的工作区被称为幻灯片视图，它允许用户逐页创建演示文稿。在幻灯片视图中添加文本、图片、图表、形状等内容，并进行排版和布局调整。

3) 模板和主题

PowerPoint 2016 提供了多种预先设计好的模板和主题，可帮助用户快速创建演示文稿。这些模板和主题包含了不同的风格和布局，使演示文稿具有更专业的外观。

4) 多媒体支持

PowerPoint 2016 支持添加多媒体元素，如图片、音频、视频等，使演示文稿更加生动和吸引人。

5) 动画和过渡效果

PowerPoint 2016 提供了丰富的动画和过渡效果，可以对幻灯片元素进行动态效果设置，使演示文稿更具视觉冲击力。

6) 演讲者视图

PowerPoint 2016 的演讲者视图允许演讲者在演示文稿播放的同时查看演示文稿、演讲笔记、预览下一张幻灯片和与观众交互。

7) 共享和协作

PowerPoint 2016 支持多种方式共享和协作，用户可以一起编辑演示文稿，或者通过邮件或在线共享链接发送给他人。

8) 导出和保存

PowerPoint 2016 允许将演示文稿导出为 PDF 或其他格式，也可以保存为 PowerPoint 演示文稿格式，供后续编辑。

2. 其他说明

总之，PowerPoint 2016 是一个功能强大且易于使用的演示文稿制作工具，适用于各种场合，如演讲、培训、教育、业务展示等。它为用户提供了灵活的设计选项和交互功能，

使用户能够创建出个性化且具有吸引力的演示文稿。

4.1.2 PowerPoint 2016 的工作界面

启动 PowerPoint 2016 后，打开如图 4-1 所示的窗口界面，主要包括快速访问工具栏、标题栏、选项卡、功能区、文件选项卡、幻灯片浏览视图、幻灯片窗口、状态栏、备注窗口、视图按钮、显示比例缩放按钮等。

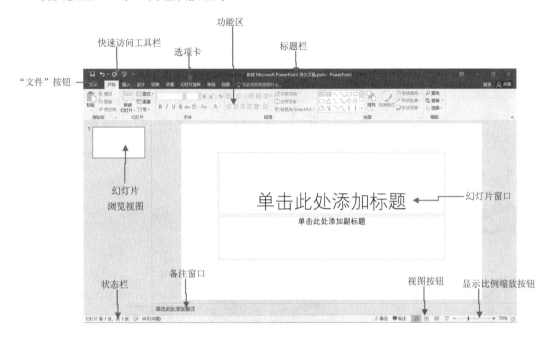

图 4-1　PowerPoint 2016 的工作界面

(1) 快速访问工具栏：位于标题栏左侧，是一个自定义工具栏，可以快速访问常用的功能和命令，如保存、撤销、重做等。

(2) 标题栏：位于 PowerPoint 窗口的顶部，标题栏显示了当前打开的演示文稿的名称，并包含最小化、最大化和关闭窗口按钮及快速访问工具栏。

(3) "文件"按钮和功能区选项卡：是 PowerPoint 2016 的主要命令集中区，位于标题栏下方，包含"文件"按钮和"开始""插入""设计""切换""动画""幻灯片放映"等选项卡。

(4) "文件"选项卡：单击"文件"按钮，可打开"文件"选项卡，"文件"选项卡提供了对文档和演示文稿常见操作和设置的便捷访问。通过"文件"选项卡，可以管理文档的创建、保存、打印、共享等任务，并进行个性化设置，以满足特定需求和习惯。

(5) 幻灯片浏览视图：用于预览和导航幻灯片的幻灯片浏览视图。该视图显示了演示文稿中每个幻灯片的缩略图，可以快速浏览和选择特定的幻灯片。

(6) 幻灯片窗口：位于中间，是演示文稿的编辑区域。在此区域，可以创建、编辑和排版幻灯片的内容，包括文本、图片、图表等。

(7) 状态栏：位于 PowerPoint 窗口底部，状态栏显示有关演示文稿和编辑操作的信息，如当前幻灯片编号、总页数、缩放比例等。

(8) 备注窗口：用于编辑演示文稿中每个幻灯片的演讲者备注的区域。演讲者备注是一种在演示文稿播放期间仅演讲者可见的文本，通常用于提供演讲者在每个幻灯片上要说的内容、提示和提醒。

(9) 视图按钮：用于快速切换演示文稿视图，通过单击这些按钮，可以快速切换演示文稿的不同视图，以满足不同编辑和预览的需求。

(10) 显示比例缩放按钮：用于调整演示文稿编辑视图的缩放比例，以更好地适应演示文稿的编辑和预览。

4.2　PowerPoint 2016 的基本操作

PowerPoint 2016 的常用基本操作总体来说包括制作演示文稿和编辑演示文稿，在使用 PowerPoint 的过程中，用户通常首先创建一个演示文稿，然后根据自身需求对演示文稿进行各种编辑制作，最终获得需要的效果。

4.2.1　制作演示文稿

启动 PowerPoint 2016 后，在界面右侧列表中可选择"空白演示文稿"或其他类型的模板，如图 4-2 所示。

图 4-2　选择模板新建演示文稿

在 PowerPoint 2016 中，如果用户选择其他类型的模板创建演示文稿，可以在上述列表中进行选择，也可以通过单击顶部"建议的搜索"右侧的选项卡，会在下面的列表中展示对应的模板，还可以通过在最上面的搜索框中输入相应关键字来搜索所需的模板。例如单

击"教育"选项卡,在右侧列表中选择"现代设计"模板,然后在弹出的窗口中单击"创建"按钮,即可创建"现代设计"模板的演示文稿,如图 4-3 所示。

图 4-3　根据模板创建的演示文稿

4.2.2　编辑演示文稿

PowerPoint 2016 为幻灯片提供了丰富的编辑信息功能,包括编辑文本、图片、图表、图形等。下面将对编辑演示文稿的方法进行详细讲解。

1. 添加文字

1) 使用占位符

创建空白演示文稿后,在文档编辑区中会出现虚线方框,这些方框就是占位符,不同的模板会有不同位置的占位符,以确定幻灯片的版式。如图 4-4 所示,这是标题幻灯片下的占位符。

图 4-4　标题幻灯片下的占位符

2) 使用文本框

占位符作为一个特殊的文本框,包含了预设的格式,出现在固定位置。除了使用占位符外,用户还可以在幻灯片的任意位置绘制文本框,并可以设置文本格式,展现用户需要的幻灯片布局。

插入文本框的方法如下。

(1) 在功能区的"插入"选项卡的"文本"选项组中单击"文本框"按钮下面的下拉按钮,在弹出的下拉列表中选择"横排文本框"或"竖排文本框"选项。

(2) 在功能区的"插入"选项卡的"插图"选项组中单击"形状"按钮,在弹出的下拉列表中选择"文本框"选项或其他形状的图形,也可以在其中输入文字。

2. 设置字体格式

在文本框或占位符中输入文字后,有时需要对文字的格式进行设置。

1) 设置文本格式

在功能区的"开始"选项卡的"字体"或"段落"选项组中可以对文本的字体、字号、文字颜色进行设置,也可以设置文本段落的对齐方式,以及项目符号等,如图 4-5 所示。

图 4-5 设置文本格式

除了利用选项卡中的按钮设置字体格式外,也可以分别在"字体"或"段落"选项组中单击对话框启动器按钮,会弹出"字体"和"段落"对话框,也可以对字体和段落进行设置,如图 4-6、图 4-7 所示。

图 4-6 "字体"对话框　　　　　　图 4-7 "段落"对话框

2) 设置文本框样式和格式

选择文本框,在功能区上方会出现"绘图工具"|"格式"选项卡,如图 4-8 所示。用户在这里可以设置文本框的形状样式、艺术字样式等。

图 4-8 "绘图工具"|"格式"选项卡

(1) 在功能区的"绘图工具"|"格式"选项卡的"形状样式"选项组中单击对话框启动器按钮,在幻灯片窗口右侧会弹出"设置形状格式"面板(也称窗格),默认显示"形状选项"选项卡,如图 4-9 所示。用户可以对形状填充、线条颜色等进行设置。

(2) 在"设置形状格式"面板中,切换到"文本选项"选项卡,用户可以对文本填充和文本边框等进行设置,如图 4-10 所示。

图 4-9 设置"形状选项"

图 4-10 设置"文本选项"

3. 插入图片

图片是丰富和美化幻灯片必不可少的元素,在幻灯片中插入图片,可以更加清楚地表达主题的内容,从而达到直观的效果。

1) 插入计算机中的图片

在 PowerPoint 2016 中插入图片的方法有多种,下面将介绍如何插入来自计算机中的图片,具体操作步骤如下。

(1) 将光标置入要插入图片的幻灯片中,在功能区的"插入"选项卡的"图像"选项组中单击"图片"按钮,如图 4-11 所示。

(2) 弹出"插入图片"对话框,选择需要插入的素材图片,单击"插入"按钮。

如果在"插入图片"对话框中单击"插入"按钮右侧的下拉按钮,在弹出的下拉列表中有"插入""链接到文件""插入和链接"三个选项,如图 4-12 所示。

图 4-11　单击"图片"按钮　　　　图 4-12　单击"插入"按钮右侧的下拉按钮

- 插入：选择该插入方式，图片将被插入到当前文档中，成为当前文档中的一部分。当保存文档时，插入的图片会随文档一起保存。以后当提供这个图片的文件发生变化时，文档中的图片不会自动更新。
- 链接到文件：选择该插入方式，图片以链接方式被当前文档所引用。这时，插入的图片仍然保存在原图片文件中，当前文档只保存了这个图片文件所在的位置信息。以链接方式插入的图片不会影响在文档中查看并打印该图片。当提供这个图片的文件改变后，引用到该文档中的图片也会自动更新。
- 插入和链接：选择该插入方式，图片被复制到当前文档的同时，还建立了与原图片文件的链接关系。当保存文档时，插入的图片会随文档一起保存，当提供这个图片的文件发生变化后，文档中的图片会自动更新。

2) 插入联机图片

插入联机图片的操作步骤如下。

(1) 在功能区的"插入"选项卡的"图像"选项组中单击"联机图片"按钮，如图 4-13 所示。

图 4-13　单击"联机图片"按钮

(2) 弹出如图 4-14 所示的"插入图片"对话框，在搜索文本框中可以输入关键字以搜索需要的图片。

图 4-14　"插入图片"对话框

(3) 搜索出图片后，在列表中选择适合的图片并单击"插入"按钮，即可插入图片。

4. 编辑图片

选中图片后,在功能区的"图片工具"|"格式"选项卡的"调整"选项组中,可以单击相关按钮(或选择命令)设置图片的颜色、艺术效果等,如图 4-15 所示,这样用户能够选择合适的选项来调整图片的亮度、对比度和颜色。

图 4-15 图片工具的"格式"选项卡

5. 插入 SmartArt 图形

PowerPoint 2016 中插入 SmartArt 图形的步骤如下。

(1) 在需要插入 SmartArt 图形的幻灯片上,选中要转换的文本内容,如图 4-16 所示。

图 4-16 选择要转换的文本内容

(2) 在功能区的"开始"选项卡的"段落"选项组中单击"转换为 SmartArt"按钮。在打开的下拉列表中选择"垂直图片重点列表"图形样式,如图 4-17 所示。

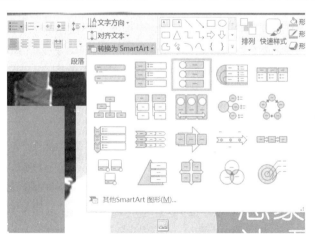

图 4-17 选择 SmartArt 图形样式

(3) 文本自动转换为所选的 SmartArt 图形样式，如图 4-18 所示。

(4) 在功能区的"SmartArt 工具"|"设计"选项卡的"SmartArt 样式"选项组(见图 4-19)中进一步美化 SmartArt 图形，单击"更改颜色"按钮，选择颜色为"彩色"，设置样式为"彩色范围-个性色 2 至 3"，效果如图 4-20 所示。

(5) 单击生成的 SmartArt 图形前面的"添加图片"图标，在打开的"插入图片"对话框中可以选择一个图片文件插入。生成的 SmartArt 图形效果如图 4-21 所示。

图 4-18 生成的 SmartArt 图形

图 4-19 "SmartArt 样式"选项组

图 4-20 设置样式后的效果　　图 4-21 SmartArt 图形效果

在制作演示文稿的过程中，往往需要利用流程图、层次结构及列表来显示幻灯片的内容。PowerPoint 为用户提供了列表、流程、循环、层次结构、关系、矩阵、棱锥图、图片等 8 类 SmartArt 图形，用户可以轻松制作出具有设计师水准的图文，极大地简化了原来制作图文效果的烦琐工作。

6. 绘制图形

在 PowerPoint 2016 的"经典菜单"中，选择"插入"|"插图"|"形状"命令，或者在功能区的"插入"选项卡的"插图"选项组中单击"形状"按钮，进而可以选择绘制线条、矩形、基本形状、箭头、流程图等，如图 4-22 所示；用户还可以执行"插入"命令下的其他命令工具，如插入 SmartArt、图表、批注、文本框、页眉和页脚、艺术字等。

绘图工具栏的使用方法与 Word 类似，用户可参考 Word 中的操作。

图 4-22 "形状"命令下拉列表

7. 插入表格和图表

PowerPoint 2016 中，如果要在某页幻灯片上插入表格和图表，具体操作步骤如下。

(1) 在需要插入表格和图表的幻灯片上，添加一个标题。

(2) 在功能区的"插入"选项卡的"表格"选项组中单击"表格"按钮，在弹出的下拉列表中选择"插入表格"命令，在弹出的"插入表格"对话框的"列数"文本框中输入 5，在"行数"文本框中输入 4，如图 4-23 所示。

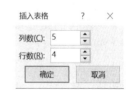

图 4-23 "插入表格"对话框

(3) 选择表格，在功能区的"表格工具"|"设计"选项卡的"表格样式"选项组中，选择"中度样式 2-强调 1"样式，如图 4-24 所示。

图 4-24 设置表格样式

(4) 在表格中输入数据，生成的表格效果如图 4-25 所示。

(5) 在功能区的"插入"选项卡的"插图"选项组中单击"图表"按钮，打开"插入图表"对话框，在其中选择"柱形图"|"簇状柱形图"。单击"确定"按钮后，在打开的 Excel 工作表中，将已生成的表格数据复制粘贴，覆盖掉系统默认提供的原始数据，则默认图

表内容随之改变。关闭打开的 Excel 工作表，在幻灯片中调节表格和图表的位置，结果如图 4-26 所示。

部门	1月	2月	3月	4月
部门A	1010	1300	1280	1530
部门B	1200	1490	1475	1520
部门C	1180	1250	1200	1375

图 4-25　输入表格数据

图 4-26　在幻灯片中调整

8. 插入超链接

超链接是 PowerPoint 的一个重要功能，它可以使原始的线性结构的多媒体课件以非线性结构出现，由表及里，由此及彼，调用其他应用软件或程序，更适合人们的思维习惯，也可使多媒体课件能整合更多类型的多媒体素材。

1) 超链接的构成

一个闭合的超链接可描述为"从什么地方出去，到什么地方，再返回来"，因此通常包含"出点""目标"和"返回"几个要素。

(1) "出点"是当前幻灯片上的一个按钮(可以是文本、图片或其他对象)，在放映时单击此按钮链接动作，可跳转到目标。

(2) "目标"是链接指定要到达的地方(或要调用的文件名称，包含路径)。

(3) "返回"是目标上的一个按钮，单击该按钮，结束目标，可返回到"出点"位置。

2) 插入超链接

在功能区的"插入"选项卡的"链接"选项组中单击"超链接"按钮，打开"插入超链接"对话框，如图 4-27 所示。

在"插入超链接"对话框中，左侧包含"现有文件或网页""本文档中的位置""新建文档""电子邮件地址"4 个链接对象。在 PowerPoint 中，插入超链接对象可以是文档、音频、视频、文件路径、网址、电子邮件地址等，也可以链接到本 PPT 文档的具体某页，在课件的制作过程中，用户可以根据实际需要进行链接。

需要说明的是，在 PowerPoint 中链接的音频和视频文件，在需要播放时，单击幻灯片上的文件地址即可播放，与插入音频或视频不同的是，该方法是通过调用本机的播放器来播放媒体文件，因此使用时务必确认用于播放 PPT 的计算机是否可播放该类多媒体文件。

图 4-27　"插入超链接"对话框

说明：在同一演示文稿中链接时，单击"本文档中的位置"按钮(或"书签"按钮)可以显示演示文稿中的所有幻灯片的标题，快速找到目标幻灯片；用文本框做链接按钮时，选择框中文字和选中整个文本框链接后，按钮文本变化不同，前者文字会变色且有下划线，后者不变。

9. 设置母版

1) 使用母版统一幻灯片外观

下面讲解如何对幻灯片母版插入相同素材图片背景。

(1) 在功能区的"视图"选项卡的"母版视图"选项组中单击"幻灯片母版"按钮，出现该演示文稿的幻灯片母版，如图 4-28 所示。

图 4-28　添加幻灯片母版

(2) 选中幻灯片母版的第一张，在功能区的"插入"选项卡的"图像"选项组中单击"联机图片"按钮，弹出"插入图片"对话框，搜索选择一张合适的图片，单击"插入"按钮。

(3) 单击"幻灯片母版视图"工具栏中的"关闭母版视图"按钮，退出幻灯片母版，就

可以看到所有幻灯片插入了相同的素材图片，如图4-29所示。

图4-29　插入母版图片

2）创建与母版不同的幻灯片

如果要使个别幻灯片与母版不一致，可以进行如下操作。

(1) 选中不同于母版信息的目标幻灯片。

(2) 在功能区的"设计"选项卡的"自定义"选项组中单击"设置背景格式"按钮，弹出"设置背景格式"面板，在"填充"选项组中选中"隐藏背景图形"复选框，则母版信息会被清除，如图4-30所示。

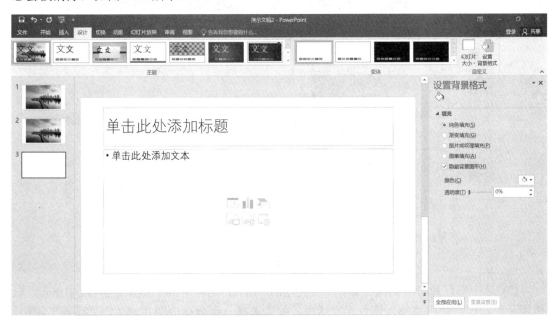

图4-30　"设置背景格式"面板

10. 设计模板

PowerPoint 2016 为用户提供了很多主题设计模板，主题作为一套独立的选择方案应用于演示文稿中，可以简化演示文稿的创建过程，使演示文稿具有统一的风格。用户可以直接在主题库中选择主题使用，也可以通过自定义方式修改主题的颜色、字体、背景等。

1) 应用内置主题

应用内置主题的操作步骤如下。

(1) 在功能区的"设计"选项卡的"主题"选项组中单击"其他"按钮，打开主题下拉列表(或菜单)，如图 4-31 所示。

图 4-31　主题下拉列表

(2) 在其中选择一种主题即可。

2) 使用外部主题

如果内置主题不能满足用户需求，用户可以使用外部主题创建演示文稿。使用外部主题的步骤如下。

(1) 在功能区的"设计"选项卡的"主题"选项组中单击"其他"按钮，在弹出的下拉列表(或菜单)中选择"浏览主题"命令，如图 4-32 所示。

图 4-32　选择"浏览主题"命令

(2) 弹出"选择主题或主题文档"对话框，选择一种主题，并单击"应用"按钮。

11. 背景设置

背景是幻灯片一个重要的组成部分，改变幻灯片背景，可以使幻灯片整体面貌发生变化。我们可以在 PowerPoint 2016 中轻松改变幻灯片背景的颜色、过渡、纹理、图案及背景图像等。

1) 背景颜色的设置

(1) 纯色填充。以纯色填充改变背景颜色就是对幻灯片整体应用某一种颜色，具体的操作方法如下。

① 在功能区的"设计"选项卡的"自定义"选项组中单击"设置背景格式"按钮。

② 打开"设置背景格式"面板。单击"填充"向右三角按钮，展开"填充"选项组，选中"纯色填充"单选按钮，在"颜色"下拉列表框中选择需要使用的背景颜色。如果没有合适的颜色，可以在弹出的下拉列表中选择"其他颜色"选项，在弹出的"颜色"对话框中设置。选择好颜色后，单击"确定"按钮。

③ 这时将返回"设置背景格式"面板，单击"关闭"或"全部应用"按钮完成设置背景颜色的操作，如图 4-33 所示。

图 4-33 以纯色填充设置背景颜色

(2) 渐变填充。除了使用纯色对背景进行填充外，用户还可以利用渐变色进行填充，操作步骤如下。

① 在功能区的"设计"选项卡的"自定义"选项组中单击"设置背景格式"按钮。

② 打开"设置背景格式"面板,在展开的"填充"选项组中选中"渐变填充"单选按钮。

- 预设颜色填充背景:单击"预设渐变"按钮,会出现预设渐变颜色列表,可以在其中选择一种预设渐变颜色,如图4-34所示。
- 自定义渐变颜色背景:在"类型"列表框中选择一种渐变类型,如"矩形";在"方向"列表框中选择渐变方向,如"从右下角";在"渐变光圈"下出现与所需颜色个数相等的渐变光圈个数,也可以单击"添加渐变光圈"或"删除渐变光圈"图标增加或减少渐变光圈。每种颜色都有一个渐变光圈,单击某一个渐变光圈,在"颜色"下拉列表框中可以改变颜色,拖动渐变光圈位置也可以调节渐变颜色,如需要,还可以调节颜色的透明度和亮度,如图4-35所示。

图4-34　预设渐变色　　　　　图4-35　通过自定义渐变颜色填充背景

③ 在"设置背景格式"面板中单击"关闭"或"全部应用"按钮。

2) 其他背景设置

在"设置背景格式"面板的"填充"选项组中除了有"纯色填充""渐变填充"外,还包括"图片或纹理填充"和"图案填充"等选项。

(1) 图片或纹理填充:图片或纹理填充是指幻灯片的背景以图片或者纹理来显示,包括纹理、将图片平铺为纹理、伸展/平铺选项、透明度等的设置。"纹理"下拉列表中包括一些质感较强的背景,应用后会使幻灯片具有特殊材料的质感,如图4-36所示。

(2) 图案填充:即一系列网格状的底纹图形,一般很少使用此选项,它由背景色和前景色构成,其形状多是线条形和点状形,如图4-37所示。

设置图片、纹理和图案填充后的效果如图4-38所示。

图 4-36　图片或纹理背景　　　　　　图 4-37　图案填充

(a) 图片填充　　　　　(b) 纹理填充　　　　　(c) 图案填充

图 4-38　设置图片、纹理和图案的填充效果

4.3　PowerPoint 动画设计

在 PowerPoint 2016 中，用户可以将幻灯片的各种对象(包括文本、图片、形状、表格、SmartArt 图形等)制作成动画，以使幻灯片更加丰富和生动。

4.3.1　动画效果设计

1. 设置切换效果

幻灯片的切换效果是指演示文稿放映时幻灯片进入和离开播放画面时的切换效果。设置幻灯片切换效果的操作步骤如下。

(1) 选择需要设置切换效果的幻灯片。

(2) 在功能区的"切换"选项卡的"切换到此幻灯片"选项组中单击"其他"按钮，弹出幻灯片切换列表，列表中包括"无"(即没有切换效果，也可以用来去除已设置的切换效果)和其他各类切换效果，如图 4-39 所示。

(3) 如果对所有的幻灯片添加相同的切换效果，在功能区的"切换"选项卡的"计时"选项组中单击"全部应用"按钮，此时所有幻灯片就会应用该切换效果。

图 4-39 "幻灯片切换"列表

下面来介绍功能区的"切换"选项卡中各选项的功能。
- "预览"选项组：如果需要在设置切换效果的同时观看效果，可以选择"预览"选项。
- "切换到此幻灯片"选项组：用于设置不同的切换效果，其中"效果选项"下拉列表框可以设置切换方向等属性。
- "计时"选项组的"全部应用"按钮：用于选择切换效果。
- "换片方式"："单击鼠标时"是指放映时，单击鼠标左键一次就切换到下一张幻灯片；"设置自动换片时间"是指幻灯片放映时，每隔多长时间就自动换页。
- "声音"：在其下拉列表框中选择一种声音，在切换幻灯片时就会发出相应的声音。
- "持续时间"：设置幻灯片持续展示的时间。

2. 设置动画效果

PowerPoint 2016 为用户提供了四类动画类型：进入、强调、退出和动作路径。
- 进入：设置对象从外部进入或出现时的动画效果。
- 强调：设置在播放画面中需要突出显示的对象，起强调作用。
- 退出：设置播放画面中对象离开播放画面时的方式。
- 动作路径：设置播放画面中对象路径移动的方式，如弧形、直线等。

设置动画效果的操作步骤如下。

(1) 选中幻灯片中的某一要素，如图形或文本框。

(2) 在功能区的"动画"选项卡的"动画"选项组中单击"其他"按钮，弹出"动画"下拉列表(或菜单)，如图 4-40 所示。

(3) 选择"更多进入效果"命令，弹出"更改进入效果"对话框，选择一种进入动画效果，然后单击"确定"按钮，如图 4-41 所示。

(4) 在功能区的"动画"选项卡的"动画"选项组中单击"效果选项"按钮，在其下拉列表中可以设置方向、形状和序列。

(5) 在功能区的"动画"选项卡的"计时"选项组中单击"开始"下拉按钮，在弹出的

下拉列表中选择开始动画的方式;"持续时间"微调框用于设置动画持续的时间;"延迟"微调框用于设置对象经过多久进行播放。

图 4-40 "动画"下拉菜单

图 4-41 "更改进入效果"对话框

3. 使用动画窗格

当对多个对象设置动画后,可以按默认设置顺序播放动画,也可以调整动画的播放顺序,利用"动画"选项卡和动画窗格对对象的动画进行设置。

(1) 选中设置多个对象动画的幻灯片,在功能区的"动画"选项卡的"高级动画"选项组中单击"动画窗格"按钮,此时在幻灯片窗口的右侧出现"动画窗格"对话框,其中显示出当前对象的动画名称及对应的动画顺序。

(2) 选择"动画窗格"面板中的某对象名称,利用窗格右侧的上移或下移图标按钮,调整动画顺序;也可以拖动对象名称来改变动画的顺序。

(3) 在动画窗格中选择某一动画效果,可以在功能区的"动画"选项卡的"计时"选项组中进行相应的设置。

(4) 在"动画窗格"面板中,使用鼠标拖动时间条的边框,可以改变对象动画放映时间;拖动时间条的位置,可以改变动画的延迟时间。

(5) 选择"动画窗格"面板的某对象名称,单击其右侧的下拉按钮,在弹出的下拉菜单中选择"效果选项"命令,此时会弹出对象动画效果设置对话框,在该对话框中可以对动画进行设置,如图 4-42 所示。

图 4-42 使用动画窗格为对象设置效果

4.3.2 制作"品牌定位"动画幻灯片

本小节讲解如何制作"品牌定位"动画幻灯片效果,具体制作步骤如下。

(1) 新建一张空白幻灯片,在功能区的"插入"选项卡的"图像"选项组中单击"图片"按钮,弹出"插入图片"对话框,选择"办公.jpg"素材文件,单击"插入"按钮,如图4-43所示。

图 4-43　插入"办公.jpg"文件

(2) 选中该素材文件,将其调整至幻灯片左侧。在功能区的选择"动画"选项卡的"动画"选项组中单击"浮入"选项,在单击"效果选项"按钮弹出的下拉菜单中选择"下浮"命令,在"计时"选项组中将"开始"设置为"与上一动画同时",将"持续时间"设置为"01.00",如图4-44所示。

图 4-44　添加动画并设置

(3) 在功能区的"插入"选项卡的"插图"选项组中单击"形状"按钮,在弹出的下拉列表中选择"圆角矩形"选项,如图 4-45 所示。

图 4-45 插入圆角矩形

(4) 在幻灯片的右上角绘制一个圆角矩形,然后选中该矩形,在功能区的"绘图工具"|"格式"选项卡的"形状样式"选项组中单击"形状填充"按钮,在弹出的下拉列表中选择填充颜色为"灰色-25%,背景 2,深色 50%",单击"形状轮廓"按钮,在弹出的下拉列表中选择"无轮廓"选项,效果如图 4-46 所示。

图 4-46 设置形状格式

(5) 在功能区的"插入"选项卡的"绘图"选项组中单击"文本框"下方的下拉按钮,在弹出的下拉菜单中选择"横排文本框"命令,在刚插入的方形形状上绘制文本框并输入

数字"1",然后选择文本框,在功能区的"开始"选项卡的"字体"选项组中,将"字体"设置为"微软雅黑",将"字号"设置为 24,"字体颜色"设置为"蓝色,个性色 5,淡色 40%",如图 4-47 所示。

图 4-47 输入文字并设置文字格式

(6) 绘制一个矩形,在功能区的"绘图工具"|"格式"选项卡的"形状样式"选项组中单击"形状填充"按钮,在弹出的下拉列表中选择填充颜色为"蓝色,个性色 1,淡色 60%",单击"形状轮廓"按钮,在弹出的下拉列表中选择"无轮廓"选项,调整矩形的位置和大小,如图 4-48 所示。

图 4-48 绘制并设置矩形格式

(7) 紧贴着蓝色矩形的左侧,再绘制一个细窄同高矩形,在功能区的"绘图工具"|"格式"选项卡的"形状样式"选项组中单击"形状填充"按钮,在弹出的下拉列表中选择填充颜色为"蓝色,个性色 1,深色 25%",如图 4-49 所示。单击"形状轮廓"按钮,在弹出的下拉列表中选择"无轮廓"选项。

(8) 在功能区的"插入"选项卡的"文本"选项组中单击"文本框"下面的下拉按钮,在弹出的下拉菜单中选择"横排文本框"命令,在蓝色矩形上绘制一个文本框,输入标题文字"品牌定位"。选中输入的文字,在功能区的"开始"选项卡的"字体"选项组中,将"字体"设置为"微软雅黑",将"字体大小"设置为 20,将"字体颜色"设置为黑色,效果如图 4-50 所示。

(9) 重复上一步骤,在下方继续插入文字,将"字体"设置为"宋体",将"字体大小"设置为 12,效果如图 4-51 所示。

图 4-49　再次绘制并设置矩形格式

图 4-50　输入文字并设置格式

图 4-51　继续输入文字

(10) 按住 Ctrl 键,同时选中两个矩形及两个文本框,在功能区的"开始"选项卡的"绘图"选项组中单击"排列"按钮,在弹出的下拉菜单中选择"组合"命令。

(11) 选中该组合,在功能区的"动画"选项卡的"动画"选项组中单击"飞入"选项,单击"效果选项"按钮,在弹出的下拉列表中选择"自右上部",在"计时"选项组中将"开始"设置为"与上一动画同时",将"持续时间"设置为 01.00,如图 4-52 所示。

图 4-52　添加动画并设置计时

(12) 在功能区的"插入"选项卡的"图像"选项组中单击"图片"按钮,弹出"插入图片"对话框,选择"图标 1.png"素材文件,单击"插入"按钮。

(13) 继续插入"图标 2.png"素材文件,如图 4-53 所示。

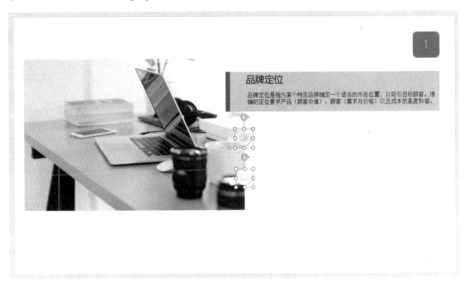

图 4-53　插入图标 1 和图标 2

(14) 按住 Ctrl 键,同时选中两个图标,在功能区的"动画"选项卡的"动画"选项组中单击"脉冲"选项,在"计时"选项组中将"开始"设置为"上一动画之后",将"持续时间"设置为 01.00,如图 4-54 所示。

(15) 在图标右侧绘制"横排文本框"并输入四组文字,将"字体"均设置为"等线(正文)",将小标题文本的"字号"设置为 18,将内容文本的"字号"设置为 12,如图 4-55 所示。

图 4-54　给图标添加动画

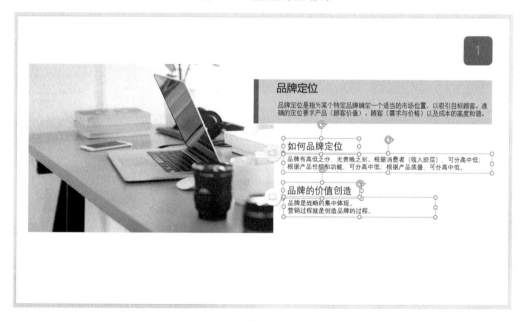

图 4-55　输入其他文本并设置字体

(16) 按住 Ctrl 键，同时选中四个文本框，在功能区的"动画"选项卡的"动画"选项组中单击"擦除"选项，单击"效果选项"按钮，在弹出的下拉列表中选择"自左侧"，"序列"选择"整批发送"。在"计时"选项组中将"开始"设置为"上一动画之后"，将"持续时间"设置为"00.50"，如图 4-56 所示。

(17) 在功能区的"视图"选项卡的"母版视图"选项组中单击"幻灯片母版"按钮，在"背景"选项组中单击"背景样式"下拉列表，选择"设置背景格式"命令，在幻灯片窗口右侧自动打开"设置背景格式"面板，选择"纯色填充"，将"颜色"设置为"蓝-灰，文字 2，淡色 40%"，如图 4-57 所示。

图 4-56 设置其他文本动画效果

图 4-57 设置背景颜色

(18) 单击"关闭母版视图"按钮,最终效果如图 4-58 所示,用户通过放映幻灯片,即可观看设置的动画效果。

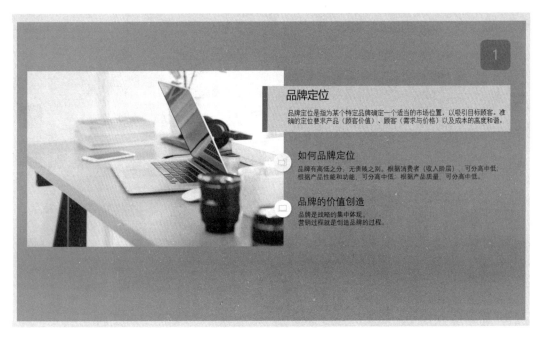

图 4-58　最终效果

4.4　PowerPoint 音视频编辑

在 PowerPoint 中可以直接插入音频文件和视频文件，使课件具有丰富的内容呈现效果。

4.4.1　如何插入音频和视频

1．插入音频

在功能区的"插入"选项卡的"媒体"选项组中单击"音频"按钮，在弹出的下拉菜单中包括"PC 上的音频"和"录制音频"两个命令，如图 4-59 所示。用户选择"PC 上的音频"表示插入本机上已有的音频，选择"录制音频"表示插入现场录制的音频。

图 4-59　"音频"命令下拉列表

(1) 执行"PC 上的音频"命令，打开"插入音频"对话框，如图 4-60 所示，选择计算机中的音频文件，单击"插入"按钮，即可将选择的音频文件插入到幻灯片中，在幻灯片上出现一个扬声器图标，可以把该图标移动到适当位置。

(2) 执行"录制音频"命令，打开"录制声音"对话框，如图 4-61 所示。用户单击右侧的红色实心点(录音按钮)即可开始录制音频，录制好后单击中间正方形的停止按钮即可完成录制，单击左侧的播放按钮可以播放测试已录制音频的效果。

播放该幻灯片，自动播放声音(或需要声音时单击扬声器图标播放声音)，再单击时声音停止，后面的对象出现。如果希望声音继续播放，即为课件制作背景音乐，给课件创造一种轻松愉快的气氛，可以在"动画窗格"面板中，单击插入的这条音频文件右侧的下拉按钮，在弹出的下拉菜单中选择"效果选项"命令，如图 4-62 所示，打开"播放音频"对话

框，并在"停止播放"选项组中指定在第几张幻灯片后，单击"确定"按钮完成设置，如图 4-63 所示。

图 4-60　插入计算机中的音频文件

图 4-61　"录制声音"对话框

图 4-62　选择"效果选项"命令

图 4-63　打开"播放音频"对话框

2. 插入视频

在功能区的"插入"选项卡的"媒体"选项组中单击"视频"按钮，在弹出的下拉菜单中包括"联机视频"和"PC 上的视频"两个命令，如图 4-64 所示。用户选择"PC 上的视频"表示插入本机上已有的视频，选择"联机视频"表示插入通过网络搜索的视频。

图 4-64 "视频"命令下拉列表

插入"PC 上的视频"与插入"PC 上的音频"操作类似，如果执行"联机视频"命令，打开如图 4-65 所示的"插入视频"对话框，可以通过两种方式进行视频检索，然后插入所需的视频文件。

图 4-65 "插入视频"对话框

插入视频文件后，在"动画窗格"中单击视频文件右侧的下拉按钮，在弹出的下拉菜单中选择"效果选项"命令，打开"暂停视频"对话框，切换到"计时"选项卡，在"开始"下拉列表框中有 3 个选项，选择"上一动画之后"表示当上一动画播放完后视频开始自动播放，选择"单击时"表示需要手动单击播放，"与上一动画同时"即表示视频与上一动画同时播放。在这里我们选择"上一动画之后"，在"触发器"选项组选中"部分单击序列动画"单选按钮，这样插入的视频将在上一动画播放完后开始自动播放，如图 4-66 所示。

图 4-66 "暂停视频"对话框

需要注意，PowerPoint 中插入视频(音频也如此)只是插入关联，不是文件本身，因此，课件中用到的视频文件必须同时复制或传送，并且保持相对路径不变。最好的习惯是制作课件前先建好文件夹，把课件和相关的媒体文件保存在该文件夹中。

4.4.2 制作风景宣传短片

本小节通过演示如何制作一个风景宣传短片，让读者能够掌握在 PowerPoint 中如何使用插入视频。

(1) 启动 PowerPoint 2016，新建一个空白演示文稿。将文本框删除，然后在功能区的"插入"选项卡的"媒体"选项组中单击"视频"按钮，在弹出的下拉菜单中选择"PC 上的视频"命令，如图 4-67 所示。

图 4-67　单击"PC 上的视频"

(2) 在弹出的"插入视频文件"对话框中，选择"素材\第 4 章\山水如画.mp4"视频文件，然后单击"插入"按钮。

(3) 调整视频素材的位置与大小，使其位于幻灯片的左上方，如图 4-68 所示。

图 4-68　调整视频素材的位置和大小

(4) 使用"横排文本框"输入标题，将"字体"设置为"方正舒体"，"字号"设置为 60，"字体颜色"设置为黑色，然后单击"左对齐"按钮，效果如图 4-69 所示。

(5) 继续使用"横排文本框"输入副标题，将"字体"设置为"仿宋"，"字号"设置为 18，"字体颜色"设置为黑色，单击"加粗"选项，效果如图 4-70 所示。

(6) 继续使用"横排文本框"输入具体描述文字，将"字体"设置为"宋体"，"字号"设置为 16，"字体颜色"设置为"灰色 25%，背景 2，深色 75%"，效果如图 4-71 所示。

图 4-69　输入标题并设置字体

图 4-70　输入副标题文字并设置字体

(7) 在功能区的"设计"选项卡的"自定义"选项组中单击"设置背景格式"按钮，在弹出的"设置背景格式"面板中选中"渐变填充"单选按钮，类型选择"射线"，方向选择"从右下角"，将第一个渐变光圈的颜色设置为"灰色-25%，背景 2"，将最后一个渐变光圈的颜色设置为"蓝色，个性色1，淡色80%"，效果如图4-72所示。

(8) 单击选中视频，然后在功能区的"视频工具"|"格式"选项卡的"视频样式"选项组中选择"矩形投影"，如图4-73所示。

图 4-71　输入介绍文字并设置字体

图 4-72　设置背景格式

(9) 在功能区的"视频工具"|"播放"选项卡的"视频选项"选项组的"开始"下拉列表框中选择"自动"选项，选中"循环播放，直到停止"复选框，如图 4-74 所示。

(10) 在功能区的"插入"选项卡的"媒体"选项组中单击"音频"按钮，在弹出的下拉菜单中选择"PC 上的音频"命令，在弹出的"插入音频"对话框中，选择"风景-山水之恋.mp3"文件，然后单击"插入"按钮，如图 4-75 所示。

(11) 调整音频图标至幻灯片右下角，选择音频图标按钮，在功能区的"音频工具"|"格式"选项卡的"调整"选项组中单击"删除背景"按钮，然后在功能区的"音频工具"|"播

放"选项卡的"音频选项"选项组的"开始"下拉列表框中选择"自动",选中"循环播放,直到停止"和"放映时隐藏"复选框,如图 4-76 所示。

图 4-73 设置视频样式

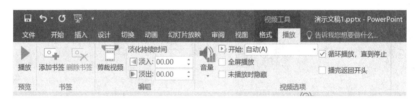

图 4-74 视频播放设置

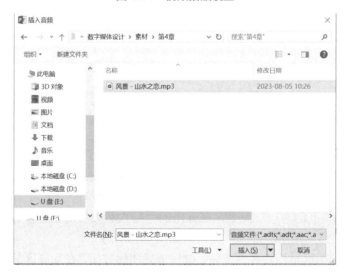

图 4-75 插入音频

图 4-76 设置音频播放

(12) 最终效果如图 4-77 所示。

图 4-77 最终效果

4.5 PowerPoint 放映设置

在幻灯片制作完成后,用户要想展示幻灯片效果,就需要对幻灯片进行放映查看,本节将重点讲解幻灯片的放映技术。

4.5.1 幻灯片的放映方式

在 PowerPoint 2016 中,演示文稿的放映类型有三种:演讲者放映、观众自行浏览和在展台浏览。用户可以在功能区的"幻灯片放映"选项卡中"设置"选项组中单击"设置幻灯片放映"按钮,然后在弹出的"设置放映方式"对话框中对放映类型、放映选项及换片方式等进行设置。

1. 演讲者放映

演示文稿放映方式中的演讲者放映方式,是指由演讲者一边讲解一边放映幻灯片,此演示方式一般用于比较正式的场合,如专题讲座、学术报告等。演讲者放映的设置具体步骤如下。

(1) 在功能区的"幻灯片放映"选项卡的"设置"选项组中单击"设置幻灯片放映"按钮,如图 4-78 所示。弹出"设置放映方式"对话框,在"放映类型"选项组选中"演讲者

放映(全屏幕)"单选按钮,即可将放映方式设置为演讲者放映方式,如图 4-79 所示。

图 4-78　单击"设置幻灯片放映"按钮

图 4-79　选择放映类型

(2) 在"设置放映方式"对话框的"放映选项"选项组中选中"循环放映,按 ESC 键终止"复选框(选中"循环放映,按 ESC 键终止"复选框,可以在最后一张幻灯片放映结束后自动循环重复放映,直到按下 Esc 键才能结束),在"换片方式"选项组中选中"手动"单选按钮,设置演示过程中的换片方式为手动,如图 4-80 所示。

图 4-80　设置换片方式

在"换片方式"选项组中包含"手动"和"如果存在排练时间，则使用它"两个选项，其含义如下。

- 选中"手动"单选按钮：在放映幻灯片时，必须单击鼠标才能切换内容。
- 选中"如果存在排练时间，则使用它"单选按钮：在放映幻灯片时将自动换页。

(3) 单击"确定"按钮完成设置，按 F5 键进行全屏幕的 PPT 演示。

2. 观众自行浏览

观众自行浏览是指由观众自己操作计算机观看幻灯片。如果希望让观众自己浏览幻灯片，则可以将演示文稿的放映方式设置成观众自行浏览，具体操作步骤如下。

(1) 在功能区的"幻灯片放映"选项卡的"设置"选项组中，单击"设置幻灯片放映"按钮，弹出"设置放映方式"对话框。在"放映类型"选项组中选中"观众自行浏览(窗口)"单选按钮。

(2) 在"放映幻灯片"选项组中选中"从...到..."单选按钮，并在第二个微调框中输入"5"，设置从第 1 页到第 5 页的幻灯片放映方式为观众自行浏览，单击"确定"按钮完成设置，如图 4-81 所示。按 F5 键进行演示文稿的演示。

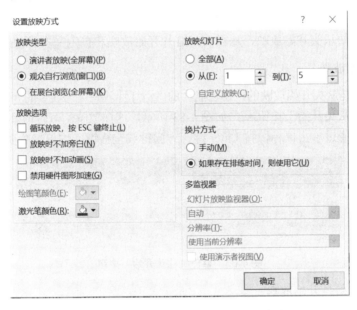

图 4-81　设置"观众自行浏览"放映方式

3. 在展台浏览

如果用户将幻灯片放映形式设为"在展台浏览"，幻灯片将自动放映。这种放映形式常用于一些展会上对产品的展示宣传等。设置"在展台浏览"放映方式的具体步骤如下。

打开演示文稿后，在功能区的"幻灯片放映"选项卡的"设置"选项组中单击"设置幻灯片放映"按钮，在弹出的"设置放映方式"对话框的"放映类型"选项组中选中"在展台浏览(全屏幕)"单选按钮，即可将演示方式设置为在展台浏览，如图 4-82 所示。

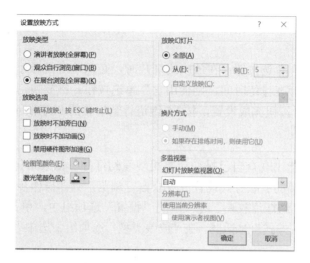

图 4-82　设置"在展台浏览(全屏幕)"放映方式

4.5.2　放映幻灯片

默认情况下，幻灯片的放映方式为普通手动放映。用户可以根据实际需要，设置幻灯片的放映方法，如从头开始放映、从当前幻灯片开始放映和自定义多种放映方式等。

1. 从头开始放映

幻灯片一般是从头开始放映的，在功能区的"幻灯片放映"选项卡的"开始放映幻灯片"选项组中单击"从头开始"按钮，如图 4-83 所示，这样放映幻灯片时，就会从头开始播放幻灯片。用户通过单击鼠标，按 Enter 键、方向键或空格键，均可切换到下一张幻灯片。

图 4-83　单击"从头开始"按钮

2. 从当前幻灯片开始放映

在放映幻灯片时，可以从选定的当前幻灯片开始放映。选择某张幻灯片，在功能区的"幻灯片放映"选项卡的"开始放映幻灯片"选项组中单击"从当前幻灯片开始"按钮，如图 4-84 所示，系统将从当前幻灯片开始播放幻灯片。同样，用户通过单击鼠标，按 Enter 键、方向键或空格键，均可切换到下一张幻灯片。

图 4-84　单击"从当前幻灯片开始"按钮

3. 自定义多种放映方式

利用"自定义幻灯片放映"功能，可以为幻灯片设置多种自定义放映方式，具体的操作方法如下。

(1) 在功能区的"幻灯片放映"选项卡的"开始放映幻灯片"选项组中单击"自定义幻灯片放映"按钮，在弹出的下拉菜单中选择"自定义放映"菜单命令，打开"自定义放映"对话框，单击"新建"按钮，弹出"定义自定义放映"对话框，如图 4-85 所示。

图 4-85 "定义自定义放映"对话框

(2) 在"在演示文稿中的幻灯片"列表框中选中需要放映的幻灯片，然后单击"添加"按钮，即可将选中的幻灯片添加到"在自定义放映中的幻灯片"列表框中，如图 4-86 所示。

图 4-86 添加需要放映的幻灯片

(3) 单击"确定"按钮，返回到"自定义放映"对话框，再单击"放映"按钮，可以查看自定义放映效果，如图 4-87 所示。

4. 放映时隐藏指定幻灯片

在演示文稿中，用户可以将某一张或多张幻灯片隐藏，这样，在放映幻灯片时，将不显示此幻灯片。具体的设置步骤如下。

(1) 打开"数字媒体设计\素材\第 4 章\演示文稿 1.ppt"文件，选中第 2 张幻灯片，在功能区的"幻灯片放映"选项卡的"设置"选项组中单击"隐藏幻灯片"按钮，如图 4-88 所示。

(2) 在"幻灯片"窗格中可以看到，第 2 张幻灯片编号显示为隐藏状态，如图 4-89 所示。这样，在放映幻灯片的时候，第 2 张幻灯片就会被隐藏。

图 4-87　查看自定义放映效果

图 4-88　单击"隐藏幻灯片"按钮

图 4-89　隐藏第 2 张幻灯片

小　　结

　　PowerPoint 是世界上使用最广泛的幻灯片演示工具之一,它在商业、教育、学术和许多其他领域中都得到了广泛的应用。PowerPoint 主要用于制作具有图文并茂展示效果的演示文稿,用户可以通过该软件提供的功能,自行设计、制作和放映文稿,具有动态性、交互性和可视性的特点。本章主要讲解了 PowerPoint 2016 的有关常用操作功能,包括 PowerPoint 2016 的各种幻灯片编辑技术、动画设计、音视频等资源的应用及放映设置等。读者在学习本章的过程中,不仅可以通过有关知识讲解进行方法学习,还可以通过实例操作,掌握常用的制作演示文稿的实践技能。

第 5 章

图像编辑技术

图像编辑技术是指用于修改、增强或改进数字图像的技术和方法。这些技术广泛应用于图像处理、摄影、图形设计、计算机视觉等领域,使得我们可以通过软件工具对图像进行各种操作和优化。

5.1 Adobe Photoshop CS6 的安装与功能介绍

Photoshop 是由 Adobe 公司推出的图形图像处理软件,它具有强大的图像处理功能,几乎是目前使用最为广泛的图形图像处理软件。本节主要介绍 Adobe Photoshop CS6 的安装与应用。

5.1.1 Adobe Photoshop CS6 的安装

在安装 Photoshop CS6 之前,用户须先下载 Photoshop CS6 安装文件,然后存放在电脑硬盘中,Photoshop CS6 支持的操作系统环境包括 Windows 7、Windows 10 等,以下是其具体安装步骤。

(1) 打开已下载好的 Photoshop CS6 安装文件夹,双击 Setup.exe 可执行文件,运行安装程序并初始化。

(2) 初始化完成后,显示"欢迎"界面,单击"接受"按钮。

(3) 在弹出的界面中输入安装序列号。

(4) 单击"下一步"按钮,显示安装选项,选择 Photoshop CS6,并选择安装位置,单击"安装"按钮开始安装,安装过程中会显示安装进度和剩余时间。

(5) 安装完成后,单击"完成"按钮,再单击"下一步"按钮,即可完成安装。

5.1.2 Adobe Photoshop CS6 的功能介绍

安装完成 Photoshop CS6 软件后,执行 Windows 桌面上的"开始"|"程序"|Adobe Photoshop CS6 菜单命令,或者双击桌面上的 Photoshop CS6 快捷图标,即可启动并进入 Photoshop CS6 软件主界面,如图 5-1 所示。

图 5-1　Photoshop CS6 软件主界面

Photoshop CS6 软件主界面主要包括菜单栏、工具选项栏、工具箱、图像窗口、控制面板等。

1. 菜单栏

Photoshop CS6 的菜单栏如图 5-2 所示。

图 5-2　菜单栏

每个菜单中都包含一系列命令，单击一个菜单即可打开该菜单，选择菜单中的一个命令即可执行该命令。下拉菜单中的命令如果显示为黑色，表示此命令目前可用，如果显示为灰色，则表示此命令目前不可用。在文档窗口的空白处，在一个对象或面板上右击，可以显示对应的快捷菜单。

2. 工具箱

工具箱位于操作界面的左侧，单击工具箱左上角的两个三角形图标，即可以进行两种形式之间的切换，Photoshop CS6 的工具箱如图 5-3 所示。

图 5-3　Photoshop CS6 的工具箱

Photoshop CS6 的工具箱中包含了用于创建和编辑图像的各种工具按钮。每组工具中当工具图标右下角有一个三角形时，表示该项目中还有多个隐藏的工具。用鼠标右击该工具按钮，就可以与弹出工具组中的其他工具进行切换。将鼠标移动到工具按钮上并稍停片刻，就会显示工具的名称，括号内的字母即为该工具的快捷键。

在工具箱的上面部分为编辑图像用的工具，在下面部分还包括了"前景色/背景色控制"工具■、"以快速蒙版模式编辑/以标准模式编辑"工具■及"更改屏幕模式"工具■。

"前景色/背景色控制"工具用于设定前景色和背景色，单击色彩控制框，将出现"拾色器"对话框，如图5-4所示。用户可以从中选取颜色作为前景色和背景色。单击 (交换)按钮或按X键，则可以对前景色和背景色进行互换。拾色器也可对素材中的已有色彩进行吸取，如图5-5所示，用吸管吸取向日葵花瓣上某一处的色彩，则拾色器的颜色也被自动选择成相对应的同一种颜色。

图5-4 "拾色器"对话框

图5-5 吸取图片颜色

"以快速蒙版模式编辑/以标准模式编辑"按钮其实是一个切换按钮，单击即可在两种状态下切换，"标准模式"可以使用户脱离快速蒙版状态；"快速蒙版模式"允许用户轻松地创建、观察和编辑选择区域。按Q键可在这两种状态中进行切换。

更改屏幕模式中包括3种模式，直接单击按钮即可切换，或在按钮上按住鼠标左键不放，将出现如图5-6所示的选项。

图5-6 更改屏幕模式

- 标准屏幕模式：默认状态下的模式。
- 带有菜单栏的全屏模式：能够将可用的屏幕全部扩充为使用区域。
- 全屏模式：同样能将可用的屏幕全部扩充为使用区域。但不包括"开始"菜单。

3. 工具选项栏

工具选项栏是用来设置工具的选项，它会随着所选工具的不同而变换选项内容。在使用工具箱中的工具进行图像处理时，工具选项栏会出现当前使用工具的相应参数，可以根据自己的需要设置工具的具体参数。图 5-7 所示为"椭圆工具"的工具选项栏。

图 5-7　"椭圆工具"的工具选项栏

4. 控制面板

Photoshop CS6 中，控制面板是非常重要的组成部分，它灵活好用，包含多个面板，在"窗口"菜单中选择需要的面板将其打开。默认情况下，面板以选项卡的形式成组出现在主窗口右侧。面板能够控制各种参数的设置，而且设置起来非常直观，并且颜色的选择以及显示图像处理的过程和信息也在控制面板中体现，如图 5-8 所示。

图 5-8　面板

控制面板左侧的按钮是一些隐藏的控制面板，单击后即可显示出来，如图 5-9 所示。

单击面板组右上角的 ▓(折叠)按钮，可以将面板折叠为图标状；单击面板右上角的 ▓(展开)按钮，可以将其展开回面板组。拖动面板边界，可以调整面板组的宽度。

选中一个面板标签，将其从面板组拖动至窗口的空白位置处，再释放鼠标，即可将其

移出面板组，成为浮动面板。

图 5-9　隐藏的"历史记录"和"字符"等面板

将一个面板标签拖动到另一个面板的标题栏上，当出现蓝色框时释放鼠标，就可以将它与目标面板组合。

将光标放在面板标签上，将其拖动至另一个面板下，当两个面板的连接处显示为蓝色时释放鼠标，可以链接两个面板，链接的面板可以同时折叠或移动。

如果面板的右下角有 ▥(调整)按钮，则拖动该按钮可以调整该面板的大小。单击面板右上角的 ▼≡(菜单)按钮，可以打开面板菜单，菜单中包含了与当前面板相关的各种命令。

在一个面板的标题栏上右击，在弹出的快捷菜单中选择"关闭"命令，可以关闭该面板；执行"关闭选项卡组"命令，可以关闭该面板组。对于浮动面板，可单击它右上角的 ✖(关闭)按钮将其关闭。用户可以在需要时打开面板，不需要时将其隐藏，以便节省窗口空间。

5. 图像窗口

当同时打开多个图像时，各个图像窗口会以选项卡的形式展示(与浏览器选项卡类似)。用户单击其中一个图像文档，就会将此图像文档置于工作窗口，也可通过按 Ctrl+Tab 组合键或者 Ctrl+Shift+Tab 组合键进行各个窗口的切换。

6. 状态栏

状态栏可以提供当前文件的显示比例、文档大小、当前工具、暂存盘大小等提示信息。

7. 程序栏

程序栏位于 Photoshop 软件主界面的顶部。其左侧的按钮可用于打开 Bridge、MiNi Bridge，调整窗口显示比例，显示标尺、参考线和网格，以及按照不同的方式排列文档；右侧的按钮可用于切换工作区，将窗口最大化、最小化和关闭。

8. 标题栏

标题栏用于显示文档名称、文件格式、窗口缩放比例和颜色模式等信息。如果文档包含多个图层，还会显示当前工作图层的名称。

5.2 Photoshop CS6 的常用图像处理技术

Photoshop CS6 提供了许多图像处理技术，常用的图像处理技术包括修改图像尺寸和分辨率、裁剪、修复、选择、图层、调色等。

5.2.1 修改图像尺寸和分辨率

要想修改图像的像素大小、打印尺寸和分辨率，可以使用"图像大小"对话框来进行设置。

位图图像在高度和宽度方向上的像素总量称为图像的像素大小。图像的分辨率由打印在纸上的每英寸像素(ppi)的数量决定。

更改图像打印尺寸和分辨率的操作如下。

(1) 执行"图像"|"图像大小"菜单命令，打开"图像大小"对话框，如图 5-10 所示。

图 5-10 "图像大小"对话框

(2) 更改打印尺寸或图像分辨率(或同时更改两者)：如果只更改打印尺寸或只更改分辨率，并且要按比例调整图像中的像素总量，则一定要选中"重定图像像素"复选框，然后在下方的下拉列表框中选取插值方法。如果要更改打印尺寸和分辨率而又不更改图像中的像素总数，则应取消选中"重定图像像素"复选框。"重定图像像素"复选框下面选取插值方法的下拉列表框中有如下选项。

- 邻近(保留硬边缘)："邻近"方法速度快但精度低。
- 两次线性：对于中等品质方法使用两次线性插值。
- 两次立方(适用于平滑渐变)："两次立方"方法速度慢但精度高，可得到最平滑的色调层次。
- 两次立方较平滑(适用于扩大)：放大图像时，建议使用"两次立方(较平滑)"。
- 两次立方较锐利(适用于缩小)：缩小图像时，建议使用"两次立方(较锐利)"。
- 两次立方(自动)：适用于一般的两次立方方式插值。

(3) 如果要保持图像当前的宽高比例，应选中"约束比例"复选框。更改高度时，该选项将自动更新宽度。

(4) 在"文档大小"选项组中可以输入新的高度值和宽度值。也可以选取一个新的度量单位。

(5) 在"分辨率"文本框中输入一个新值。如果需要，可选取一个新的度量单位。

如果要恢复"图像大小"对话框中显示的原始值，可按 Alt 键，然后单击"复位"按钮(原"取消"按钮所在位置)。

5.2.2 图像裁剪

对图像的裁剪主要是为了删除图像多余的部分，使图像整体画面构图更完美。"裁剪工具"可以针对选区的框型裁剪，也可以对图像进行自定义裁剪，重新定义画布的大小，同时，用户也可以对图像素材进行具体尺寸的精确裁剪。

1. "裁剪命令"

(1) 创建一个选区，选取要保留的图像部分。如果未创建选区，则无法进行下一步操作。

(2) 执行"图像"|"裁剪"菜单命令，即可对选区以外的部分进行裁切，结果如图 5-11 所示。

图 5-11 执行"裁剪"命令后的效果

2. 裁剪工具的使用

(1) 单击 (裁剪工具)按钮，在图像中要保留的部分上拖动，以便创建一个选框。选框不必十分精确，可在后续进一步调整，如图 5-12 所示。

(2) 可以调整裁切选框。将鼠标指针移到裁剪框上，即可进行调整。

如要将选框移动到其他位置，将指针放于框内并拖曳即可。

如果要改变选框大小，则移动鼠标，使指针指向选框边界处，指针样式改变后，拖动至合适位置即可。如果要在改变选框大小的同时约束比例，应在拖动的同时按住 Shift 键。

如果要旋转选框，可将指针放在选框边界外(待指针变为弯曲的箭头)并拖移。

图 5-12 创建裁剪框

(3) 按 Enter 键，或单击选项栏中的"提交"按钮，或在裁切选框内双击，即可完成裁剪。若要取消裁切操作，可按 Esc 键，或单击选项栏中的"取消"按钮 ◯；也可在待处理图像上右击，在弹出的快捷菜单中选择"取消"命令，效果如图 5-13 所示。

图 5-13 调整后的裁剪效果

5.2.3 图像修复

Photoshop 中的修复工作主要通过局部修复工具组(污点修复画笔工具、修复画笔工具、修补工具和红眼工具)和图章工具组(仿制图章工具、图案图章工具)完成。

1. 污点修复画笔工具

污点修复画笔工具是 Photoshop 中处理照片常用的工具之一，污点修复画笔工具可以快速移除照片中的污点和其他不理想部分。污点修复画笔工具的具体使用方法如下。

(1) 单击工具箱中的污点修复画笔工具按钮，此时显示工具选项栏，如图 5-14 所示。

图 5-14　污点修复画笔工具选项栏

(2) 在选项栏中选取一种画笔大小。通常我们选择比要修复的区域稍大一点的画笔最为适合。

(3) 在选项栏的"模式"菜单中选取混合的模式，如图 5-15 所示，选择"替换"可以在使用柔边画笔时保留画笔描边的边缘处的杂色、胶片颗粒和纹理。

(4) 在选项栏中选取一种"类型"选项。

"近似匹配"：使用选区边缘周围的像素来查找要用作选定区域修补的图像区域。如果此选项的修复效果不能令人满意，可以还原修复，并尝试"创建纹理"选项。

图 5-15　设置模式

"创建纹理"：使用选区中的所有像素创建一个用于修复该区域的纹理。如果纹理不起作用，可以再次拖过该区域。

"对所有图层取样"：可从所有可见图层中对数据进行取样。如果取消选中"对所有图层取样"复选框，则只从当前图层中取样。

(5) 单击要修复的区域，或单击并拖动，以修复较大区域中的不理想部分。

2. 修复画笔工具

修复画笔工具主要选取图像中的相关部位的样本像素来对修复区域进行绘画，适合修复大片区域的污点，实际应用中常用于修复污损的照片等。修复画笔工具还可将样本像素的纹理、光照、透明度和阴影与所修复的像素进行匹配，从而使修复后的像素不留痕迹地融入图像的其余部分。

修复画笔工具的具体使用方法如下。

(1) 单击工具箱中的修复画笔工具按钮，显示工具选项栏，如图 5-16 所示。

图 5-16　修复画笔工具选项栏

(2) 单击选项栏中的"画笔"下拉按钮，并在下拉面板中设置画笔选项。

(3) 模式：指定混合模式。选择"替换"可以在使用柔边画笔时，保留画笔描边的边缘处的杂色、胶片颗粒和纹理。

(4) 源：指定用于修复像素的源。"取样"可以使用当前图像的像素，而"图案"可以使用某个图案的像素。如果选择了"图案"，可从"图案"面板中选择一个图案。

(5) 对齐：连续对像素进行取样，即使释放鼠标按钮，也不会丢失当前取样点。如果取

消选中"对齐"复选框，则会在每次停止并重新开始绘制时，使用初始取样点中的样本像素。

(6) 样本：从指定的图层中进行数据取样。要从当前图层及其下方的可见图层中取样，请选择"当前和下方图层"。要仅从当前图层中取样，请选择"当前图层"。要从所有可见图层中取样，请选择"所有图层"。要从调整图层以外的所有可见图层中取样，请选择"所有图层"，然后单击"取样"弹出式菜单右侧的"忽略调整图层"图标。

可通过将指针定位在图像区域的上方，然后按住 Alt 键并单击，来设置取样点。

综上所述，污点修复画笔的工作方式与修复画笔的异同如下。

相同点：使用图像或图案中的样本像素进行绘画，并将样本像素的纹理、光照、透明度和阴影与所修复的像素相匹配。

不同点：修复画笔需指定样本点，污点修复画笔不要求指定样本点，而是从修复区域的周围自动匹配取样；污点修复画笔宜修复小面积污点，修复画笔宜修复大片面积污迹。

3. 修补工具

修补工具是将图像中其他区域的像素用于修补选中的区域，也是将样本像素的纹理、光照和阴影与源像素进行匹配。

修补工具的具体使用方法如下。

(1) 单击工具箱中的修补工具按钮，显示工具选项栏，如图 5-17 所示。

图 5-17 修补工具选项栏

(2) 用户使用选项栏左侧的 4 个按钮可调整创建选区，然后将选区拖放到要复制的区域上，那么先选择区域上的图像将替换原选区上的图像。

(3) 使用样本像素修复区域。用户将鼠标指针置于选区内，然后按以下任一方法操作。

如果在选项栏中选择"源"，可将选区边框拖动到想要从中进行取样的区域。释放鼠标按钮时，原来选中的区域被使用样本像素进行修补。

如果在选项栏中选择"目标"，可将选区边界拖动到要修补的区域。释放鼠标按键时，将使用样本像素修补新选定的区域。

(4) 从选项栏的"图案"调板中选择一个图案。

4. 红眼工具

红眼工具主要用于去除人像或动物照片中的红眼效果，同时也可以去除用闪光灯拍摄的动物照片中的白色或绿色反光。红眼工具的具体使用方法如下。

(1) 单击工具箱中的红眼工具按钮，显示红眼工具选项栏，如图 5-18 所示。

图 5-18 红眼工具选项栏

(2) "瞳孔大小"选项可以增大或减小受红眼工具影响的区域。"变暗量"选项可以设置校正的暗度。

(3) 设置完毕后，在照片中红眼的部分拖动鼠标，即可消除人像或动物的红眼。

5. 仿制图章工具

仿制图章工具主要用于将图像的一部分绘制到同一图像的另一部分或绘制到具有相同颜色模式的其他打开的图像的另一部分。用户也可以将一个图层的一部分仿制到另一个图层。仿制图章工具对于复制对象或移去图像中的缺陷作用较大。仿制图章工具的具体使用方法如下。

(1) 单击仿制图章工具按钮，此时弹出工具选项栏，如图 5-19 所示，仿制图章工具的相关属性意义如下。

图 5-19　仿制图章工具选项栏

- "画笔"：在下拉列表中可选择任意一种画笔样式，并可对选择的画笔进行编辑。
- "模式"：在下拉列表中可设置复制生成图像与在底图的混合模式，还可设置其不透明度、扩散速度和喷枪效果。
- "对齐"：连续对像素进行取样，即使释放鼠标按钮，也不会丢失当前取样点。若取消选中"对齐"复选框，则会在每次停止并重新开始绘制时，使用初始取样点中的样本像素。
- "样本"：从指定的图层中进行数据取样。要从当前图层及其下方的可见图层中取样，请选择"当前和下方图层"；要仅从当前图层中取样，请选择"当前图层"；要从所有可见图层中取样，请选择"所有图层"；要从调整图层以外的所有可见图层中取样，请选择"所有图层"，然后单击"取样"弹出式菜单右侧的"忽略调整图层"图标。

(2) 用户可将指针放置在任意打开的图像中，然后按住 Alt 键并单击，来设置取样点。

(3) 如图 5-20 所示，用图章工具仿制位于最中间的花朵，并向左上方拖移，被仿制成功的图形部分与所取的原图部分完全一致。

图 5-20　仿制部分图像

在设置取样点作为仿制源时，可在"仿制源"面板中进行设置，如图 5-21 所示。最多可以设置 5 个不同的取样源。"仿制源"调板将存储样本源，直到关闭文档为止，其中各项的含义如下所示。

- 仿制源：要选择所需样本源，应单击"仿制源"调板中的仿制源按钮。包括了 5 个仿制源按钮，表示最多可以设置 5 个不同的样本源，如图 5-22 所示。单击按钮即可在左下方显示出样本源所在的文件。

图 5-21 "仿制源"面板

图 5-22 添加的 5 种样本源

- 位移：要缩放或旋转所仿制的源，可输入 W(宽度)或 H(高度)的值，或输入旋转角度△。
- 显示叠加：要显示仿制的源的叠加，应选中"显示叠加"复选框，并在下面的区域中指定叠加选项。

6. 图案图章工具

图案图章工具主要是将 Photoshop 自带的图案或定义的图案填充到图像中(也可在创建选择区域进行填充)。图案图章工具取样时不用按住 Alt 键，其工具选项栏如图 5-23 所示。

图 5-23 图案图章工具选项栏

(1) "图案"：在其下拉列表框中包含 Photoshop 自带的图案，用户可选择其中一个图案，然后在图像中拖动鼠标，即可复制图案图像。

(2) "印象派效果"：使复制的图像具有类似于印象派艺术画的效果。

(3) "对齐"复选框：当勾选时，无论在拖动过程中停顿多少次，产生的复制对象始终是对齐的；不勾选时，在拖动过程中断后，产生的复制就无法按最初的顺序排列。

5.2.4 图像选择

"选择"菜单中主要包含 Photoshop 中的一些选区相关命令(包括"全部""反向""取消选择""重新选择"等)，是用户在需要对图像中的局部进行处理前需要选择创建的一个区域，这个区域指定了用户需要操作的范围。

1. 选框工具

选框工具中包含矩形选框工具、椭圆选框工具、单行选框工具和单列选框工具。在实际使用中，应根据需要，在选框工具中选择适合的工具。

(1) 矩形选框工具用于创建矩形的选区，选区以虚线的形式显示，在默认状态下，只要拖动鼠标，即可创建矩形选区。此外，用户还可以创建固定比例和固定大小的选区。

固定比例的选区绘制方法是，在单击矩形选框工具后，在其工具选项栏中单击"样式"下拉按钮，再选择"固定比例"选项，然后在"宽度"和"高度"文本框中输入比例值，

这样在绘制矩形选区时，就能绘制出设定比例大小的选框。

固定大小的选区绘制方法与上述方法类似。

(2) 椭圆选框工具用于选取圆形或椭圆形选区的工具，操作方法与矩形选框工具类似。

(3) 单行选框工具和单列选框工具经常用于对齐图像或描边，用户只需在工具箱中选取单行选框工具或单列选框工具，然后在图像窗口单击即可，主要参数有新(建)选区、添加到选区、从选区中减去、与选区交叉、羽化等。

2. 套索工具

套索工具主要用于不规则图像或者手绘线段的选择，它包括套索工具、多边形套索工具和磁性套索工具3种。

1) 套索工具

用户可以选取不规则形状的曲线区域。其方法如下。

(1) 在工具箱中单击套索工具按钮，也可在工具选项栏中设置参数。

(2) 在图像窗口中，拖动鼠标选取需要选定的范围，当鼠标指针回到选取的起点位置时释放鼠标，这样即可完成选区的绘制，如图5-24所示。但是，套索工具因为是用鼠标手动绘制，所以绘制出来的线条比较不规则。

图5-24 套索工具绘制选区效果

2) 多边形套索工具

它用于做有一定规则的选区，它可以选择不规则形状的多边形区域，具体的使用方法如下。

(1) 在工具箱中单击多边形套索工具按钮，如果工具箱中没有显示多边形套索工具，用鼠标右键长按套索工具，这时会出现套索工具组，选择多边形套索工具即可。然后将鼠标指针移到图像窗口中，确定好绘制起点。

(2) 确定绘制起点后，单击鼠标左键，然后将鼠标指针移动到下一转折点单击。当确定好全部的选取范围并回到开始点时，光标右下角出现一个小圆圈，然后单击，即可完成选取操作，如图5-25所示。

3) 磁性套索工具

磁性套索工具是相对比较精确的选区工具，在绘制过程中会出现自动跟踪的线，这条线总是走向颜色与颜色边界处，边界越明显磁力越强，将首尾连接后可完成选择，一般用

于颜色与颜色差别比较大的图像选择。其具体使用方法如下。

图 5-25　使用多边形套索工具

（1）在工具箱中单击磁性套索工具按钮，如果工具箱中没有显示磁性套索工具，用鼠标右键长按套索工具，这时会出现套索工具组，选择磁性套索工具即可。

（2）移动鼠标指针至图像窗口中，单击确定绘制起点，然后沿着要选取的物体边缘移动鼠标指针。当选取终点回到起点时，光标右下角会出现一个小圆圈，此时单击，即可完成选取操作。

磁性套索工具的选项栏如图 5-26 所示，其中的选项说明如下。

图 5-26　磁性套索工具的选项栏

- "羽化"：取值范围为 0~250 像素之间，设置此功能主要是在选取范围的边缘产生渐变的柔和效果。用户也可以设置反向羽化，在选项面板里单击"选择"，在下拉菜单里选择"反向"即可，这样就会将选区以外的部分羽化。
- "消除锯齿"：选中此复选框后，对选区范围内的图像做处理时，可使边缘较为平顺。此项在矩形选框工具中是不可选的。
- "宽度"：用于设置磁性套索工具选取时的探查距离，数值越大探查范围越大。
- "对比度"：用来设置套索的敏感度，其数值在 1%~100% 之间，数值大可用来探查对比锐利的边缘，数值小可用来探查对比较低的边缘。
- "频率"：用来指定套索边节点的连接速度，其数值在 1~100 之间，数值越大选取外框速度越快。
- "光笔压力"：用来设置绘图板的画笔压力。该项只有安装了绘图板和驱动程序后才变为可选。

3. 魔棒工具

魔棒工具主要用于选择出颜色相同或相近的区域。它是一种比较快捷的抠图工具，对于一些分界线比较明显的图像，通过魔棒工具可以很快速地将图像抠出，魔棒的作用是可以知道你单击的那个地方的颜色，并自动获取附近区域相同的颜色，使它们处于选择状态。如图 5-27 所示，选择魔棒工具后在白色背景区域单击鼠标，这样选区和蚂蚁线就出现了。

然后按下 Delete 键(删除背景)，再按下 Ctrl+D 键(取消选区)，这样就能实现抠图的效果，如图 5-28 所示。

图 5-27　魔棒工具选中白色背景效果

图 5-28　删除背景后的效果

魔棒工具使用工具选项栏上输入的容差值来制作选区。当"连续"复选框处于选中状态时，单击图像内任一位置，程序会检查受单击处周围的像素，若其颜色值在容差范围内，则这一范围可以被包括在选区内。若超出容差范围值，则不被选中，通常容差值大小和选取范围大小是成正比的。用魔棒工具选择选区的操作方法如下。

(1) 在工具箱中单击魔棒工具按钮 ，如果工具箱中没有显示魔棒工具，用鼠标右键长按快速选择工具，这时会出现快速选择工具框，选择魔棒工具即可。用户还可以通过工具选项栏设定颜色的近似范围。

(2) 在工具选项栏中设置相关的参数，如图 5-29 所示，其中的参数或选项说明如下。

图 5-29　魔棒工具的选项栏

- "容差"：用来确定选取时颜色比较的容差值，单位为像素，取值范围在 0～255 之间，值越小，选取范围的颜色越接近，相应的选取范围也越小。
- "消除锯齿"：选中此复选框后，可使边缘较为平滑。
- "连续"：选中此复选框后，在容差值范围内的像素检测会遍及整幅图像；如果不勾选此项，则只检测单击处的邻近区域。
- "对所有图层取样"：选中此复选框后，对所有图层均起作用，即可以选取所有图层中相近的颜色区域。

(3) 单击图像中要选择的颜色值所在区域即可。

4. 快速选择工具

用户使用快速选择工具，能利用可调整的圆形画笔笔尖快速绘制选区。拖动时，选区会向外扩展，并自动查找和跟随图像中定义的边缘。具体操作如下。

(1) 在工具箱中单击快速选择工具按钮 ，此时鼠标指针变为 形状。

(2) 在工具选项栏中设置工具的属性参数，其中各项参数的含义如下。

- "新建选区"：是在未选择任何选区的情况下的默认选项，创建初始选区后，此选项将自动更改为"添加到选区"按钮。

- "添加到选区"：选中此项，在图像中单击，即可将当前选区添加到原选区中。
- "从选区减去"：选中此项，在图像中单击区域，即可从当前选区中减去。
- ：此下拉列表框用来更改快速选择工具的画笔笔尖大小，单击选项栏中的画笔下拉列表并输入像素大小或移动"直径"滑块。使用"大小"弹出下拉列表，使画笔笔尖大小随钢笔压力或光笔轮而变化。
- "自动增强"：选中此复选框可减少选区边界的粗糙度和块效应。"自动增强"功能自动将选区向图像边缘进一步流动并应用一些边缘调整，也可以通过在"调整边缘"对话框中使用"平滑""对比度"和"半径"选项手动应用这些边缘调整。

(3) 在要选择的图像部分中绘画。选区将随着绘画而增大。如果更新速度较慢，应继续拖动以留出时间来完成选区上的工作。在形状边缘的附近绘画时，选区会扩展，以跟随形状边缘的等高线。

如果停止鼠标拖动的操作，而是改用在附近区域位置单击或拖动，选区将增大，也就是包含单击的新区域。Photoshop 中的快速选择工具常用于抠图，它是一种简便且容易掌握的技能。

5. 通过色彩范围创建选区

魔棒工具和快速选择工具都是非常有用的工具，但是通过目测来划分颜色选区是不准确的。因此，Photoshop CS6 提供了更好的"色彩范围"命令工具，"色彩范围"命令的使用方法如下。

(1) 打开一幅图像，执行"选择"|"色彩范围"菜单命令，即可打开"色彩范围"对话框，如图 5-30 所示。

图 5-30 "色彩范围"对话框

(2) 此对话框的各个选项可对选取范围实现精确的调整，在"选择"下拉列表框中，可以选择一种颜色范围的方式，如默认的"取样颜色"，选中此项，就可以采用吸管工具来确定选取的颜色范围，方法是把鼠标指针移动到图像窗口，单击鼠标左键，即可选取一定的颜色范围，其他还有红、绿、蓝、高光等选项。

(3) 与魔棒工具类似，我们可以设置相关的颜色容差，只需拖动滑块即可，图像选取范围的变化会在其下的预览框中显示出来。

(4) 预览框下方有两个单选按钮，分别是"选择范围"和"图像"，若选中"选择范围"

单选按钮,在预览框中则只会显示被选取的范围,若选中"图像"单选按钮,在预览框中则会显示整幅图像,如图 5-31 所示。

图 5-31　显示选择范围

(5) 若要对选取的范围进行进一步处理,如进行加选或减选操作时,可使用"色彩范围"对话框中的"添加到取样"按钮和"从取样中减去"按钮。

(6) 使用该对话框中的"反相"复选框,可实现对选取范围的反选功能,与"选择"菜单中的"反向"命令功能相同。

(7) 在"选区预览"下拉列表框中,可以选择一种选区在图像窗口中的显示方式,包括"无""灰度""黑色杂边""白色杂边""快速蒙版"等,如图 5-32 所示。

图 5-32　选中的部分

(8) 设置完成后,单击"确定"按钮,即可完成范围的选取。

5.2.5 图层的应用

Photoshop 中的图层，简单来说，就是将图像的各个部分放在不同的图层上，每个图层上除了有图像的地方，其他区域是透明的，当每个图层上的图像元素都绘制好后，将所有图层叠放在一起，就形成了一幅完整的图像。用户在对一个图层进行操作时是独立的，丝毫不影响其他图层。

用户对图层的编辑处理通常可通过图层菜单中的命令来实现，但大多会使用"图层"面板进行操作。当"图层"面板没有显示时，用户可以通过执行"窗口"|"图层"菜单命令进行显示。"图层"面板上的各选项含义如下。

- 图层混合模式 正常 ：在此下拉列表框中可以选择不同图层混合模式，来决定这一图层图像与其他图层叠合在一起的效果。
- 不透明度 不透明度:100% ：用于设置图层总体不透明度。当切换作用图层时，不透明度显示也会随之切换为当前作用图层的设置值。
- 锁定透明像素 ：用来锁定当前图层的透明区域，使透明区域不能被编辑。
- 锁定图像像素 ：单击此按钮，将使当前图层和透明区域不能被编辑。
- 锁定位置 ：单击此按钮，将使当前图层不能被移动。
- 锁定全部 ：单击此按钮，将使当前图层或序列完全被锁定。
- 设置图层的内部不透明度 填充:100% ：用于设置图层的内部不透明度。

在"图层"面板的下方有一排按钮，从左至右依次为：链接图层、添加图层样式、添加蒙版、创建新组、创建新的填充或调整图层、创建新的图层和删除图层。

- 链接图层 ：单击此按钮可以将两个或两个以上的图层进行链接，链接后的图层可以同时进行移动、旋转、变换等操作。
- 添加图层样式 fx ：单击此按钮可以打开一个菜单，从中选择一种图层样式，以应用于当前所选图层。
- 添加蒙版 ：单击此按钮将在当前图层上创建一个蒙版。
- 创建新的填充或调整图层 ：单击此按钮可以打开一个菜单，从中创建一个填充图层或者调整图层。
- 创建新组 ：单击此按钮，将新建一个文件夹，可放入图层。
- 创建新图层 ：单击此按钮，将在当前层的上面创建一个新层。
- 删除图层 ：单击此按钮可以将当前所选图层删除，或者拖动图层到该按钮上，也可以删除图层。

除上述按钮外，在"图层"面板中还会有一些显示图层当前状态的图标，其具体含义如下。

- 图层名称 图层2 ：在图层中定义出不同的名称以便区分，如果在建立图层时没有命名，Photoshop 会自动依次定名为"图层 1""图层 2"，依此类推。
- 图层缩览图 ：显示当前图层中图像的缩览图，通过它可迅速辨识每一个图层。
- 眼睛图标 ：用于显示或隐藏图层。单击眼睛图标，可以切换显示或隐藏状态。
- 图层链接 ：前面讲到了"链接图层"按钮，单击此按钮后，将在图层名称后显

示链接的图标。

对图层操作时，一些常用的控制命令，如新建、复制、删除图层等可以通过"图层"面板菜单中的命令来完成。

1. 创建图层

创建图层的方法有 3 种。

(1) 单击"图层"面板上的 ![按钮] (创建新图层)按钮，可在当前图层的上面创建一个新图层，双击图层操作面板上图层的名字可以将其重命名。

(2) 执行"图层"|"新建"|"图层"菜单命令，将弹出"新建图层"对话框，可在"新建图层"对话框中设置图层名称，及完成其他几项设置。

(3) 通过粘贴图像创建新图层，即向某一层中直接粘贴剪贴板的图像时，这幅图像将会在该层上面形成一个新的图层。如果粘贴之前在原有的层上没有选区，则剪贴板的图像会位于整个新层的中央，如果在原来的层上有选区，则剪贴板的图像会位于选区的中央。

2. 删除图层

删除图层的方法有 3 种。

(1) 选择所要删除的图层，将其拖到图层右下角的 ![按钮] (删除图层)按钮，即可删除此图层。

(2) 选中所要删除的图层后，单击 ![按钮] (删除图层)按钮，此时弹出询问对话框，单击"是"按钮即可删除图层。

(3) 在"图层"面板菜单中，包含"删除图层"和"删除链接图层"两种删除图层命令，其意义分别为删除当前图层、删除具有链接关系的图层和删除所有隐藏的图层。

3. 移动图层

要移动图层中的图像，可以使用移动工具来移动。如果是要移动整个图层内容，只需将要移动的图层设为作用层，然后用移动工具，就可以移动图像；如果是要移动图层中的某一块区域，则必须先选取要移动的区域，再使用移动工具进行移动。

4. 复制图层

复制图层的方法有两种。

(1) 将要复制的图层拖到 ![按钮] (创建新图层)按钮上，即可复制图层，图层名称为原图层名后面加上"副本"，按快捷键 Ctrl+J 也可实现图层复制。

(2) 选择要复制的图层，通过右键快捷菜单的"复制图层"命令，或执行"图层"|"复制图层"菜单命令，弹出"复制图层"对话框，在"为"文本框中设置新图层的名称。在"文档"下拉列表框中选择将新图层复制到哪个文档中，默认为原图层所在的文档，"复制图层"对话框如图 5-33 所示。

5. 调整图层叠放顺序

调整图层叠放顺序的方法有两种。

(1) 先选定要调整次序的图层，再执行"图层"|"排列"菜单命令来调整图层次序。

(2) 在"图层"面板中选择要调整次序的图层，然后拖动鼠标至适当的位置，也可以完成图层的次序调整。

图 5-33 "复制图层"对话框

6. 图层的链接

我们将相关的图层链接到一起，可以将某些操作同时应用于具有链接关系的图层。链接图层的方法是：在"图层"面板中选定要链接的多个图层，单击"图层"面板下方的 (图层链接)按钮，即可完成链接。

如果要取消图层的链接，则单击该图层操作状态区域的 (图层链接)图标，使其消失，即表明已取消了该图层与当前图层的链接关系。

7. 图层的合并

一些不必拆分的图层可以合并到一起，使操作简便，同时也可以节省磁盘空间。图层的合并主要通过菜单命令来完成，打开"图层"面板菜单，单击其中的合并命令即可，合并的方式包括以下几种。

(1) "向下合并"：用来把当前图层与其下边的图层合并，合并后新图层的名称为下边图层的名称。

(2) "合并可见图层"：将所有可见图层合并，即所有带 (眼睛)图标的图层合并。合并后的名称也为当前图层的名称。

(3) "拼合图像"：合并所有的图层，包括可见和不可见图层。合并后的图像将不显示那些不可见的图形。

8. 图层组

"图层组"是将多个图层组成为一组，在图层组中的图层关系比链接的图层关系更紧密，基本与图层接近。

用户通过执行"图层"|"新建"|"图层组"菜单命令，在弹出的"新建组"对话框中，设置组名称等选项后，单击"确定"按钮，这样在"图层"面板中就会出现一个文件夹图标，然后将需要放入组中的图层拖进文件夹即可。

对图层组的其他操作与对图层的操作基本相同，所不同的是，不能直接对图层组套用图层样式。另外，当删除图层组时，系统会弹出询问对话框，如图 5-34 所示。单击"组和内容"按钮，则删除图层组及其中的图层；单击"仅组"按钮，只删除图层组；单击"取消"按钮则取消删除。

图 5-34 删除图层组询问对话框

9. 使用图层样式

用户利用图层样式，可以直接制作不同形状却具有相同样式的对象。图层样式的使用方法如下。

(1) 打开一幅图像，再选中要应用图层样式的图层。

(2) 执行"图层"|"图层样式"菜单命令，弹出子菜单，如图 5-35 所示。或者单击"图层"面板中的 按钮，如图 5-36 所示。用户也可双击图层弹出对话框。

图 5-35　"图层样式"命令

图 5-36　"图层"面板中的命令

(3) 打开"图层样式"对话框后，可在对话框中设置投影效果的参数。

(4) 完成设置后，单击"确定"按钮，即可得到相应的样式效果。

10. 图层蒙版

图层蒙版是不同于 Alpha 通道和快速蒙版的另一种蒙版，图层蒙版的作用是根据蒙版中颜色的变化，使其所在层图像的相应位置产生透明效果。

图层中与蒙版的白色部分相对应的图像不产生透明效果；与蒙版的黑色部分相对应的图像完全透明；与蒙版灰色部分相对应的图像根据其灰度产生相应程度的透明效果。

图层蒙版可以控制当前图层中的不同区域如何被隐藏或显示。通过修改图层蒙版，可以制作各种特殊效果，而实际上并不会影响该图层上的图像。

图层蒙版的使用方法如下。

(1) 打开两幅图像文件，执行"选择"|"全部"菜单命令，再执行"编辑"|"拷贝"菜单命令。

(2) 回到另一个文件，执行"编辑"|"粘贴"菜单命令，将该图像文件当前图层复制到另一文件中，如图 5-37 所示。

(3) 按住 Ctrl 键，在"图层"面板中单击"图层 1"缩览图，此时图像窗口中出现一个与"图层 1"中的花外轮廓相同的花形选区。

(4) 单击"图层 1"左侧的 眼睛图标，将该层隐藏。选中"图层 2"，单击"图层"面板中的 按钮，利用当前选区创建一个蒙版，如图 5-38 所示。

图 5-37 将图像组合在一起

图 5-38 创建蒙版

5.2.6 图像调色

Photoshop 中提供了丰富的色彩校正工具，充分利用这些工具可实现对图像的各种色彩校正及色彩改变。在"图像"|"调整"子菜单中包含多种色彩调整命令，如色彩平衡(调整色彩在图像中的混合效果)、亮度/对比度(即调整图像的亮度和对比度)、色相/饱和度(即调整图像的色彩颜色、色彩纯度、黑白颜色的百分量)等。

1. 调整图像的亮度/对比度

亮度/对比度的调整主要针对灰暗的图像进行操作调整，使照片经过调整后能够更加明亮并且色彩对比更为明显。亮度、对比度的调整主要是通过"色阶"和"曲线"两个常用工具进行的。

1) 色阶

执行"图像"|"调整"|"色阶"菜单命令，打开"色阶"对话框，如图 5-39 所示。

图 5-39 "色阶"对话框

(1) 在"通道"下拉列表框中选择 RGB，则调整对所有通道起作用；选择红、绿、蓝，则对单一通道起作用。

(2) 在"输入色阶"这个选项位置，用户可以直接输入数值，或拖动下面的滑块进行调整。左侧文本框中的数值可增加图像暗部的色调，原理是将图像中亮度值小于该数值的所有像素都变成黑色；中间文本框中的数值可调整图像的中间色调，数值小于 1 时中间色调

变暗，大于 1 时中间色调变亮；右侧文本框中的数值可增加图像亮部的色调，它会将所有亮度值大于该数值的像素都变成白色。一幅色调好的图像，"输入色阶"的上述 3 个滑块对应处都应有较均匀的像素分布。

(3) "输出色阶"主要是限定图像输出的亮度范围，它会降低图像的对比度。左侧文本框中的数值可调整亮部色调；右侧文本框中的数值可调整暗部色调。

(4) "吸管工具"：从左至右依次为黑色、灰色和白色吸管，单击其中一个吸管后，将鼠标指针移至图像区域，会变成相应的吸管形状。黑色吸管使图像变暗；白色吸管使图像变亮；灰色吸管使图像的色调重新调整分布。图 5-40 所示为一幅色阶调整后的图像对比。

图 5-40 原图与色阶调整后的效果

2) 曲线

"曲线"命令比"色阶"命令功能更强，它可以调整图像的亮度，还能调整图像的对比度和色彩。打开一幅图像，执行"图像"|"调整"|"曲线"菜单命令，打开"曲线"对话框，如图 5-41 所示。

图 5-41 "曲线"对话框

其中的曲线代表了 RGB 通道的色调值，中部的垂直虚线格代表了中间色调分区(按 Alt 键同时单击虚线区域，虚线格将实现 4 个与 10 个的切换，便于精确控制)，表格横坐标代表输入色阶，纵坐标代表输出色阶，与色阶图中的输入输出色阶相似。

改变图中的曲线形态，就可改变当前图像的亮度分布。选择表格右下方的曲线工具，可拖曳曲线改变形态，在曲线上单击会产生小节点，拖曳这些小节点会改变曲线形态；如要删除某节点，可将节点拖至表格外。选择铅笔工具，可自由绘制曲线，此时"平滑"按钮激活。

在亮度杆的正常方向下，色阶曲线越向左上凸起，图像会越亮，反之则越暗。

在前面已介绍过"亮度/对比度"，在"图像"|"调整"子菜单中还有一项"自动对比度"命令，用于自动调整图像的对比度。

2. 调整图像的色相与饱和度

调整图像的色相与饱和度包括"去色""替换颜色""可选颜色"和"变化"等。

1) 去色

通过执行"图像"|"调整"|"去色"命令，就能把彩色图像中所有颜色的饱和度变为0，即把彩色图像转化为黑白图像。"去色"命令与将图像转换成"灰度"图不同，它不会改变图像的色彩模式。

2) 替换颜色

通过执行"图像"|"调整"|"替换颜色"菜单命令，就能对一幅图像的某一特定颜色进行色彩的调整。

3) 可选颜色

它可用于对 RGB、CMYK 和灰度等色彩模式的图像进行色彩的调整，即用来校正输入和输出时的色彩含量。打开一幅图像，执行"图像"|"调整"|"可选颜色"菜单命令，会弹出"可选颜色"对话框，用户可在对话框中进行设置操作。

4) 变化

打开一幅图像后，执行"图像"|"调整"|"变化"菜单命令，即弹出"变化"对话框。"变化"命令可直观地调整图像或选区的色彩平衡、对比度和饱和度，是调整图像色调的快捷方法，但注意它不能用于索引模式。

在"变化"对话框中，可以设置"阴影""中间调""高光"或"饱和度"，也可拖动"精细—粗糙"的滑块以确定每次调整的程度大小，精细表示细微调整。勾选"显示修剪"复选框时，将高亮显示图像的溢色区域，以防止调整后出现溢色现象。

在调整时，按要求单击相应的缩略图即可，单击左上角的"原稿"选项，可以恢复原始状态。

3. 调整图像的局部颜色

调整图像局部颜色的方法有通道混合器、渐变映射等。

1) 通道混合器

(1) 打开需要调整的图像，执行"图像"|"调整"|"通道混和器"菜单命令(注：界面中的"混和器"应为"混合器")，打开如图 5-42 所示的对话框。

(2) 在"输出通道"下拉列表框中可选择要调整的通道，"源通道"可在文本框中输入数值或拖动滑块改变所选通道的颜色，"常数"选项用来指定通道的不透明度，"单色"复选框可用于制作灰度图像。

图 5-42 "通道混和器"对话框

2) 渐变映射

打开需要调整的图像,执行"图像"|"调整"|"渐变映射"菜单命令,打开如图 5-43 所示的对话框。

图 5-43 "渐变映射"对话框

在"渐变选项"选项组中,用户如果勾选"仿色"复选框,将使色彩过渡更平滑;若勾选"反向"复选框,将使现有的渐变色逆转方向。

5.3 制作汽车宣传海报

Photoshop 对图像处理的功能非常强大,应用领域非常广泛。本节主要以制作汽车宣传海报为例,综合讲解选区、蒙版、绘图工具的使用,以及如何给图片调色等。制作汽车宣传海报的过程将分为海报背景制作、局部制作、调色与汽车"锐化"三个步骤,下面对具体的制作过程进行详细讲解。

1. 海报背景制作

(1) 启动 Photoshop CS6,执行"文件"|"置入"菜单命令,置入云朵素材图片(这里选择的云朵素材图片要求是大朵的云彩图形),然后进行抠图。

(2) 使用"快速选择工具"在红色通道里面抠出天空部分,单击"选择"菜单下的"反向"选项,使用快捷键 Ctrl+Shift+U,对图形进行去色处理,以备使用。再删除天空部分,效果如图 5-44 所示。

图 5-44　抠取云彩部分

(3) 其余云朵素材也是按上述方法抠出，执行"图像"|"调整"|"曲线"命令，对云朵的明暗关系进行调整，让整体变亮，如图 5-45 所示。

图 5-45　曲线调整

(4) 将各个云朵素材放入一个文档中，并执行复制、变形、放置、蒙版擦拭等命令，构建一个背景环境，如图 5-46 所示。

图 5-46　绘制背景效果

(5) 在新的文档里打开一张汽车的素材图片，用"磁性套索"工具将汽车选中，使用快捷键 Ctrl+Shift+U，将背景部分删除。然后直接将抠下来的汽车图片拖入云彩背景文档中，并新建一个填充淡蓝色颜色的图层，置于最底层，在此执行云朵图层的复制叠加和不透明度的调整命令，将汽车置于多个云彩图层中间，有外露有遮挡，产生真实效果，如图 5-47 所示。

图 5-47 将汽车图片融入云彩背景

2. 局部制作

在上述背景制作结束后，场景中的云和汽车基本融合，现在需要处理局部效果，具体操作步骤如下。

(1) 选中汽车图层，并设置蒙版，用硬度较低的橡皮擦工具在汽车前挡风玻璃上擦拭，制造出反射云彩的效果，如图 5-48 所示。

图 5-48 "擦拭"汽车前挡风玻璃

(2) 擦拭汽车前后车轮部分，使细节更自然真实。

执行完上述操作后，大致效果已经完成，但整体光线不统一，汽车有漂浮感，没有完

全融入场景中。接下来将对汽车添加阴影效果。

(3) 新建图层,用钢笔勾画暗部区域,填充黑色,调节不透明度,施加高斯模糊,模糊数值设置高些,如图 5-49 所示。

图 5-49　施加高斯模糊

(4) 调整黑色区域的透明度,如图 5-50 所示。

图 5-50　暗部处理

(5) 使用涂抹工具将阴影边缘部分涂开,混合图层模式选为"正片叠底"以增加汽车立体感,如图 5-51 所示。

(6) 参考上一步方法,给汽车下方添加阴影,混合模式选为"正片叠底",如图 5-52 所示。

3. 调色与汽车"锐化"

接下来将对画面进行调色与汽车"锐化"处理,具体步骤如下。

(1) 打开"图像",可以通过"调整"选项板下的各个选项调整图像的色调,由于此时素材以梦幻云朵为主,因此采用冷色调,调整效果如图 5-53 所示。

图 5-51 涂抹阴影

图 5-52 增加底部阴影

图 5-53 "色相/饱和度"的调整效果

(2) 再逐渐对色调进行细微调整,直至调整到满意的色彩效果为止,最终的调整效果如图 5-54 所示。

图 5-54　调整色调效果

(3) 此时汽车图像有些模糊,使用"锐化"工具对汽车图层进行锐化,数值设为 35 即可,锐化后的效果如图 5-55 所示,汽车轮廓更为清晰了。

图 5-55　锐化后的效果

(4) 将汽车标志和文字置入图片中颜色较浅的位置，然后同样使用"锐化"工具对汽车标志进行锐化调整，最终的海报效果如图 5-56 所示。

图 5-56　汽车海报的最终效果

小　　结

本章主要讲解了 Photoshop CS6 的功能和使用，以及常用的图像处理技术(包括修改图像尺寸和分辨率、图像裁剪、图像修复、图像选择、图层的应用和图像调色)。最后通过制作汽车宣传海报的案例，讲解了有关图层、选区、蒙版、调色和绘图工具等在实际制作过程中的灵活应用。通过本章的学习，读者能够掌握 Photoshop CS6 基本的图像编辑处理技术。

第 6 章 Flash 动画设计

在教育领域中，计算机动画已成为一种广泛采用的教学辅助工具。动画在计算机辅助教学中扮演着特别重要的角色，因为它能够以形象生动、富有趣味的方式向学生展示教学内容，帮助学生更好地理解和记忆知识。此外，动画还能够模拟演示一些复杂现象，解释抽象概念，揭示事物的本质和发展规律。在多媒体课件中，动画能够起到画龙点睛的作用，为课件增添视觉效果和吸引力，同时也丰富了课件的内容。Flash 是一款出色的矢量动画制作软件，是用于创建动画和多媒体内容的强大的创作平台，广泛应用于动画设计、多媒体设计等领域。本章主要对 Flash CS6 软件及如何使用它进行动画设计展开讲解。

6.1 Flash CS6 简介

Flash CS6 动画设计软件版本于 2012 年发布，是 Flash 系列软件的第六代，也是 Flash 系列最后一个独立版本，广泛用于动画制作、交互式内容开发、网页设计和多媒体制作等领域，其强大的动画设计功能，为教育领域的动画应用提供了有力的支持。通过 Flash CS6 创建的动画，能够以交互式的形式呈现，提供更加丰富的学习体验。

6.1.1 Flash CS6 的工作界面

安装好 Flash CS6 后，双击快捷图标启动软件，屏幕上便呈现出如图 6-1 所示的 Flash CS6 工作界面。熟悉该工作界面的构成，是正确使用 Flash CS6 的基础。

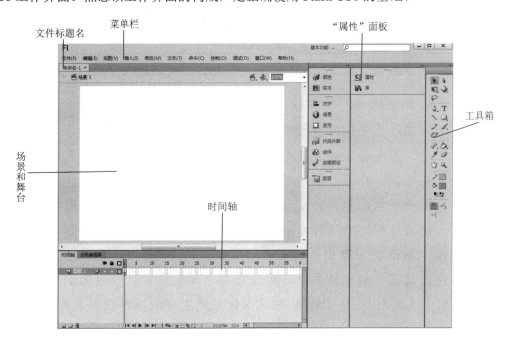

图 6-1 Flash CS6 的工作界面

1. 菜单栏

菜单栏位于软件窗口的顶部，包含各种除绘图命令以外的菜单选项和命令。菜单栏中具体有"文件""编辑""视图""插入""修改""文本"等菜单命令，如图 6-2 所示，各主菜单中又包含多种子菜单。

图 6-2 菜单栏

2. 文件标题名

如果当前打开的是一个项目或文档，场景和舞台上面的文件标题栏会显示该项目或文

档的名称，方便用户快速识别当前正在编辑的文件。

3．工具箱

工具箱包含用于创建、放置和修改文本与图形的工具，如图 6-3 所示。它位于窗口的右侧，可以使用鼠标将其拖至窗口的任意位置。

图 6-3　工具箱

4．时间轴

时间轴用于组织和控制影片内容在一定时间内播放的层数和帧数。时间轴面板位于标准工具栏下方，如图 6-4 所示。选择"窗口"|"时间轴"命令，可打开或关闭"时间轴"面板。

图 6-4　"时间轴"面板

时间轴的各组成部分如下。

(1) 时间轴的主要组件是图层、帧。与胶片一样，Flash 影片也将时长分为帧。图层就像层叠在一起的幻灯胶片一样，每个图层都包含一个显示在舞台中的不同图像。

(2) 文档中的图层列在时间轴的左侧。每个图层中包含的帧显示在该图层名右侧的一行中。时间轴顶部的时间轴标题显示帧编号。

(3) 时间轴状态显示在时间轴的底部，它指示所选的帧编号、当前帧频，以及到当前帧为止的运行时间。

(4) 可以更改帧的显示方式，也可以在时间轴中显示帧内容的缩略图。时间轴可以显示影片中哪些地方有动画，包括逐帧动画、补间动画和运动路径。

(5) 时间轴的图层部分中的控件可以隐藏或显示、锁定或解锁图层，以及将图层内容显示为轮廓。

(6) 可以在时间轴中插入、删除、选择和移动帧。也可以将帧拖到同一图层中的不同位置，或是拖到不同的图层中。

5. "属性"面板

当在工作区中选取某一对象或在绘图工具栏中选择某些工具时，"属性"面板中将显示与它们对应的属性。例如，用选择工具在工作区中任意选中一个填充区或笔触区对象，"属性"面板中会显示该对象的长度和宽度及其在舞台中的坐标，如图6-5所示。

图 6-5 文本工具的"属性"面板

Flash CS6 还包括浮动面板，浮动面板可以在窗口任意位置移动。Flash CS6 保留了 Flash 5 中的一些浮动面板，对某些面板进行了改进(如时间轴面板、调色板面板等)，并且新增了一些面板(如组件面板、组件选项面板等)。

6. 场景和舞台

舞台是创作影片中各个帧的内容的区域，用户可以在其中自由地绘图，也可以在其中安排导入的插图，编辑和显示动画，并配合控制工具栏的按钮演示动画。

6.1.2 Flash CS6 的基本功能

整体来说，Flash CS6 的基本功能主要包括以下一些方面。

(1) 动画制作：Flash CS6 允许用户创建基于时间轴的动画，通过在时间轴上设置关键帧和动画帧，可以实现图像、形状和文本等元素的运动和变化。

(2) 矢量绘图：Flash CS6 是一款矢量绘图软件，允许用户创建矢量图形，这意味着图形可以无损地缩放和调整，而不会失去清晰度。

(3) 形状编辑：用户可以使用 Flash CS6 的形状工具绘制各种形状，如矩形、椭圆、多边形等，并对这些形状进行编辑和变换。

(4) 动画补间：Flash CS6 支持补间动画，用户可以定义起始状态和结束状态，然后 Flash 会自动插入中间帧，创建平滑的动画过渡效果。

(5) 图层管理：用户可以在 Flash CS6 中创建多个图层，并对图层进行管理、隐藏和调整顺序，从而更好地组织动画元素。

(6) 动画导出：Flash CS6 支持将动画导出为 SWF 文件格式，这是 Flash 动画的标准输出格式，可以在网页上播放。

(7) ActionScript 编程：Flash CS6 内置了 ActionScript 编程语言，允许用户为动画添加交互行为和逻辑，实现按钮、表单和游戏等交互式内容。

(8) 音频和视频支持：Flash CS6 可以导入、编辑和嵌入音频和视频文件，使用户能够创建包含声音和影像的多媒体动画。

(9) 交互式内容设计：Flash CS6 允许用户创建交互式内容，如按钮、表单和导航菜单，以及简单的互动游戏等。

(10) 多平台发布：Flash CS6 可以将动画发布为 SWF 文件，这些文件可以在多个平台上播放，包括桌面浏览器、移动设备和电视等。

6.2 Flash CS6 的工具画图

在 Flash CS6 的工具箱中，有多个工具按钮可用于绘制简单图形。工具箱分为四个区域：工具、查看、颜色和选项。在选项区，工具的功能键选项将显示出来。根据选择的不同工具，选项区将展示与之相应的功能选项。

1. 画椭圆和矩形

(1) 单击椭圆工具，在舞台中拖动鼠标绘制椭圆。按 Shift 键拖动鼠标，则绘制圆。

(2) 单击矩形工具，拖动鼠标绘制矩形。按 Shift 键拖动鼠标，则绘制正方形。

2. 画线

在 Flash 中，线条工具、铅笔工具和钢笔工具是用于绘制各种线条和曲线的重要工具。

(1) 线条工具：单击直线工具，并在舞台中拖放鼠标，可以绘制直线。若按住 Shift 键拖动鼠标，则可以绘制垂直、水平直线或 45°斜线。这使得绘制精确直线变得更加简单和方便。

(2) 铅笔工具：单击铅笔工具，可以自由地画出直线或曲线。通过在舞台上单击并拖动鼠标，可以随意绘制线条和曲线，适用于快速自由绘制需要的形状。

(3) 钢笔工具：单击钢笔工具，可以绘制连续线条和贝塞尔曲线。贝塞尔曲线是由锚点和控制手柄点组成的平滑曲线，允许创建复杂的曲线形状。绘制后，还可以使用部分选取工具来对绘制的图形进行修改和调整，这使得钢笔工具非常适合绘制不规则图形和复杂路径。

要调整所画的图形，可选择工具箱中的"箭头工具"。单击箭头工具，在工具箱的选项部分，可以根据情况在选项栏部分选择"对齐对象"(绘制、移动、旋转或调整的对象将自动对齐)、"平滑"(对直线和形状进行平滑处理)和"伸直"(对直线和形状进行平直处理)。

3. 选择图形并移动

利用工具箱中的部分选择工具和套索工具，可以选择已绘制好的图形对象并移动它们。

(1) 使用部分选择工具，单击后可通过拖动鼠标创建一个矩形框，将选中的圆形或正方形对象包含在内，此时会出现带有节点的蓝色线条围绕选中对象。部分选择工具还可以用于选择不规则形状的对象，通过拖动鼠标创建包含所需对象的不规则区域。观察"选项"栏，部分选择工具可能包含"魔术棒"和"多边形模式"两种模式，分别用于根据颜色选择不规则区域或选择多边形区域。

(2) 使用套索工具，单击后可通过拖动鼠标选择不规则区域，方便地包含所需图形对象。同样，观察"选项"栏，套索工具可能包含"魔术棒"和"多边形模式"两种，用于根据颜色选择不规则区域或选择多边形区域。

通过拖动鼠标，可以将选中的图形移动到所需的位置。这样，就可以方便地选择和移动已绘制的图形对象，实现更灵活和精确的编辑和排列。这些工具使得在 Flash 中进行图形调整和修改变得更加简单和高效，为用户提供了更大的设计自由度。

4. 图形的填充

用于图形填充的工具主要有填充变形工具、墨水瓶工具和颜料桶工具。

1) 填充变形工具的使用

填充变形工具可对有渐变色填充的对象进行操作，改变图形对象中的渐变色的方向、深度和中心位置等。填充变形工具的使用步骤如下。

(1) 单击椭圆工具和"颜色"栏的"填充色"按钮，打开颜色选择框。
(2) 选择颜色选择框底部的渐变色按钮。
(3) 在舞台中绘制一个有渐变色的圆。
(4) 选择填充变形工具，再单击上述有渐变色的圆，该圆被选中，并显示圆和正方形等标记。
(5) 对选取的圆进行相关操作。墨水瓶工具可用来更改线条的颜色和样式。

2) 颜料桶工具的使用

颜料桶工具可用来更改填充区域的颜色，操作步骤如下。

(1) 单击颜料桶工具，它的选项栏包括"空隙大小"和"锁定填充"两项。空隙大小决定如何处理未完全封闭的轮廓，锁定填充决定 Flash 填充渐变的方式。
(2) 选择空隙大小和填充颜色，单击圆或椭圆，改变填充颜色。
(3) 单击锁定填充按钮，再选择一种填充颜色，依次单击圆和正方形，改变其填充的颜色。

5. 图形的擦除

橡皮擦工具可以用来擦除线条、填充和形状，既可以完整地擦除整个对象，也可以部分地擦除对象的局部。橡皮擦工具的大小和形状可以在工具选项栏中调整，可以根据需要设置合适的橡皮擦大小来擦除所需区域。

【实例 6-1】使用 Flash CS6 工具制作扇子。

具体制作步骤如下。

(1) 在菜单栏中选择"文件"|"新建"命令，在打开的"新建文档"对话框中选择

ActionScript 2.0 选项，其他保持默认设置，单击"确定"按钮。

(2) 开始制作扇骨元件。先在菜单栏中选择"插入"|"新建元件"命令，打开"创建新元件"对话框，设置"名称"为"扇骨"、"类型"为"图形"，单击"确定"按钮，如图 6-6 所示。

图 6-6 "创建新元件"对话框

(3) 选择"矩形工具"，设置笔触颜色为黑色(#000000)，填充颜色为棕色(#996666)，在场景中绘制一个宽度为 17 像素、高度为 255 像素的矩形，如图 6-7 所示。选择"部分选取工具"，单击矩形上面的两个点，如图 6-8 所示。通过方向键将上端设置变窄，调整后的效果如图 6-9 所示。

图 6-7 绘制矩形　　图 6-8 单击矩形上的两个点　　图 6-9 调整后的扇骨效果

(4) 选中扇骨，单击"任意变形工具"，将"注册点"移到矩形的下方 1/4 处，如图 6-10 所示。单击"选择工具"，在菜单栏中选择"窗口"|"变形"命令，打开"变形"面板，如图 6-11 所示。

图 6-10 移动注册点　　　　图 6-11 "变形"面板

(5) 在"变形"面板的"旋转"处输入 15°，单击右下角的重置选区和变形 8 次，效果如图 6-12 所示。再通过"任意变形工具"转正，效果如图 6-13 所示。

(6) 接下来制作扇面。先在菜单栏中选择"插入"|"新建元件"命令，弹出"创建新元件"对话框，设置"名称"为"扇面"、"类型"为"图形"，在元件编辑工作区中，选取工具箱中的"椭圆工具"，设置笔触颜色为黑色，无填充颜色，按住 Shift 键开始画圆。

图 6-12　重置选区和变形扇形效果

图 6-13　扇形效果

(7) 制作扇子。在菜单栏中选择"插入"|"新建元件"命令，弹出"创建新元件"对话框，设置"名称"为"扇子"，设置"类型"为"影片剪辑"，在元件编辑工作区中，选择"窗口"|"库"命令，打开"库"面板，把"扇骨"元件拖进来，新建一图层，将"扇面"元件拖进来，调整扇面和扇骨的位置，效果如图 6-14 所示。

(8) 将扇面中的圆形复制一遍，缩小下移，两边用线条封闭，效果如图 6-15 所示，将多余的部分删除，效果如图 6-16 所示。

图 6-14　效果

(9) 在菜单栏中选择"窗口"|"颜色"命令，打开"颜色"面板，选择填充颜色，在右侧的下拉列表框中选择"位图填充"选项，选择适合的图片进行填充，如图 6-17 所示。

图 6-15　圆形线条封闭

图 6-16　扇面效果

图 6-17　位图填充

(10) 给扇骨制作出如图 6-18 所示的阴影效果。
(11) 将阴影效果拖入扇子元件中，对齐后的效果如图 6-19 所示。
(12) 将扇子元件拖入场景中进行测试。
(13) 保存 Flash 文档。
(14) 在菜单栏中选择"文件"|"导出"|"导出图像"命令，在弹出的对话框中选择存储路径，设置"名称"为"扇子"，设置"类型"为 PNG，单击"保存"按钮，在弹出的"导出 PNG"对话框中保持默认设置，导出透明图片，在存储路径位置就会出现"扇子.png"文件。

图 6-18　制作扇骨的阴影效果

图 6-19　扇子的最终效果

6.3　简单动画的制作

Flash 动画只包含有两种基本的动画制作方式，即逐帧动画和补间动画。Flash 生成的动画文件的扩展名默认为.fla 和.swf。前者只能在 Flash 环境中运行，后者可以脱离 Flash 环境独立运行。

6.3.1　逐帧动画的制作

1．逐帧动画的概念

逐帧动画类似于传统卡通片的制作方式，需要用户逐一设置每一帧的内容，包括图形、形状、位置等。由于 Flash 要保存每个帧上的内容，逐帧动画文件通常较大，而且制作过程相对耗时。这种制作方式要求用户具备较高的绘画技能和耐心，因为需要精细地绘制每一帧的细节。逐帧动画适合于需要精细控制每一帧内容的情况，特别适用于复杂、细致的动画效果表现。

在 Flash CS6 中，逐帧动画的一般制作步骤如下。

(1) 创建新文档：打开 Flash CS6 软件，选择"新建"创建一个新的文档。在弹出的窗口中，设置动画的宽度、高度、帧速率等参数，并单击"确定"按钮。

(2) 设计场景：在第一帧中绘制或导入动画场景或角色。可以使用绘图工具、形状工具和文本工具等来创建所需要的图像元素。

(3) 复制帧：在时间轴上选择第一帧，并右击，选择"插入关键帧"或使用快捷键 F6。这样会在时间轴上创建一个新的关键帧，相当于复制了第一帧的内容。

(4) 修改图像：在新的关键帧上，对先前绘制的图像进行微调或修改，以创建下一帧的画面。

(5) 重复步骤(3)和(4)，不断地在新的关键帧上修改图像，形成动画的连续变化。

(6) 设置动画时间：根据需要，调整动画的帧速率和总帧数。可以在时间轴上拖动帧来改变动画中图像的显示时间。

(7) 预览动画：在 Flash CS6 中，可以单击"控制"菜单中的"测试影片"来预览制作的逐帧动画，检查动画的流畅性和效果。

(8) 完善细节：根据需要，对动画的细节进行进一步的优化和调整，确保动画达到预期效果。

(9) 导出动画：完成动画制作后，单击"文件"菜单中的"发布设置"来选择导出为常见的动画格式，如 GIF、SWF 或视频文件，以便在网页、社交媒体或其他平台上分享和播放。

以上就是在 Flash 中制作逐帧动画的基本流程。通过不断绘制和修改每一帧，就可以实现动画中对象的平滑移动、形态变化等的展现。在 Flash CS6 中，可以充分发挥想象力和创造力，制作出精美而独特的逐帧动画作品。

2. 制作一个骏马飞奔的动画

具体制作步骤如下。

(1) 新建一个 Flash 文档，设置名称为"骏马飞奔"。

(2) 在菜单栏中选择"文件"|"导入"|"导入到库"命令，将一组骏马飞奔的图片导入到库中，如图 6-20 所示。

(3) 选中时间轴的第 1 帧，将 1.gif 拖入舞台中，使其图片相对于舞台居中对齐。

(4) 选中时间轴的第 2 帧并右击，在弹出的快捷菜单中选择"插入关键帧"命令，将舞台的 1.gif 删掉，将库中的 2.gif 拖入舞台中，同样相对于舞台居中对齐，如图 6-21 所示。

图 6-20　导入到库

图 6-21　选择"插入关键帧"命令

(5) 用上述方法在时间轴的第 3、4、5、6、7 帧上插入关键帧，分别拖入 3.gif、4.gif、5.gif、6.gif、7.gif，时间轴效果如图 6-22 所示，舞台效果如图 6-23 所示。

(6) 测试动画，就可以看到一个动态的骏马飞奔的效果。

图 6-22 时间轴效果

图 6-23 舞台图片效果

6.3.2 补间动画的制作

1. 补间动画的概念

补间动画是指在 Flash 软件中，通过定义起始状态和结束状态两个关键帧，让软件自动插入中间帧，从而创建平滑的动画过渡效果。补间动画是 Flash 中最常用和基础的动画技术之一，它可以用于实现对象的位置移动、大小缩放、颜色渐变等动画效果。由于补间动画只保存帧之间更改的值，因此可以有效减小生成文件的大小。

由于所有中间帧均由工具自动完成，使不会绘画的用户也可轻松地制作出形状和色彩逐渐变化、移动速度快慢随意的动画，因而更适合于绘画水平不高的初学者使用。

补间动画分为形状补间动画和运动补间动画两种，其含义如下。

1) 形状补间动画

形状补间动画用于在起始状态和结束状态之间平滑地改变图形的形状。例如，我们可以在一个图形元素上设置两个关键帧，一个是原始形状，另一个是希望达到的最终形状。Flash 会自动地在两个关键帧之间插入过渡的中间帧，从而实现图形形状的平滑变化。

2) 运动补间动画

运动补间动画用于在起始位置和结束位置之间平滑地移动对象。例如，我们可以在一个图形元素上设置两个关键帧，一个是对象的初始位置，另一个是对象希望移动到的最终位置。Flash 会自动地在两个关键帧之间插入过渡的中间帧，使对象在动画过程中平滑地移动。

创建补间动画的基本步骤如下。

(1) 在时间轴上选择起始帧，绘制或插入图形元素，作为动画的起始状态。

(2) 在时间轴上选择结束帧，绘制或插入与起始帧不同的图形元素，作为动画的结束状态。

(3) 选中起始帧和结束帧之间的帧，并右击，选择"补间"，然后选择运动补间或形状补间。

(4) Flash 会自动地在选定的帧之间插入中间帧，创建平滑的动画效果。

补间动画在 Flash 中的应用非常广泛，它使得动画制作更加简单和高效，为用户提供了丰富多样的动画效果。除了简单的位置移动和形状变化，补间动画还可以与其他动画效果、声音、交互式内容等结合，创造出更丰富的动画作品。

2. 制作一个公鸡进屋的简单动画

利用 Flash CS6 创建一个简单的运动动画，让一只公鸡从画面中的树下走向小屋，如图 6-24 所示。

图 6-24 运动动画

具体操作步骤如下。

(1) 运行 Flash CS6，单击属性面板中的"文档属性"按钮，在弹出的"文档属性"对话框中，设定动画的大小为 500px×300px。

(2) 选择"文件"|"导入"菜单命令，导入"背景 1.jpg"的背景文件。

(3) 在时间轴窗口的第 1 帧处，单击工具箱中的任意变形工具，将导入图片调整到与舞台同等大小。

(4) 在图层 1 的第 50 帧处右击，在弹出的快捷菜单中选择"插入帧"命令，使图片在动画的全过程中一直显示。

(5) 单击时间轴面板中的插入图层按钮，创建图层 2。

(6) 选中图层 2 中的第 1 帧，选择"文件"|"导入"菜单命令，导入素材中的"公鸡 1.bmp"文件。

(7) 使用任意变形工具，将导入的图片调整到合适的大小。

(8) 选择"修改"|"分离"菜单命令，将图片打散。

(9) 单击工具箱中的套索工具，在其选项区中选择魔术棒工具，单击公鸡图片的背景，然后按 Delete 键将打散后图片的白色背景去掉。

(10) 选择"修改"|"转换为元件"菜单命令，将处理好的图片转换为一个"图形"类型的符号。

(11) 在图层 2 的第 1 帧处将公鸡移到舞台外围的左下部，如图 6-25 所示。

图 6-25 制作图层 2 的第 1 帧

(12) 在图层 2 的第 50 帧处单击鼠标右键,在弹出的快捷菜单中选择"插入关键帧"命令,插入一个关键帧。

(13) 在 50 帧处将公鸡移到小屋处。

(14) 单击图层 2 时间轴面板中的第 1 帧处,在属性面板中的"补间"下拉列表中选择"动作"。

(15) 按 Enter 键,看动画效果。

(16) 在菜单栏中选择"文件"|"保存"命令,在弹出的对话框中输入相应的文件名进行保存。

6.4　制作引导层动画

引导层动画是 Flash 中一种常用的动画制作技术,它可以用来创建更复杂和流畅的动画效果。在引导层动画中,可以在一个层级中创建动画引导,然后在其他层级上放置对象,这些对象将按照引导层的路径运行动画。

6.4.1　引导层动画的制作步骤

一般来说,引导层动画的制作按以下步骤进行。

(1) 创建动画引导:在 Flash 中,选择一个层级作为动画引导层。用户可以在引导层上创建动画路径,可以是直线、曲线或复杂的形状。

(2) 添加关键帧:在引导层上,选择要添加动画的帧,并插入关键帧。这些关键帧将构成动画的不同阶段。

(3) 创建动画对象:在其他层级上,创建您想要添加动画的对象。这些对象可以是图形、文本、影片剪辑等。

(4) 绑定动画对象:在每个关键帧上,将动画对象放置在引导层的动画路径上。这样,对象将沿着引导层的路径运行动画。

(5) 调整动画:在每个关键帧上,调整动画对象的位置、大小和其他属性,以实现动画效果。用户可以添加更多的关键帧来创建复杂的动画变化。

(6) 设置动画时间:调整动画的帧速率和总帧数,使动画的速度和长度符合用户的需求。

(7) 预览动画:在 Flash 中,选择"控制"菜单中的"测试影片"命令来预览用户制作的引导层动画,检查动画的流畅性和效果。

(8) 完善细节：根据需要，对动画的细节进行进一步的优化和调整，以确保动画达到预期的效果。

(9) 导出动画：完成动画后，可以选择"文件"菜单中的"发布设置"命令来导出为常见的动画格式，以便在网页、社交媒体或其他平台上分享和播放。

引导层动画允许用户在一个层级中创建复杂的动画路径，并让其他对象沿着路径运行动画，这为用户带来更多创造和表现的可能性。通过灵活运用引导层动画技术，用户可以制作出更具有吸引力和交互性的动画作品。

6.4.2 引导层动画的制作实例

本小节通过制作蝴蝶在花草丛中飞舞的动画实例来讲解引导层动画，具体的制作步骤如下。

(1) 新建一个 Flash 文档，背景颜色和舞台大小使用默认值，保存文档并命名为"引导层动画"。

(2) 导入背景图片。将"图层 1"的名称改为"背景"，在菜单栏中选择"文件"|"导入"|"导入到库"命令，导入本实例对应的素材文件"花草.jpg"图片和"蝴蝶.gif"图片。

(3) 将"花草.jpg"图片拖到舞台中，利用"对齐"面板将"花草.jpg"图片调整为与舞台大小一致，并将背景帧扩展到 100 帧，如图 6-26 所示。

图 6-26 设置背景图片

(4) 新建一个图层，命名为"蝴蝶"，从"库"面板中把"蝴蝶"元件拖到"蝴蝶"图层，使用"任意变形工具"调整其大小并旋转一定的角度，并在第 100 帧插入关键帧，效果如图 6-27 和图 6-28 所示。

图 6-27 时间轴效果　　　　　　　　图 6-28 "蝴蝶"的大小和位置

(5) 在"蝴蝶"图层上右击,从弹出的快捷菜单中选择"添加传统运动引导层"命令,创建一个引导层,如图 6-29 所示。

图 6-29 创建引导层

(6) 在引导层上使用"铅笔工具"(铅笔模式为"平滑"),绘制一条引导线,效果如图 6-30 所示。

图 6-30 绘制引导线

(7) 选择"蝴蝶"图层中的第 1 帧,调整"蝴蝶"元件的位置,使其位于引导线开始的地方,并且变形中心与引导线对齐(拖动鼠标的时候要将光标放到元件的中心位置),如图 6-31 所示。

图 6-31 设置"蝴蝶"的起始位置

(8) 选中第 100 帧，将"蝴蝶"元件调整到引导线的末端，如图 6-32 所示。

图 6-32 设置"蝴蝶"的最终位置

(9) 在"蝴蝶"图层第 1～100 帧的任意帧右击，在弹出的快捷菜单中选择"创建传统补间"命令，则创建了补间动画，如图 6-33 和图 6-34 所示。

图 6-33 创建传统补间

图 6-34 创建传统补间后的时间轴效果

(10) 要使蝴蝶在飞行过程中的方向能和引导线一致，则需要单击传统补间中的任意帧，选中"属性"面板中的"调整到路径"复选框，如图 6-35 所示。这样就可以实现"蝴蝶"元件的路径旋转方向沿着引导线方向进行自我调整，如图 6-36 所示。

图 6-35 调整蝴蝶方向

图 6-36　蝴蝶同步路径旋转效果

小　　结

　　Flash CS6 是 Flash 系列软件的经典版本，其功能强大、使用方便，在动画设计、广告制作、游戏设计、多媒体展示、教育等方面广泛使用。本章主要讲解了 Flash CS6 动画设计软件平台的基本功能和应用，重点讲解了 Flash CS6 的工具画图、逐帧动画和补间动画的制作、引导层动画的制作，在讲解软件功能使用方法的同时，结合实际案例，让读者能够掌握 Flash 动画制作软件在实践中的灵活应用。

第 7 章
音视频处理技术

音视频处理技术主要指一系列用于处理音频、视频信号的技术和方法，如音频合成与效果处理、视频制作与剪辑等。本章主要通过讲解会声会影 2020 的功能应用及实际案例的制作，让读者掌握音视频的常用处理技术。

7.1 音视频基础知识

音频和视频是两种不同类型的多媒体内容,用于传达声音和图像信息。本节主要介绍音频和视频的概念,以及常用的音频、视频格式。

7.1.1 音频基础知识

1. 音频的概念

音频是指通过声音波形来传达信息的一种形式。它通常用于传递语音、音乐、效果声音等。声音是由空气、水或固体中的压力变化产生的机械波,当这些波传播到我们的耳朵时,我们就能听到声音。音频可以通过声音波形的频率、振幅和时长来描述,从而说明不同类型的声音效果。音频可以用于语音通信、音乐播放、声音效果和语音识别等。

2. 音频的格式

音频格式是指用于存储和传输音频数据的特定文件格式或编码方式。不同的音频格式可以采用不同的压缩算法、采样率、位深度等参数,从而影响音频文件的大小和质量。常见的音频格式包括以下几种。

(1) WAV 格式:WAV 格式是一种无损音频格式,通常用于存储未经压缩的音频数据。由于其无损特性,WAV 文件通常较大,但质量很高。它广泛用于音频制作和音乐制作领域。

(2) MP3 格式:MP3 格式是一种有损音频格式,使用了压缩算法来减小文件大小,但会损失一些音质。它是广泛使用的音频格式之一,适用于音乐、播客、语音录音等。

(3) AAC 格式:AAC 格式类似于 MP3 格式,它也是一种有损音频格式,但通常具有更好的音质和更高的压缩效率。它被广泛应用于音乐、流媒体和移动设备。

(4) FLAC 格式:FLAC 格式是一种无损音频格式,能够实现压缩而不损失音质。它适用于希望保持高音质的音频存储和传输。

(5) OGG 格式:OGG 格式是一种开放的、免费的音频格式,通常使用 Vorbis 编码。它能够提供相对较好的音质和压缩率。

(6) WMA 格式:WMA 格式是由微软公司开发的音频格式,包括有损和无损格式。它常用于 Windows 平台上的音频播放和存储。

(7) AIFF 格式:AIFF 格式是一种无损音频格式,广泛用于苹果电脑系统。类似于 WAV,它适用于音频制作和高品质音频存储。

(8) M4A 格式:M4A 格式是一种多媒体容器格式,通常用于存储 AAC 编码的音频,也可以包含其他类型的音频编码。它是苹果设备上的常用音乐格式。

以上是一些常见的音频格式,当然还有许多其他的音频格式也在特定领域或平台上使用。合适音频格式的选择取决于用户的需求,包括音质要求、存储空间和平台兼容性等因素。

7.1.2 视频基础知识

1. 视频的概念

视频是指通过一系列静态图像的连续播放来呈现运动和动态场景的一种形式。视频由一系列称为"帧"的静态图像组成，这些图像以一定的速率播放，从而创造出运动和动态效果。每一帧都是一个完整的图像，当它们快速连续播放时，人眼就会产生视觉上的运动感。视频可以用于电影、电视节目、广告、演示和培训等领域。

2. 视频文件的格式

视频文件的格式与视频压缩技术、视频编辑处理技术密切相关，纵观数字视频文件的发展过程，数字视频可分为影像文件(如 avi、mov、mpg 等格式)和流式视频文件(如 wmv、rmvb、flv、rm 等格式)。

(1) avi 格式：它是音频视频交错格式，此文件格式的特点是图像质量好、跨平台使用，但是文件通常较大。

(2) mov 格式：MOV 即 QuickTime 封装格式(也叫影片格式)，它是 Apple 公司开发的一种音频、视频文件封装，用于存储常用数字媒体类型。当选择 QuickTime(*.mov)作为"保存类型"时，动画将保存为.mov 文件。此类文件具有较高的压缩比率和较完美的视频清晰度和跨平台性。

(3) mpg 格式：MPG 又称 MPEG(Moving Pictures Experts Group)，即动态图像专家组，专门致力于运动图像(MPEG 视频)及其伴音编码(MPEG 音频)标准化工作。MPEG 是运动图像压缩算法的国际标准，现已被几乎所有的计算机平台支持。它包括 MPEG-1、MPEG-2 和 MPEG-4。MPEG-1 被广泛地应用于 VCD(Video Compact Disk)的制作，绝大多数的 VCD 采用 MPEG-1 格式压缩。MPEG-2 应用在 DVD(Digital Video/Versatile Disk)的制作方面、HDTV(高清晰电视广播)和一些高要求的视频编辑、处理方面。MPEG-4 是一种新的压缩算法，使用这种算法的 ASF 格式可以把一部 120 min 长的电影压缩为 300 MB 左右的视频流，可供在网上观看。

(4) wmv 格式：WMV(Windows Media Video)是微软开发的一系列视频编解码格式的统称。WMV 包含三种不同的编解码：最初是为 Internet 上的流应用而设计开发的 WMV 原始视频压缩技术；第二种是为满足特定内容需要的 WMV 屏幕和 WMV 图像的压缩技术；第三种是经过 SMPTE(Society of Motion Picture and Television Engineers)学会标准化以后，WMV 版本 9 被采纳作为物理介质的发布格式,比如高清 DVD 和蓝光光碟，即所谓的 VC-1。

(5) rmvb 格式：这是由 rm 视频格式升级的，它打破了原先 rm 格式那种平均压缩采样的方式，对静止和动作场面少的画面场景采用较低的编码速率。

(6) flv 格式：即 Flash Video，特点是观看的速度非常快，在网络状态好的情况下几乎没有缓冲。

(7) rm 格式：RM 格式是 RealNetworks 公司开发的一种流媒体视频文件格式，可以根据网络数据传输的不同速率制定不同的压缩比率，从而实现在低速率的 Internet 上进行视频文件的实时传送和播放。它主要包含 RealAudio、RealVideo 和 RealFlash 三部分。

7.2 会声会影 2020

会声会影(Corel Video Studio)2020 是一款非常流行的面向非专业用户的音视频编辑软件，由 Corel 公司开发。它用于创建和编辑视频、添加特效、调整音频，以及制作各种类型的多媒体项目，如电影、短片、音乐视频等。会声会影支持多轨道操作和合成，可以便捷地制作出特色视频。

7.2.1 会声会影 2020 的工作界面

启动会声会影 2020 应用程序后，会进入如图 7-1 所示的工作界面。

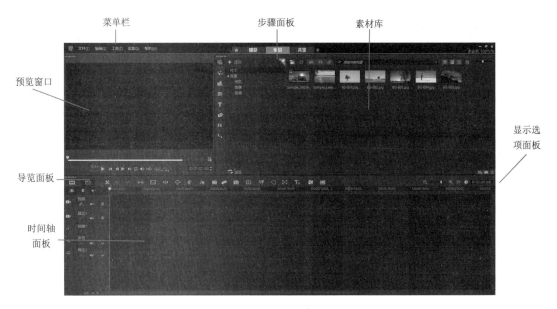

图 7-1 会声会影 2020 的工作界面

会声会影 2020 工作界面的各功能模块介绍如下。

(1) 菜单栏：菜单栏通常位于软件顶部，包含各种菜单选项，如文件、编辑、工具、设置、帮助。通过菜单栏，用户可以访问软件的各种功能和操作。

(2) 步骤面板：步骤面板提供了一个逐步引导的界面，以帮助用户完成编辑过程。每个步骤可能对应着编辑流程的不同阶段，例如导入素材、剪辑、添加特效等。它可以帮助用户更轻松地了解和掌握编辑流程。

(3) 素材库：素材库是用户存储和管理视频、音频、图像等素材的区域。用户可以在素材库中浏览、导入和组织素材，然后将它们拖放到时间轴面板中进行编辑。

(4) 预览窗口：预览窗口用于查看用户编辑后的视频效果。用户可以在这里播放视频、查看特效、过渡，以及对编辑进行实时预览。这可以帮助用户在编辑过程中即时了解所做的更改。

(5) 导览面板：导览面板通常提供了整个项目的导航和预览功能。通过导览面板，用户

可以快速查看整个时间轴，定位到特定帧或片段，从而更好地掌握整个编辑范围。导览面板可以对视频进行简单的操作，比如播放和暂停，上一帧、下一帧等。

(6) 显示选项面板：显示选项面板通常允许用户调整预览窗口和其他编辑区域的显示设置。用户可以在此处进行缩放、全屏模式等视觉调整，以便更好地查看和编辑内容。

(7) 时间轴面板：时间轴面板是编辑视频的核心区域。用户可以在时间轴上创建多个轨道，放置视频、音频、特效等元素，并在时间轴上对其进行调整，包括位置、时长和顺序。

7.2.2 会声会影 2020 的特点

会声会影 2020 版的一些主要特点如下。

(1) 直观的用户界面：会声会影 2020 通常提供用户友好的界面，方便初学者和专业用户使用。

(2) 多轨编辑：它允许用户在时间轴上创建多个视频和音频轨道，使用户能够对多个元素进行组合、叠加和调整。

(3) 特效和过渡：会声会影 2020 提供了多种视频效果、过渡和滤镜，可用于增强视频质量，添加创意元素。

(4) 音频编辑：除了视频，会声会影 2020 也允许对音频进行编辑，包括音频裁剪、混音、音效等。

(5) 色彩校正和调整：用户可以调整视频的色彩、亮度、对比度等参数，以改善视频的质量。

(6) 动画和运动效果：用户可以添加运动效果、缩放、旋转等动画，使视频更具活力。

(7) 导入和导出：用户可以导入多种媒体格式，包括视频、音频和图像，以及导出编辑好的视频为多种格式，适用于不同的媒体平台。

(8) 内置音乐和声音效果：它提供了一些内置的音乐、音效和声音轨道，可用于背景音乐和声音效果。

(9) 4K 和高分辨率支持：会声会影 2020 版本通常支持高分辨率视频编辑，包括 4K 视频。

(10) 绿幕特效：会声会影 2020 支持绿幕特效，可以将主体从一个背景中分离并添加到另一个背景中。

7.3 制作海边风景短视频

本节讲解如何借助于会声会影 2020，利用一些海边风景照片，快速地制作一个海边风景短视频。

(1) 首先启动会声会影 2020，进入到软件工作界面，在时间轴面板的轨道空白处右击，在弹出的下拉菜单中选择"插入照片"命令，打开 Select image files 对话框，在对话框中找到案例素材存放的位置，如图 7-2 所示。

图 7-2　插入风景图片

(2) 选择所有需要导入的素材后,单击"打开"按钮,这样就能将所有图片素材快速导入到"视频"轨道。此外,用户也可以通过以下几种方法导入素材:

- 单击"文件"菜单,在弹出的下拉菜单中选择"将媒体文件插入到时间轴",然后可以选择"插入视频""插入照片""插入音频""插入字幕"等选项命令,如图 7-3 所示。用户选择"插入视频"和"插入照片"选项命令,都可直接在"视频"轨中插入选择的视频或照片;如果选择"插入音频"选项命令,则有插入到"声音"轨或"音乐 1"轨两个选项,用户根据实际情况自行选择;如果选择"插入字幕"选项命令,则可在"标题 1"轨中插入字幕。
- 单击"文件"菜单,在弹出的下拉菜单中选择"将媒体文件插入到素材库",然后可以选择"插入视频""插入照片""插入音频""插入数字媒体"等选项命令,如图 7-4 所示。用户执行上述命令后,选择需要的媒体文件,就能将素材添加到素材库中,然后可以将素材库中的素材拖曳至时间轴面板的轨道中。

图 7-3　将媒体文件插入到时间轴

图 7-4　将媒体文件插入到素材库

- 单击素材库左上角的"导入媒体文件"按钮![图标]，或者在素材库中的空白处右击，在弹出的快捷菜单中选择"插入媒体文件"命令，如图7-5所示。执行上述操作后在弹出的"选择媒体文件"对话框中可以选择需要的媒体文件导入到素材库中。

图7-5 向素材库中导入素材文件

对于素材库中的素材，用户如果想要进行排序，可以单击软件窗口右上角的"对素材库中的素材排序"按钮![图标]，在弹出的下拉菜单中可选择"按名称排序""按类型排序""按日期排序"等命令选项，如图7-6所示。用户还可以直接手动拖曳素材到需要的位置，以实现排序。

(3) 在"时间轴面板"的轨道空白处右击，在弹出的快捷菜单中选择"插入音频"|"到音乐轨#1"命令，弹出"打开音频文件"对话框，选择"音频1.mp3"文件，然后单击"打开"按钮，如图7-7所示。

图7-6 "对素材库中的素材排序"按钮

图7-7 插入"音频1.mp3"文件

(4) 插入"音频 1.mp3"后，单击"步骤面板"左侧的"转场"按钮，在各种转场类型中选择所需的转场效果，分别拖到各张图片之间，给图片添加转场效果，如图 7-8 所示。

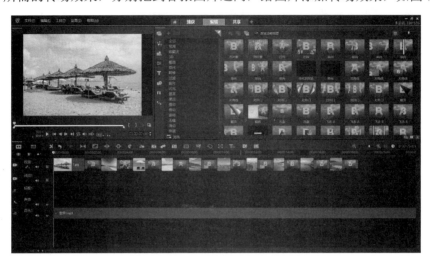

图 7-8　给每张图片添加转场效果

(5) 在时间轴面板中将时间线移至"视频"轨中素材的末尾处，选择"音乐 1"轨中的"音频 1.mp3"文件，在菜单栏中选择"编辑"|"分割素材"命令，就能将过长的音乐文件在时间线的位置分割为两段，选择被分割的后面一段音乐文件，按 Delete 键删除即可。

在这步剪辑音乐文件的过程中，用户还可以通过在"音乐 1"轨中选择"音频 1.mp3"文件，然后将鼠标移至音乐文件的末尾处，当鼠标指针变为箭头形状时，按住鼠标左键向左拖曳，将音乐文件的末尾拖至与"视频"轨中素材的末尾处对齐。

(6) 在菜单栏中选择"文件"|"保存"命令，在弹出的"另存为"对话框中输入文件名"夏日海风"，单击"保存"按钮，生成"夏日海风.VSP"项目文件。

(7) 在"步骤面板"顶部单击"共享"选项卡，在"创建能在计算机上播放的视频"下面的列表中选择"自定义"，"格式"为"MPEG 文件[*.mpg]"，文件名为"夏日海风"，然后单击"开始"按钮，如图 7-9 所示。

图 7-9　开始渲染视频

(8) 渲染完成后，就会生成"夏日海风.mpg"视频文件，这样就完成了海边风景短视频的制作。

7.4 制作图书宣传视频

本节讲解如何制作一个图书宣传广告视频，包括素材导入、背景特效制作、片头特效制作、画中画特效制作、字幕特效制作、背景音乐制作、影片渲染输出这 7 个步骤。通过本案例的学习，读者可以掌握用会声会影制作音视频的基本技能。

1. 素材导入

(1) 启动会声会影 2020，在"步骤面板"左侧单击"媒体"按钮，切换至"媒体"素材库，单击"添加"按钮，新增一个文件夹，如图 7-10 所示。

图 7-10　添加新文件夹

(2) 在菜单栏中选择"文件"|"将媒体文件插入到素材库"|"插入视频"命令，在弹出的"选择媒体文件"对话框中，找到需要导入的视频文件，单击"打开"按钮，插入视频文件，如图 7-11 所示。

图 7-11　插入视频文件

(3) 导入视频素材后,在菜单栏中选择"文件"|"将媒体插入到素材库"|"插入照片"命令,在弹出的"选择媒体文件"对话框中,选择需要导入的图片,单击"打开"按钮,如图 7-12 所示。

图 7-12 插入所有图片

(4) 导入视频和图片素材后,在素材库中即可看到所有导入的素材,如图 7-13 所示。

图 7-13 导入素材库中的素材

2. 背景特效制作

上面已经将素材导入到素材库中,现在将开始制作视频背景特效,具体步骤如下。

(1) 在素材库中,将"星空背景.mp4"视频素材文件拖曳到"视频"轨中,如图 7-14 所示。

(2) 将视频素材导入"视频"轨后,即给我们要做的视频添加了相应的背景特效。如果需要调整视频素材的时长区间,可以双击"视频"轨,在打开的"编辑"选项面板中调整视频区间,如图 7-15 所示。

图 7-14 将视频素材插入"视频"轨中

图 7-15 "编辑"选项面板

3. 片头特效制作

片头特效是加入视频开头的部分，用来提升视频的整体效果。

(1) 在"时间轴"面板中将时间线移至 00:00:05:000 的位置，将素材库中的"1.jpg"图片拖曳至"叠加1"轨道起始点与时间线重合的位置，如图 7-16 所示。

(2) 双击"1.jpg"图片打开"编辑"选项面板，调整"照片区间"为 0:00:05:000，将"边框"设为 1，将"边框颜色"设为白色，然后在预览窗口中调整图片的大小和位置，结果如图 7-17 所示。

(3) 在"编辑"选项面板中选择"基本动作"单选按钮，单击"淡入动画效果"按钮，这样就给"1.jpg"图片添加了进入动画效果，用户可以在预览窗口下方单击"播放"按钮进行效果预览。如果对效果不满意，可再换其他动画效果或调整其他参数。

(4) 将时间线移至 00:00:01:10 处，在步骤面板左侧单击"标题"按钮，进入"标题"

素材库，在预览窗口中双击，然后在出现的文本框中输入片头字幕，如图 7-18 所示。

图 7-16 将"1.jpg"图片置于时间线位置

图 7-17 调整"1.jpg"图片的效果

图 7-18 在预览窗口中输入片头标题文字

(5) 在"标题选项"|"字体"选项面板中设置标题文字区间为 0:00:03:015,字体为"站酷小薇 LOGO 体",字号为 25,行间距为 160,如图 7-19 所示。

图 7-19　设置标题字体和格式

(6) 在"阴影"选项面板中设为"突起阴影",在"运动"选项面板中选中"应用"复选框,单击右侧的下三角按钮,在弹出的下拉列表中选择"淡化"选项,然后在下方选择第二个效果选项,如图 7-20 所示,设置完成后,第一段字幕就制作好了。

图 7-20　设置"运动"效果

(7) 添加第 2 段标题字幕,在预览窗口中调整字幕到适当的位置,设置文字区间为 0:00:03:000,字体为"站酷小薇 LOGO 体",字号为 20,如图 7-21 所示。

图 7-21　设置第 2 段字幕的字体效果

(8) 在"运动"选项面板中选中"应用"复选框,选择"淡化"效果下方的第三个效果选项,如图 7-22 所示。

图 7-22　设置第 2 段字幕的"运动"效果

(9) 使用同样的方法继续添加第 3 段字幕,制作完成的效果如图 7-23 所示。

图 7-23　制作完成的片头效果

(10) 制作完片头效果后,用户可以单击预览窗口下方的"播放"按钮进行效果预览。

4. 画中画特效制作

画中画特效的制作通常是在叠加轨道中添加多个素材,以此来呈现视频的画中画效果。本案例的画中画特效具体制作步骤如下。

(1) 在时间轴面板中,将时间线移至 00:00:10:00 处(即"1.jpg"图片区间末尾处),在素材库中将"2.jpg"图片素材拖曳至"叠加 1"轨的"1.jpg"图片区间后面(本案例中,先前已将图片素材 2~7 加入到了"叠加 1"轨道中),设置"2.jpg"图片区间为 0:00:05:000,"边框"设为 1,"边框颜色"设为白色,在预览窗口中调整图片的大小和位置。

(2) 在"编辑"选项面板中选择"基本动作"单选按钮,在"进入"选项组中选择第一个"从左上方进入"效果,在"退出"选项组中单击"淡出动画效果"按钮,这样就给"2.jpg"

图片添加了相应的动画效果,如图 7-24 所示。

图 7-24 设置 "2.jpg" 图片的动画效果

(3) 使用同样的方法,在"叠加 1"轨道插入其他的图片素材,在预览窗口中调整每张图片素材的位置和大小,每张图片素材区间均设为 0:00:05:000,"边框"设为 1,"边框颜色"设为白色。为了使得视频动画效果变换更为丰富,用户可以给每张图片设置不同的进入和退出动画效果。制作完成后的效果如图 7-25 所示。

图 7-25 插入所有图片素材后的效果

(4) 插入所有图片素材并调整效果后,用户可进行效果预览,整体效果符合要求后,即可进入后续操作。

5. 字幕特效制作

对后续图片素材添加字幕特效与前面制作片头字幕特效的方法一样，具体步骤如下。

(1) 在"标题 1"轨中复制(选中要复制的字幕，按 Ctrl+C 快捷键)前面片头中制作的字幕，然后粘贴(执行复制操作后，移动鼠标至适当的位置单击鼠标左键即可)到标题轨道的适当的位置，然后更改字幕内容，将字幕区间设为 0:00:05:000，字体设为"方正舒体"，字号为 20，如图 7-26 所示。

图 7-26　给"2.jpg"图片素材添加字幕

(2) 在"标题选项"|"运动"选项面板中为字幕添加动画效果，并调整暂停区间(将"2.jpg"图片和对应标题字幕的起始位置移至 00:00:10:010 位置处)，效果如图 7-27 所示。

图 7-27　添加字幕动画并调整暂停区间

(3) 使用同样的方法给其他图片素材添加字幕和动画效果，并调整相同的暂停区间，制作完成的效果如图 7-28 所示。

图 7-28　给所有图片素材添加字幕

6. 背景音乐制作

给视频添加背景音乐的具体步骤如下。

(1) 单击媒体素材库左上角的"导入媒体文件"按钮 (用户也可通过前面导入素材的方法进行导入)，如图 7-29 所示。

图 7-29　单击"导入媒体文件"按钮

(2) 在弹出的"选择媒体文件"对话框中选择"音频 1.mp3"音频文件，单击"打开"按钮，将选择的音频文件导入到素材库中，如图 7-30 所示。

图 7-30　选择"音频 1.mp3"文件

(3) 将时间轴面板中的时间线移至视频最开始位置，再将素材库中的"音频 1.mp3"文件拖曳至"音乐 1"轨中的开始位置，然后将时间线移至视频的末尾处，如图 7-31 所示。

图 7-31　将时间线移至视频末尾处

(4) 选择"音乐 1"轨中的"音频 1.mp3"文件，在菜单栏中选择"编辑"|"分割素材"命令，此时音乐文件在时间线的位置被分割为两段，如图 7-32 所示。

图 7-32　将"音频 1.mp3"文件分割为两段

(5) 选择被分割的后面一段音乐文件，按 Delete 键删除，结果如图 7-33 所示。

图 7-33 删除后段音乐文件的效果

(6) 双击"音乐 1"轨中剪辑后保留的"音频 1.mp3"文件,进入"音乐和声音"选项面板,单击"淡入"按钮,设置背景音乐的淡入效果,如图 7-34 所示。

图 7-34 设置背景音乐的淡入效果

(7) 背景音乐制作完成后,单击预览窗口下方的"播放"按钮进行试听预览。

7. 影片渲染输出

影片渲染输出的步骤如下。

(1) 在步骤面板中单击"共享"选项卡,在其中选择 MPEG-2 选项,单击"文件位置"右侧的"浏览"按钮,弹出"选择路径"对话框,在"文件名"下拉列表框中输入"图书宣传视频",设置"保存类型"为"MPEG 文件(*.mpg)",如图 7-35 所示。

(2) 单击"保存"按钮,返回到"共享"选项卡,如图 7-36 所示,单击"开始"按钮,接着开始渲染视频文件。

图 7-35 "选择路径"对话框

图 7-36 单击"开始"按钮进行视频渲染

(3) 视频渲染完成后,弹出如图 7-37 所示的对话框,单击 OK 按钮即可。

图 7-37 Corel VideoStudio 对话框

(4) 切换至"编辑"选项卡,在素材库中可以看到输出的视频文件,如图 7-38 所示。与此同时,在指定的保存文件位置处,已经有了最终制作完成的"图书宣传视频.mpg"视频文件。

图 7-38　输出的视频文件

至此，图书宣传视频即制作完成，这里的案例旨在讲述视频制作与处理的方法技巧，读者通过学习和实践训练，就可以制作出自己想要的精美视频。

小　　结

本章主要讲解了音频和视频的概念及各种文件格式，会声会影 2020 的工作界面和特点，然后通过"制作海边风景短视频"与"制作图书宣传视频"两个案例，讲解了用会声会影 2020 制作视频、处理音频、添加字幕、制作特效、制作画中画效果及渲染影片等一些基本技能。读者在学习案例操作的过程中，可以熟悉软件操作技巧，通过举一反三，也能够制作其他各类音视频。

第 8 章
虚拟现实技术

VR(虚拟现实)技术在当下已经取得了显著的进展,并在许多领域得到广泛应用,包括游戏娱乐、教育培训、医疗、社交和旅游等领域。随着技术的不断更新发展,VR 硬件设备越来越轻便、性能越来越强大,同时成本也在逐渐下降,使得 VR 技术更加普及。VR 技术也与其他领域相结合,如 AR、MR 和全息技术等,这些技术为用户创造了更加丰富的互动体验。

8.1 虚拟现实概述

虚拟现实(VR)技术是一种通过计算机技术模拟真实或虚构环境的交互式体验技术。用户戴上 VR 头戴式显示器或其他 VR 设备，就能感受到身临其境的沉浸感。

8.1.1 虚拟现实技术的现状及展望

1. 发展现状

虚拟现实技术在过去几年里取得了显著的发展，并且在多个领域得到广泛的应用。以下是虚拟现实技术在各个领域发展的现状。

1) 游戏娱乐

虚拟现实游戏市场不断壮大，各大游戏公司和开发者纷纷投入虚拟现实游戏的研发和制作。VR 游戏丰富多样，包括冒险、射击、模拟、体育等类型，为用户提供更加身临其境的游戏体验。

2) 教育培训

虚拟现实技术在教育培训领域应用广泛。例如，学校和企业使用虚拟实验室(见图 8-1)、虚拟培训模拟等，帮助学生和员工进行实践性学习和培训。虚拟现实技术能够模拟各种情境，让学习和培训更加有效和互动。

图 8-1 虚拟现实实验室

3) 医疗保健

虚拟现实技术在医疗保健领域的应用不断扩展，如虚拟手术模拟、康复训练和心理疗法等，为医疗行业带来了新的突破和改进。在医疗保健方面，虚拟现实技术有助于提高患者的治疗效果，同时减轻医护人员的负担。

4) 虚拟旅游和房地产

虚拟现实技术为用户提供了虚拟旅游体验(见图 8-2)，让他们在家中就能通过虚拟现实头戴设备或平板电脑游览世界各地的名胜古迹。在房地产领域，虚拟现实技术被用于虚拟房屋游览和空间布局预览，帮助购房者更好地了解房产信息。

图 8-2 虚拟旅游体验

5) 社交和交流

虚拟现实技术为用户提供虚拟社交体验，人们可以在虚拟世界中与其他用户进行互动、参加虚拟会议等。虚拟现实的社交功能为远程协作和社交互动带来了新的可能性。

6) 电子竞技

虚拟现实设备也被广泛地应用于电子竞技比赛中，可以提供更加沉浸式的游戏体验和观赏体验。

7) 技术改进

虚拟现实技术的硬件设备不断改进，设备变得更加轻便、舒适，价格更加低廉，同时显示质量和跟踪性能也得到提升。此外，虚拟现实软件和内容的质量也在不断提高。

8) 产业投资

虚拟现实技术吸引了大量的投资，各大科技公司和初创企业都在进行虚拟现实技术的研发和创新，这些产业投资推动了虚拟现实技术的快速发展。

2. 未来展望

目前，虚拟现实技术的发展仍在继续，未来将会有更多的创新和应用出现。随着技术的进步和成本的降低，虚拟现实将在各个领域继续拓展应用，并为用户带来更加丰富的体验。

8.1.2 虚拟现实的基本特征

1. 基本特征

虚拟现实的基本特征整体来说包括以下几点，如图 8-3 所示。

1) 沉浸感(immersion)

虚拟现实通过提供逼真的视觉、听觉和触觉体验，让用户感觉仿佛真地置身于虚拟环境中，与环境进行互动。这种沉浸感会让用户忘记自己实际的物理位置和周围环境。

2) 交互性(interactivity)

虚拟现实允许用户与虚拟环境进行互动，可以通过手势、声音、控制器等方式来操作虚拟世界中的对象、人物和场景。这种交互性增强了用户对虚拟环境的参与感。

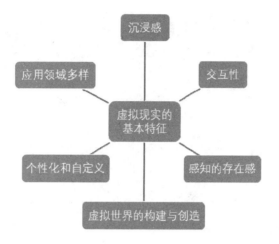

图 8-3　虚拟现实的基本特征

3）感知的存在感(sense of presence)

虚拟现实的目标之一是通过技术手段营造出让用户感觉虚拟环境存在于其周围的错觉，使用户感到虚拟世界与现实世界融为一体。

4）个性化和自定义

虚拟现实可以根据用户的偏好和需求进行个性化的设置和调整，以提供更符合用户期望的体验。

5）虚拟世界的构建与创造

虚拟现实技术允许开发者创造出各种虚拟世界，包括现实世界的仿真、科幻世界、历史场景等，用户可以在这些虚拟世界中自由探索和互动。

6）应用领域多样

虚拟现实不仅仅用于娱乐，还广泛应用于教育、培训、医疗、建筑、艺术创作等各个领域，以创造更加沉浸和有效的体验。

2. 其他说明

以上为当前虚拟现实技术的基本特点，随着虚拟现实技术的不断发展，可能会出现新的特征和变化，实际应用中，也可能会有不同程度的差异。

8.2　增强现实的特点与应用

增强现实(AR)是一种通过将数字信息叠加在真实世界的场景中，创造出一个混合了现实和虚拟元素的交互环境的技术。与虚拟现实不同，增强现实不是将用户完全置身于虚拟世界中，而是在现实世界中添加数字信息，来丰富用户的感知和体验。

8.2.1　增强现实的特点

1. 增强现实的几个特点

增强现实在很多不同领域中得到了广泛应用，它包括以下一些独特的特点。

1) 融合现实与虚拟

增强现实将虚拟信息与真实世界叠加在一起，用户可以同时看到现实环境和数字内容，实现真实与虚拟的融合。

2) 实时互动

增强现实系统能够实时感知用户的环境，并根据环境变化进行调整，实现与用户的实时互动和反馈。

3) 位置感知

增强现实使用位置和跟踪技术，可以精确地确定用户的位置和方向，以便将虚拟元素准确地叠加在用户所处的现实环境中。

4) 多感官体验

增强现实可以提供多种感官刺激，包括视觉、听觉、触觉等，以创造更加全面和身临其境的体验。

5) 增强用户认知

增强现实可以为用户提供额外的信息、指导和提示，改善用户对周围环境的认知和理解。

6) 应用广泛

增强现实技术在娱乐、教育、医疗、工业、零售、建筑等各个领域都有应用，丰富了用户体验和提升了效率。

7) 可定制性

增强现实应用可以根据不同的用户需求进行定制，适应不同的场景和用户群体。

8) 信息丰富

增强现实可以在用户视野中添加各种类型的虚拟信息，如文本、图像、3D 模型、视频等，为用户提供更多的信息和互动机会。

9) 创新交互方式

增强现实技术推动了新的交互方式，如手势识别、触摸、语音控制等，丰富了用户与数字内容的互动手段。

2. 其他说明

增强现实的上述特点使其成为一个引人注目的技术领域，能够为人们提供丰富、交互性强的虚实融合体验，在各行各业中具备广阔的应用前景。

8.2.2 增强现实的应用

增强现实(AR)技术已经在多个领域得到广泛应用，包括娱乐、教育、医疗和健康、工业等。各个行业都在探索如何将 AR 应用于实际业务中，以提高效率、创新产品和服务。

1. 增强现实在各个行业领域的具体应用

1) 娱乐

增强现实技术在游戏中被广泛使用，创造了丰富的虚拟游戏体验。例如，通过 AR 眼镜或智能手机，用户可以在现实环境中与虚拟角色互动、寻找隐藏的游戏元素等。

2) 教育

AR 可以在教育中提供互动性更强的学习体验。通过 AR 应用，学生可以在课堂上观察

3D 模型，让历史场景重现，或者在培训中模拟操作场景以提高技能。图 8-4 所示为 AR 演示场景。

3) 医疗和健康

在医疗领域，AR 可以用于医学图像的可视化、手术规划、虚拟导航等。医生可以通过 AR 眼镜在手术中获得更多信息，并减少风险。

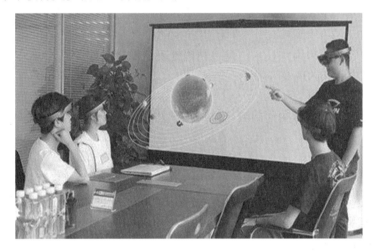

图 8-4　AR 演示场景

4) 建筑和设计

增强现实可以在建筑和设计中帮助实现可视化项目，将虚拟的建筑元素叠加在真实世界中，以便设计师和客户更好地理解项目的外观和布局。

5) 工业

在工业领域，AR 可以用于实时维护指导、装配指导及远程协助。工人可以通过 AR 设备获得详细的步骤和说明，提高操作效率和准确性。

6) 零售

AR 可以用于提供更丰富的购物体验。消费者可以使用 AR 应用在实体商店中查看虚拟商品，试穿衣物或者观察家具的摆放效果等。

7) 旅游

AR 可以为旅游者提供更多的信息和互动体验。通过 AR 导游应用，游客可以在景点中获取历史背景、3D 重现和导览信息。

8) 社交

AR 可以用于社交媒体平台，让用户创造有趣的 AR 滤镜、虚拟贴纸，以及在视频通话中分享虚拟内容。

9) 军事和航空

在军事和航空领域，AR 可以用于飞行驾驶员的信息显示、虚拟仿真训练以及战场实时数据呈现等。

10) 艺术和创意

艺术家可以使用 AR 技术创造出交互性的艺术作品，通过移动设备或 AR 眼镜让观众与作品互动。

2. 其他说明

以上介绍了增强现实技术的部分应用领域，实际上，AR 在越来越多的领域都发挥着创新和变革的作用，为用户提供了更丰富、沉浸式和实用的体验。

8.3 虚拟现实系统与分类

虚拟现实系统通常包括硬件设备和软件应用程序，用于创建和展现虚拟现实的沉浸式体验。虚拟现实的硬件设备是一系列用于创造沉浸式虚拟环境的工具和设备，以便用户可以与虚拟世界进行互动，并获得逼真的体验。虚拟现实的软件应用程序包括计算机系统、虚拟现实在各领域的应用软件、虚拟现实引擎、虚拟现实内容创作工具等。根据系统的不同特点和功能，又可将虚拟现实系统分为不同类别。

8.3.1 虚拟现实的系统组成

虚拟现实系统的组成包括以下一些主要部分。

1. 显示设备

显示设备(display device)是用户接收虚拟现实环境的主要途径。常见的显示设备包括头戴式显示器(Head-mounted Display，HMD)和沉浸式屏幕。HMD 是戴在头上的设备，通常包括两个显示屏，分别放在每只眼睛前面，以产生立体图像。

沉浸式屏幕则是用户被放置在一个大型屏幕环绕的环境中，通过观看屏幕来感受虚拟现实。沉浸式的实现方式有两大类，一种是通过投影仪及投影融合软件，将展示内容投射在一个四面(或六面)的空间中，为用户打造一个沉浸式投影空间，如图 8-5 所示。另一种则是运用 LED 屏等显示设备来实现，以此为用户展现身临其境的沉浸式体验。

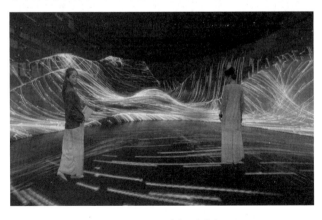

图 8-5 沉浸式投影空间

2. 输入设备

输入设备(input device)用于用户与虚拟环境进行交互。常见的输入设备包括手柄、手套、追踪器和体感设备，它们能够捕捉用户的动作和姿态，并将其反映到虚拟环境中。如图 8-6 所示为虚拟现实输入设备的手柄和手套。

(a) 动作感应手柄　　　　　　　(b) 虚拟现实手套

图 8-6　虚拟现实设备的手柄和手套

3. 计算机系统

虚拟现实需要强大的计算机系统(computer system)来实时渲染复杂的虚拟环境。这些系统通常配备高性能的图形处理单元(GPU)、中央处理器(CPU)和内存,以确保流畅的图像渲染和响应时间。

4. 传感器和追踪技术

传感器和追踪技术(sensors and tracking technology)用于捕捉用户的动作、位置和姿态。这些数据对于在虚拟环境中准确地定位和呈现用户的视角至关重要。常见的追踪技术包括惯性测量单元、摄像头和激光追踪系统。

5. 虚拟环境内容

虚拟环境内容(virtual environment content)是用户在虚拟现实中所能看到、听到和与之交互的一切,这包括3D模型、场景、音频、视频和动画等。

6. 虚拟现实引擎

虚拟现实引擎是虚拟现实应用程序的基础,是用于处理图形渲染、物理模拟、用户交互等方面的技术。常见的虚拟现实引擎包括Unity3D、Unreal Engine等。

7. 声音系统(audio system)

声音系统为用户提供虚拟环境中的音频体验,这包括3D音效定位和环绕声技术,以增强用户对虚拟环境的身临其境感。

8. 用户交互界面(user interface)

用户交互界面是用户与虚拟环境互动的桥梁,包括菜单、手势识别和语音控制等。这些界面使用户能够操控虚拟世界中的对象和操作。

以上就是虚拟现实的主要系统组成,这些组成部分共同构成了一个完整的虚拟现实系统,使用户能够沉浸在虚拟的三维环境中,与之互动,并获得身临其境的体验。

8.3.2　虚拟现实的分类

常见的虚拟现实分类包括桌面式VR系统、沉浸式VR系统、增强式VR系统和分布式VR系统。下面针对几类系统进行具体讲解。

1. 桌面式 VR 系统

桌面式 VR 系统是一种在桌面上使用的虚拟现实体验，通常不需要身临其境的头盔。这种系统允许用户在计算机桌面前，通过显示器和交互设备，体验一定程度的虚拟现实环境。桌面式 VR 系统的主要组成和特点如下。

1) 主要组成

(1) 显示器：用户通过计算机显示器观看虚拟现实场景。显示器可以是普通的计算机屏幕，也可以是更高分辨率和刷新率的显示器。

(2) 交互设备：桌面式 VR 系统通常使用鼠标、键盘、手柄、触控笔、数据手套和 3D 眼镜等交互设备，以便用户在虚拟环境中进行操作和互动。

(3) 传感器：一些系统可能会配备传感器，以便跟踪用户的手势、头部移动等，从而在一定程度上实现交互和沉浸感。

2) 特点

(1) 简便性：桌面式 VR 系统相对于需要佩戴头盔的系统更加简单，用户无须特殊设备，只需使用常规的显示器和交互工具。

(2) 互动：尽管相对于头戴式 VR 来说交互限制较大，但桌面式 VR 系统仍然允许用户与虚拟环境进行一定程度的互动，例如通过鼠标单击和键盘输入。

(3) 适用范围：桌面式 VR 系统适用于一些需要简单虚拟体验的场景，如观看 360 度全景图、浏览虚拟艺术展等。

(4) 成本和便捷性：桌面式 VR 系统通常成本较低，且使用便捷，因为用户不需要购买昂贵的头盔设备。

(5) 体验质量：相对于头戴式 VR，桌面式系统可能在沉浸感和视觉质量方面有所限制，但仍可以提供一定程度的虚拟体验。

桌面式 VR 系统适用于那些希望获得简单虚拟体验而不想购买复杂设备的用户。然而，对于更高度沉浸感的虚拟现实体验，可能需要考虑头戴式 VR 系统。

2. 沉浸式 VR 系统

沉浸式 VR 系统是一种通过佩戴头戴式显示设备，将用户置身于完全虚拟的环境中的技术。这种系统创造了一种身临其境的体验，让用户感觉好像身处于虚拟环境的现实世界中。沉浸式 VR 系统的主要组成和特点如下。

1) 主要组成

(1) 头戴式显示设备：这是沉浸式 VR 系统的核心部件，通常由一个高分辨率的显示器、透镜、传感器等组成。这些设备将虚拟环境渲染到用户眼前，创造出沉浸式的视觉体验。

(2) 追踪技术：为了实现用户的头部追踪，系统通常配备了陀螺仪、加速度计、磁力计等传感器，能够捕捉用户头部的方向和位置。

(3) 交互设备：交互设备可以是手柄、控制器、手套等，允许用户在虚拟环境中进行操作和互动。

(4) 计算机：沉浸式 VR 系统必须有一个强大的计算机，以处理复杂的图形和场景渲染，确保流畅的沉浸式体验。

沉浸式 VR 系统的体系结构如图 8-7 所示。

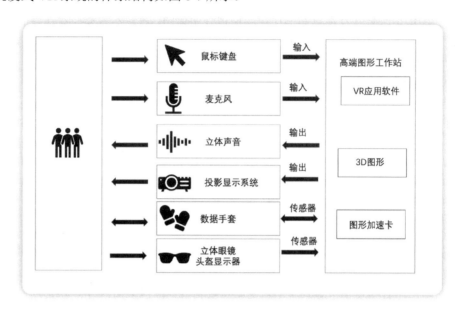

图 8-7　沉浸式 VR 系统的体系结构

2）主要特点

沉浸式虚拟现实系统与桌面虚拟现实系统相比，具有以下特点。

(1) 高度的实时性。即当用户转动头部改变观察点时，空间位置跟踪设备及时检测并输入计算机，由计算机计算，快速地输出相应的场景。为使场景快速平滑地连续显示，系统必须具有足够小的延迟，包括传感器的延迟，计算机计算延迟等。

(2) 高度的沉浸感。沉浸式虚拟现实系统必须使用户与真实世界完全隔离，不受外界的干扰，依据相应的输入和输出设备，完全沉浸到环境中。

(3) 先进的软硬件。为了提供"真实"的体验，尽量减少系统的延迟，必须尽可能利用先进的、相容的硬件和软件。

(4) 并行处理的功能。这是虚拟现实的基本特性，用户的每一个动作都涉及多个设备综合应用，例如手指指向一个方向并说"那里！"，会同时激活头部跟踪器、数据手套及语音识别器三个设备，产生三个同步事件。

(5) 良好的系统整合性。在虚拟环境中，硬件设备互相兼容，并与软件系统很好地结合，相互作用，构造一个更加灵巧的虚拟现实系统。

沉浸式虚拟现实系统的优点是，用户可完全沉浸到虚拟世界中。例如，在消防仿真演习系统中，消防员会沉浸于极度真实的火灾场景并做出不同反应。但有一个很大的缺点，即系统设备尤其是硬件价格相对较高，难以大规模普及推广。

3. 增强式 VR 系统

增强式 VR 系统即 AR 系统，是一种将虚拟内容与现实世界融合在一起的技术，通过特定的设备，如智能手机、智能眼镜或头戴式显示设备，将虚拟元素叠加到用户的真实视野中。这种技术允许用户在现实世界中看到虚拟图像、信息和交互元素，创造出一个增强的现实体验。

1) 增强式 VR 系统的主要组成

(1) 显示设备：增强式 VR 系统使用显示设备将虚拟元素叠加到用户的真实视野中，这些设备包括智能手机、智能眼镜、头戴式显示设备等。

(2) 摄像头/传感器：设备通常配备摄像头和传感器，用于捕捉用户的现实环境，并确定虚拟元素的位置和尺寸。

(3) 计算单元：用于处理和渲染虚拟元素的计算单元。在智能手机上，这可能是手机的处理器；在智能眼镜或头戴式设备上，可能是嵌入式计算单元。

(4) 虚拟内容：用户在现实环境中所看到的虚拟元素，如 3D 模型、信息标签、交互按钮等。

2) 增强现实系统结构及核心技术

AR 系统结构及核心技术如图 8-8 所示。

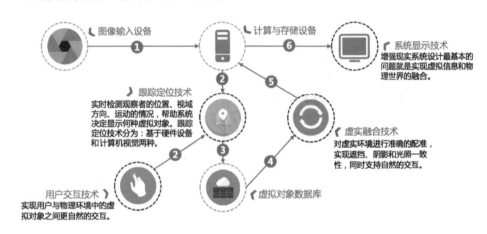

图 8-8　AR 系统结构及核心技术

AR 系统的工作过程体现了硬件设备与软件技术的高度协同：从真实世界出发，图像输入设备捕获空间场景，辅以传感器(如陀螺仪、磁力计等惯性传感器)采集的数据对三维空间和拍摄视角进行感知理解。同时，虚拟场景生成单元从虚拟对象数据库构建"增强"的对象，通过跟踪定位技术确定虚拟对象叠加的准确位置。

4．分布式 VR 系统

分布式 VR 系统是一种通过网络连接多个用户，使他们能够在不同地点共享和体验同一虚拟环境的技术。这种系统允许用户在不同位置之间进行协作、互动和交流，好像他们身处于同一个虚拟世界中。分布式 VR 系统的主要组成和特点如下。

1) 主要组成

(1) 虚拟环境：这是用户将要体验的虚拟场景，可以是一个虚拟世界、培训模拟、合作任务等。

(2) 用户设备：用户设备通常是头戴式 VR 显示设备，例如虚拟现实头盔，配备有显示器、传感器和追踪技术。

(3) 网络连接：分布式 VR 系统需要稳定的高速网络连接，以便不同位置的用户能够实时同步虚拟环境的变化。

(4) 服务器：系统通常需要服务器来托管虚拟环境的数据和逻辑，以及处理多个用户之间的互动。

(5) 互动设备：为了在虚拟环境中进行互动，用户可能需要使用手柄、控制器等交互设备。

2) 主要特点

(1) 协同体验：分布式 VR 系统使不同位置的用户能够一起体验同一虚拟环境，他们可以在虚拟环境中互动、合作、交流。

(2) 远程协作：用户无须身临其境，就可以与其他用户一同参与虚拟场景中的活动，如会议、培训、游戏等。

(3) 多用户互动：分布式 VR 系统通常支持多用户之间的实时互动，使用户能够在虚拟环境中进行交流、协作和竞争。

(4) 网络连接：这种系统依赖网络连接，使不同位置的用户能够同步获得虚拟环境的更新和变化。

分布式 VR 系统在协作、培训、会议、游戏等领域具有潜在的应用。它使远程用户能够共享虚拟体验，促进合作和互动，从而在不同地点之间建立更紧密的连接。然而，由于涉及网络连接和数据同步，分布式 VR 系统需要注意网络稳定性、延迟等因素，以保证用户体验的流畅性和一致性。

8.4 虚拟现实的关键技术

虚拟现实是一项复杂的技术领域，涵盖了多种关键技术，各种关键技术共同协作，得以帮助用户实现沉浸式的虚拟体验。虚拟现实的关键技术主要包括动态环境建模技术、实时三维图形生成技术、立体显示和传感器技术、系统集成技术等。

8.4.1 动态环境建模技术

动态环境建模技术涉及创建虚拟世界中的场景、物体和元素。这包括使用三维建模工具、扫描现实世界中的物体，以及设计虚拟世界的地形和结构。动态建模技术还可以支持实时更新和互动性，使虚拟环境更加逼真和有趣。虚拟现实动态环境建模技术包括以下方面。

1. 实时场景生成

动态环境建模技术需要能够实时生成虚拟世界的场景，包括地形、建筑物、植被等。这可能涉及使用基于算法的方法、前期制作的场景模板和用户自定义内容。

2. 物体和模型建模

虚拟环境中的物体和模型需要以逼真的方式建模，以便在虚拟现实中呈现。物体和模型建模是虚拟现实环境中的关键组成部分，它们需要准确地呈现真实世界的物体、场景和元素。物体和模型建模的关键技术为几何建模，几何建模涉及创建物体的形状和结构。这可以通过多边形网格、NURBS(非均匀有理 B 样条)曲线和曲面等方法来实现。建模师可以使用专业的建模软件进行几何建模，创造出精确的物体外观。

3. 物理和运动模拟

动态环境需要模拟物体的物理特性和运动行为，以实现真实的互动效果。这可能涉及模拟重力、碰撞、摩擦等物理效应，以及物体的自然运动。

4. 环境效果和氛围

动态环境建模技术可以包括实时的气候、天气和时间效果，以及模拟光照、雾、雨、风等元素，从而增强虚拟环境的逼真感和氛围。

5. 互动性和用户自定义

用户可以在虚拟环境中进行互动，改变环境中的物体位置、状态和特性。这些技术可能涉及基于手势、控制器或其他输入设备的用户操作。

6. 实时更新和共享

动态环境建模技术需要支持实时更新，以确保虚拟环境中的变化能够立即呈现给用户。此外，这些环境可能需要在多用户之间共享，因此需要有效的同步和共享机制。

7. 内容创作工具

为了帮助设计师和开发人员创建虚拟环境，需要强大的内容创作工具。这些工具可以简化场景、物体和元素的创建与编辑过程。

8.4.2 实时三维图形生成技术

虚拟现实实时三维图形生成技术是指在虚拟现实环境中实时创建和渲染逼真的三维图形的技术。这些技术使用户能够在虚拟环境中体验高质量、流畅的图像和动画，从而实现更加沉浸式的虚拟现实体验。常见的虚拟现实实时三维图形生成技术包括以下几种。

1. 实时渲染引擎

实时渲染引擎是一类专门用于在实时环境中渲染图形的软件工具。它们通过使用高效的图形处理单元(GPU)来实现逼真的光照、阴影、材质和效果。著名的实时渲染引擎包括 Unity 3D、Unreal Engine(虚幻引擎)等。

(1) Unity 3D 是一款流行的跨平台游戏引擎，由 Unity Technologies 开发。它被广泛应用于游戏开发、虚拟现实、增强现实、模拟、可视化等领域。它的功能包括跨平台开发、图形渲染和视觉效果、脚本支持、动画和角色控制、VR 和 AR 支持等。

(2) Unreal Engine 是一款由 Epic Games 开发的强大的游戏引擎，用于创建高质量的虚拟世界、游戏、模拟和虚拟现实体验。它被广泛用于游戏开发、影视制作、虚拟现实应用，以及工业设计等领域。

2. 光线追踪技术

光线追踪是一种模拟光线在场景中的传播路径的技术。它可以产生高质量的图像，并实现逼真的全局光照和阴影效果。光线追踪需要大量的计算资源，但近年来，随着硬件的进步，实时光线追踪在虚拟现实中的应用也变得更加可行。

3. 实时阴影技术

实时阴影技术用于在实时渲染中生成逼真的阴影效果。这包括硬阴影、软阴影和屏幕空间阴影等技术，以便在虚拟环境中模拟光照条件下的真实阴影。

4. 图形硬件优化

现代图形处理单元(GPU)具有强大的并行计算能力，可用于高效地处理大量图形数据。优化算法和技术，如层级剪裁、延迟渲染、多线程渲染等，可以提高虚拟现实环境中图形的渲染性能。

5. 动态场景管理

动态场景管理技术允许虚拟环境中的物体和元素能够实时变化和交互。这种技术可以让虚拟现实中的场景保持活跃和逼真。

虚拟现实实时三维图形生成技术的不断进步，为用户带来更加逼真、流畅的虚拟体验，推动着虚拟现实技术的发展。

8.4.3 立体显示和传感器技术

1. 立体显示技术

立体显示技术旨在模拟人眼的深度感知，使用户在虚拟环境中感受到三维物体和场景的立体效果。它用于向用户呈现立体图像，使用户可以在虚拟世界中获得深度感，包括虚拟现实头盔中的高分辨率显示器、3D 眼镜、自适应焦点技术、全景视频和 360 度图像。

1) 虚拟现实头盔中的高分辨率显示器

主要有头戴式显示器(Head-mounted Display，HMD)，HMD 是最常见的 VR 显示设备，它将两个显示屏置于用户的眼前，分别显示不同的图像，以模拟左右眼的视觉。这种技术可以提供高度个人化的虚拟体验。

2) 3D 眼镜

类似于电影院中使用的 3D 眼镜，这种技术通过特殊的眼镜，将不同图像投射到左右眼，创造出立体效果。

3) 自适应焦点技术

传统的 HMD 在显示时通常固定焦点，导致用户在切换虚拟世界与现实世界时需要不断调整眼睛焦点，可能会造成视觉疲劳、晕眩或不适。一些新兴的 VR 设备尝试模拟眼睛在现实中的自然焦点变化，使用户能够在不同距离的物体上获得清晰的焦点，这样可以显著提高用户的舒适度、沉浸感和视觉体验。自适应焦点技术的实例包括以下几方面。

(1) 变焦透镜：一些自适应焦点 HMD 使用了特殊的透镜，这些透镜可以根据用户的注视点在不同深度上调整焦点。这种技术可以使用户在虚拟环境中看到的物体保持清晰，无须频繁调整焦点。

(2) 液体透镜：液体透镜可以通过调整液体的折射率来改变焦距，从而实现自适应焦点效果，这可以通过电压、压力等方式进行控制。

(3) 多焦点显示：这种技术使用多层透镜或屏幕来在不同深度上显示图像。每一层都有不同的焦点，以适应用户的注视点。

(4) 眼动追踪和注视点预测：通过眼动追踪技术，系统可以知道用户当前正在注视的物体，从而根据注视点预测用户的焦点并相应地调整焦距。

4) 全景视频和 360 度图像

通过捕捉和播放全景视频或 360 度图像，用户可以感受到完整的周围环境，从而增强虚拟体验的真实感。

2. 传感器技术

传感器技术在虚拟现实中起到了至关重要的作用，它们用于捕捉用户的动作、位置和环境信息，从而实现用户与虚拟环境的互动和响应。传感器技术包括惯性测量单元(Inertial Measurement Unit，IMU)、位置追踪系统、手部追踪和控制器、眼动追踪等。

(1) 惯性测量单元：IMU 由陀螺仪、加速度计和磁力计组成，用于测量设备的方向、加速度和角速度，从而实现头部和身体的运动追踪。

(2) 位置追踪系统：位置追踪系统使用基站、摄像头、红外线等技术来精确测量设备的位置和移动，以实现更准确的虚拟环境中的位置追踪。

(3) 手部追踪和控制器：一些 VR 系统配备了手部追踪和控制器，通过传感器技术可以捕捉用户手部的动作和位置，从而实现手部在虚拟环境中的互动。

(4) 眼动追踪：眼动追踪技术可以监测用户的视线，使虚拟环境能够根据用户的注视点进行相应的变化，增强交互性和沉浸感。

8.4.4 系统集成技术

1. 相关概念及该技术的作用

虚拟现实系统是一个复杂的集成系统，需要协调不同的硬件设备、软件应用程序和传感器。系统集成技术涉及将这些组件无缝地结合在一起，以实现高效的虚拟现实体验。以下是一些系统集成技术在虚拟现实中的关键作用。

1) 硬件和软件协调

虚拟现实系统涉及多种硬件设备，如显示器、跟踪设备、输入设备等，以及复杂的软件应用程序。系统集成技术需要确保这些硬件和软件能够无缝协调工作，以实现一致的用户体验。

2) 延迟处理

在虚拟现实中，延迟是一个严重的问题，因为即使微小的延迟，也可能造成用户在现实世界和虚拟环境之间的错觉。系统集成技术需要优化各个组件的性能，以减少延迟并确保用户的动作在虚拟环境中得到快速响应。

3) 性能优化

虚拟现实需要高性能的计算和图形处理能力，以实时渲染逼真的图像。系统集成技术需要确保硬件和软件在资源利用方面进行有效优化，以保证平稳的帧率和图像质量。

4) 传感器融合

虚拟现实系统使用多种传感器来跟踪用户的动作和位置。系统集成技术需要将这些传感器的数据融合在一起，以提供准确的用户跟踪和定位。

5) 互操作性

虚拟现实系统通常涉及多个硬件和软件供应商,它们可能使用不同的标准和接口。系统集成技术需要确保各个组件之间能够互相通信和协作,以实现无缝的集成。

6) 错误处理和稳定性

虚拟现实系统可能会遇到各种问题,如设备故障、软件崩溃等。系统集成技术需要考虑如何处理这些问题,以提供稳定的虚拟体验并尽量减少用户的干扰和困扰。

7) 用户体验设计

良好的用户体验是产品追求的最终目标。系统集成技术需要从用户的角度出发,设计直观的界面、自然的交互方式,以及优化的性能,以确保用户可以真正沉浸在虚拟世界中。

2. 其他说明

总之,虚拟现实系统的成功运行,依赖于系统集成技术的精心设计和实施。这种技术的应用不仅涉及技术方面的问题,还需要考虑用户体验、人机交互等因素,以确保用户可以享受到高质量的虚拟现实体验。

8.5 虚拟现实全景技术

VR全景技术是一种将现实世界或虚拟环境中的场景以360度全方位的方式捕捉、展示和呈现给用户的技术。这种技术旨在创造一种身临其境的体验,使用户感觉好像置身于实际场景中,可以自由环顾四周,从而实现更加沉浸式的虚拟现实体验。

8.5.1 全景图的分类

全景图按照不同的特点和应用进行分类,包括以下类别。

1. 按制作方式分类

(1) 全景照片:由多张照片拼接而成,通常通过特殊的相机或软件制作,以捕捉完整的周围环境。

(2) 全景视频:由一系列连续的图像帧组成,可以捕捉连续变化的环境,常用于虚拟现实和增强现实应用。

2. 按视角分类

(1) 720度全景图:720度全景图是一种特殊类型的全景图,它超越了通常的360度全景,呈现了更广阔的环境范围,包括观察者的周围和上方。这种图像通常被制作成圆柱形,使观察者可以在水平和垂直方向上都能看到完整的环境。

(2) 360度全景图:捕捉了完整的水平视角,呈现出观察者周围360度的环境。

(3) 180度全景图:捕捉了半个水平视角,通常呈现出观察者前方的半圆环境。

3. 按内容分类

(1) 户外全景图:呈现了户外环境,如风景、城市景观、自然景色等。

(2) 室内全景图:呈现了室内环境,如房间、博物馆、室内设计等。

4. 按交互性分类

(1) 静态全景图：通常是固定的图像，观察者无法改变视角或进行交互操作。

(2) 交互式全景图：观察者可以通过拖动、缩放、单击等方式改变视角或与图像进行互动。如图 8-9 所示为 720 度样板房交互式全景图。

图 8-9　样板房交互式全景图

5. 按应用领域分类

(1) 旅游和地理：提供用户探索不同地方的逼真体验，帮助规划旅行路线。
(2) 房地产：允许潜在购房者远程浏览房屋，了解内外部环境。
(3) 教育和培训：用于教学和培训，使学生可以在虚拟环境中学习不同主题。
(4) 娱乐和游戏：在虚拟现实和增强现实游戏中为玩家提供逼真的环境。
(5) 文化和艺术：在博物馆、艺术展览等场合中，提供虚拟浏览体验。

6. 按设备支持分类

(1) 虚拟现实全景图：为虚拟现实头盔和设备制作的全景图，让观察者能够沉浸在图像中。

(2) 移动设备全景图：适用于智能手机、平板电脑等移动设备，让观察者可以通过手持设备查看全景图。

8.5.2　虚拟现实全景图的制作步骤

制作全景图通常涉及拍摄、处理和合成多张图像。以创建一个 360 度的全景视角为例，以下是制作全景图的一般步骤。

1. 设备准备

选择一台适合全景图拍摄的相机，可以是专业的全景相机、单反相机或智能手机。此外，为确保拍摄过程相机的稳定放置，避免拍摄过程中的抖动，用户最好还需配备三脚架等支架。

2. 拍摄计划

在拍摄之前，用户要规划好要拍摄的全景区域，决定是拍摄户外景观、室内环境还是其他场景，确保光照和环境条件适合拍摄等。

3. 拍摄技巧

使用三脚架稳定相机，以避免晃动。通常，用户需要拍摄一系列重叠的图像，覆盖整个全景区域，确保每张图像有重叠的部分，以便在后续处理中进行拼接。

4. 图像处理

将拍摄的图像导入计算机，并使用图像处理软件进行调整和优化，如调整曝光、色彩平衡等，以确保图像风格一致。

5. 图像拼接

使用全景图拼接软件，将拍摄的多张图像合成为一个全景图。软件会自动检测图像的重叠部分，并将它们无缝地拼接在一起。

6. 调整和编辑

在全景图拼接后，用户可以进一步调整图像，如进行裁剪、去除不需要的元素、添加特效等，以实现自身的创作目标。

7. 输出

完成全景图的编辑后，导出为适当格式，如 JPEG 或 PNG 格式。

8. 虚拟现实全景图

如果用户计划将全景图用于虚拟现实，还可以将其应用到虚拟现实平台中，以使用户能够穿戴头盔或使用移动设备来浏览全景图。

制作高质量的全景图需要一些摄影技能和图像处理技巧。用户可以使用专业的全景相机或一般相机，根据自身的需求和资源来选择适当的工具和方法，始终确保图像的一致性、平滑性和逼真度，以创造出令人印象深刻的全景体验。

8.5.3 虚拟现实全景图像拼接

虚拟现实全景图像拼接是将多个图像合并为一个 360 度全景图像的过程。这个过程通常涉及将不同方向上的图像无缝地拼接在一起，以创造出一个逼真的全景视角，使用户可以在虚拟现实设备中体验 360 度的环境。

虚拟现实全景图像拼接的一般步骤如下。

1. 拍摄图像

用户使用全景相机、360 度摄像机、普通相机等，拍摄多张覆盖不同方向的图像。这些图像应该有重叠的区域，以便在拼接过程中进行对齐。

2. 校正图像

在拍摄时，由于镜头失真或拍摄条件不同，图像可能存在一些校正问题。需要对这些

图像进行校正,以确保它们的几何关系和颜色一致。

3. 选择参考点

在进行图像拼接时,需要选择参考点或特征点,以帮助计算机实现图像之间的匹配。这些点通常是在不同图像中明显可见且易于识别的位置。

4. 特征匹配

使用计算机视觉技术,对图像中的特征点进行匹配,以找到它们在不同图像之间的对应关系。这可以通过特征描述符和匹配算法来实现。

(1) 特征描述符:特征描述符是用于描述特征点附近区域的向量或描述符,它具有对特征点的描述性信息。常见的特征描述算法有 SIFT(尺度不变特征变换)、SURF(加速稳健特征)、ORB(Oriented Fast and Rotated BRIEF)等。

(2) 匹配算法:特征匹配算法用于比较两个图像的特征描述符,找到在不同图像之间对应的特征点。常见的匹配算法有暴力匹配(brute force)、近似最近邻(Approximate Nearest Neighbors,ANN)等。

5. 图像对齐

基于找到的特征匹配,调整图像的位置和角度,使它们在重叠区域内对齐。这可能涉及平移、旋转和变换等操作。

(1) 平移(translation):如果两幅图像有重叠区域,可以通过计算两个特征匹配之间的平均平移向量,然后将其中一个图像平移相应的距离,使特征匹配对齐。

(2) 旋转(rotation):当图像的拍摄角度略有不同时,可以根据特征匹配的旋转角度来对其中一个图像进行旋转,使它们在角度上对齐。

(3) 尺度变换(scaling):如果图像的尺度有差异,可以通过计算特征匹配之间的尺度比例,然后对其中一个图像进行缩放,使它们在尺度上对齐。

(4) 仿射变换(affine transformation):仿射变换是一种线性变换,可以进行平移、旋转、缩放和错切等操作,从而对图像进行整体变换,使它们在多个方面对齐。

(5) 透视变换(perspective transformation):透视变换可以应用于更复杂的场景,如三维物体的拼接。它能够保留图像中的透视关系,从而实现更精确的对齐效果。

6. 图像融合

在重叠区域,需要对图像进行融合,以消除拼接处的不连续性和过渡问题。图像融合可以采用多种技术和方法,取决于应用的需求和场景。以下是一些常见的图像融合技术。

(1) 线性混合:线性混合是一种简单的融合方法,将重叠区域内的像素值加权平均,以平滑过渡。权重可以根据像素位置进行渐变,以逐渐混合两张图像。

(2) 多分辨率融合:这种方法将图像分为不同分辨率的金字塔,然后在不同分辨率级别上进行融合,这有助于处理不同尺度的过渡问题。

(3) 渐变融合:通过在两张图像之间应用渐变,可以实现平滑的过渡。用户可以使用颜色渐变、透明度渐变等,以确保拼接处的颜色和亮度连贯。

(4) 重叠区域平均化:将重叠区域内的像素进行平均,以减少可能的不一致性和噪声。

(5) 像素值渐变:在图像拼接处逐渐改变像素值,使其适应重叠区域的变化。用户可以

通过柔化、淡化等方式实现。

(6) 多重曝光融合：对多个图像的亮度信息进行组合，以获得更大的动态范围和平滑的过渡。

(7) 图像修复和克隆：在重叠区域中，可以通过图像修复和克隆技术填充缺失的部分，使过渡更加自然。

(8) 混合模式：类似于图像处理软件中的图层混合模式，可以使用不同的混合模式来控制重叠区域的融合效果，如正片叠底、叠加、柔光等。

7. 色彩校正

色彩校正旨在使拼接后的图像在颜色和亮度方面保持一致，创造出平衡和自然的视觉效果。由于不同图像可能在拍摄条件、光照条件等方面存在差异，色彩校正可以消除这些差异，以实现一致的视觉感受。

8. 输出和导出

完成拼接后，将合成的全景图像导出为所需的格式，以便在虚拟现实设备中显示。

整体来说，全景图像拼接需要一定的图像处理知识和技术，尤其是在处理复杂场景和大量图像时。一些图像处理软件(如 Photoshop)、VR 全景制作工具和库可以帮助简化拼接过程，并提供更好的结果。

小　　结

虚拟现实技术是一种能够创造出仿真的虚拟环境，使用户能够在其中进行互动和体验的创新性技术，它具有沉浸感、交互性、应用领域宽泛等特点。本章主要讲解了虚拟现实的发展现状、基本特征、增强现实的特点及在各行业领域中的应用，并介绍了虚拟现实的系统组成及四类虚拟现实系统(桌面式 VR 系统、沉浸式 VR 系统、增强式 VR 系统、分布式 VR 系统)，最后讲解了虚拟现实的关键技术和虚拟现实全景技术。虚拟现实的关键技术涉及多个方面，各种技术之间协同工作。随着虚拟现实技术的进一步发展，虚拟现实的体验将会变得越来越好。

参 考 文 献

[1] 晏华，邱航，周川. 数字媒体技术导论：微课版[M]. 北京：清华大学出版社，2023.

[2] 裴若鹏，丁茜，周颖，等. 数字媒体设计：微课版[M]. 北京：清华大学出版社，2020.

[3] 王向东. 走进数字媒体[M]. 北京：高等教育出版社，2013.

[4] 严明. 数字媒体技术概论：融媒体版[M]. 北京：清华大学出版社，2023.

[5] 苟燕. 办公软件高级应用[M]. 北京：清华大学出版社，2017.

[6] 张莉，王玉娟，陈强. 大学计算机基础[M]. 北京：清华大学出版社，2019.

[7] 曹凤莲，李文杰，邹菊红. Flash CS6 动画设计项目教程：微课版[M]. 北京：清华大学出版社，2022.

[8] 廖庆涛，李绍臣，张锋. 多媒体课件制作案例教程(基于 PowerPoint 2016)：微课版[M]. 北京：清华大学出版社，2022.

[9] 钟建平. 现代教育技术[M]. 北京：清华大学出版社，2022.

[10] 焦晶晶，孟克难. 中文版 Photoshop CS6 平面设计教程[M]. 2 版. 北京：清华大学出版社，2017.

[11] 龙飞. 会声会影 2020 从入门到精通[M]. 北京：清华大学出版社，2021.

[12] 孟克难，王靖云，吕莎莎. 多媒体技术与应用[M]. 北京：清华大学出版社，2013.

[13] 赵罡，刘亚醉，韩鹏飞. 虚拟现实与增强现实技术[M]. 北京：清华大学出版社，2022.